예술과
낭만의 도시
파리 미술

예술과
낭만의 도시
파리 미술
©박정욱, 2010

2010년 11월 15일 초판 1쇄 인쇄
2010년 11월 20일 초판 1쇄 발행

글·사진 박정욱
펴낸이 우찬규
펴낸곳 도서출판 학고재

주간 손철주
편집국장 김태수
편집 박정철, 강상훈, 최선혜, 조주영, 유정민, 문여울
디자인 신경숙, 정태은
관리/영업 김정곤, 박영민, 우중건, 이영옥
인쇄 한가람 프린팅

주소 서울시 종로구 계동 101-12번지 신영빌딩 1층
전화 편집 (02)745-1722~3 영업 (02)745-1770, 1776
팩스 (02)764-8592
이메일 hakgojae@gmail.com
홈페이지 www.hakgojae.com
등록 1991년 3월 4일(제1-1179)

ISBN 978-89-5625-130-1 03600
 978-89-5625-055-3 (세트)

예술과
낭만의 도시
파리 미술

박정욱

학고재

사랑하는 부모님께

세상의 모든 중요한 것은 감추어져 있다. 루브르 미술관에는 중앙 출입구가 있는 피라미드와는 거리가 먼 아주 작고 초라한 입구가 있다. 그림에 관심이 많은 사람들만 아는 입구다. 또 루브르에는 그들만 즐길 수 있는 비밀 전시실도 있다. 오르세 미술관 역시 마찬가지다. 어떤 가이드북에서도 볼 수 없는, 어느 누구도 알려주지 않는 비밀스런 입구와 전시실이 있다. 그 미술관, 그 입구, 그 전시실, 그 그림 앞까지 찾아가려면 전적으로 그 사람만의 축적된 지식과 문화적 감수성이 있어야 한다. 이렇듯 문화는 친절하지 않지만 그래서 오히려 매력적이다.

루브르 미술관보다 덜 알려진 오랑주리 미술관에 더 가고 싶을 때 파리는 진실로 매력적인 곳이 된다. 클로드 모네 Claude Monet, 1840~1926가 거의 눈이 멀 즈음에 혼이 들려 그린 장장 17미터나 되는, 도저히 다른 장소로 옮길 수 없는 그림 〈수련〉이 있는 오랑주리 미술관은 파리에서만 맛볼 수 있는 예술의 백미다. 그 수련 앞에서 모든 것을 잊고 예술에 대해 생각하게 될 때 파리의 미술관들은 가볼 만한 곳이 된다. 문화는, 그림은 이처럼 가치를 알아보는 사람들의 것이다. 특별

한 사람과 나누는 잊을 수 없는 사연 비슷한 것이다.

파리에 와서 수많은 미술관을 관람해도 그림이 마음속에 있지 않다면 그림은 보이지 않는다. 아름다움의 세계는 마음의 세계이기 때문이다. 마음으로 눈이 향할 때 미술은 비로소 보이기 시작하는 것이다. 예술의 도시 파리 역시 파리를 마음속에 품고 있지 않은 사람에게는 보이지 않는다. 달의 계곡 같은 골목들, 그 골목 깊숙한 곳에서 100년 이상 먼지가 쌓인 미술관들, 작품 속 인물들의 야릇한 표정들, 낡은 건물 희미한 조명 아래서 밤새 글을 쓰는 파리의 여인, 새끼손가락 두 마디 크기의 잔에 담긴 독한 커피 맛……. 다시 말해 삶에서 우러나온 진실을 알아야 파리의, 파리 미술관의 진정한 아름다움을 비로소 느낄 수 있다.

이 책은 미술 작품을 역사적으로 소개한 미술 서적도 여행자들을 위한 가이드북도 아니다. 파리에서 수년 동안 살펴본 풍정을 간간이 풀어놓긴 했지만 이 책은 문화와 미술의 수수께끼들을 모아놓은 일종의 놀이책이다. 왜 하필이면 그 미술관일까, 왜 하필이면 수많은 작품 중 그 작품일까, 왜 그 작품 속 그 부분일까를 묻는 수수께끼와 해답으로 채워져 있다. 파리에 가지 않고도 파리의 미술관을 보고 느낄 수 있다. 그 수수께끼를 풀어가는 과정은 그저 흩어져 있는 지식을 수집하는 과정이 아니라 행복을 모으는 과정이다. 삶의 진실과 아름다움, 인생을 생각하는 과정이다. 내문에 이 책은 처음부터 끝까지 계속 읽어나가지 않아도 된다. 수수께끼 책을 처음부터 순서대로 읽는 사람은 없듯이 말이다. 시간

날 때 커피 마시듯 그저 궁금하고 읽고 싶은 부분을 골라 조금씩 읽어 나가는 게 좋을 듯하다.

이 책을 쓰기 위해 파리의 거리를 밤낮으로 돌아다녔다. 수없이 미술관을 뒤졌고, 때로는 한 작품을 수십 번도 더 찾아가 보고 또 보았다. 그것들이 품고 있을 수수께끼를 캐내려고 도서관과 서재에 묻혀 시간을 잊어버리기도 했다. 그 모든 것이, 그 모든 순간이 그 어떤 것과도 비교할 수 없을 만큼 행복했다. 그러니 이 책 속에는 그런 행복의 흔적이 묻어 있을 터이다. 한 폭의 그림 앞에서 세상 그 무엇과도 바꿀 수 없는 행복을 느끼실 수 있기를 기대해본다.

아름다움에 매혹된 철없는 사람을 믿고 끝까지 지원해준 가족과 부족한 글을 다듬어 책으로 만들어주신 학고재 편집부의 노고에 깊은 감사를 드리며, 마지막으로 이 책을 아름다움과 진실한 삶에 목마른 모든 이들에게 바친다.

2010년 파리의 한 카페에서
又玄 박정욱

차례

천상의 아름다움,
노트르담 사원

노트르담 사원 Cathédrale Notre Dame
클루니 미술관 Musée de Cluny

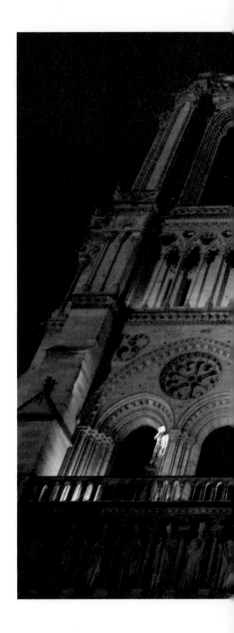

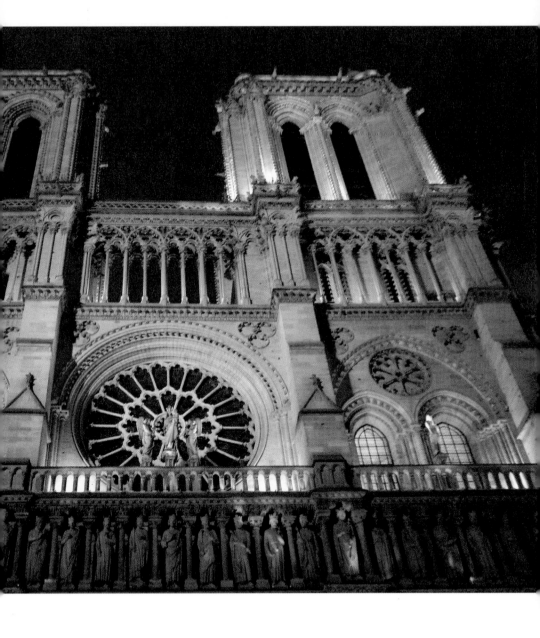

Cathédrale Notre Dame

🖥 http://www.notredamedeparis.fr/ ✉ 10 rue du Cloître Notre Dame 75004 Paris 📞 01 42 34 56 10 📍 대성당: 매일 오전 8시~오후 6시 45분, 탑: 1~3월 · 10~12월 매일 오전 10시~5시 30분, 4~6월 · 9월 매일 오전 9시 30~오후 7시 30분 / 1월 1일, 5월 1일, 12월 25일 휴일 🚇 지하철 4호선 Cité역

노트르담 사원은 중세 미술 최고의 걸작 중 하나이다. 이 유

서 깊은 건물은 생미셸 노트르담Saint-Michel-Notre-Dame 역에 내려서 센Seine 강변
으로 나오면 바로 웅장한 모습을 드러낸다. 겉모습은 성당이지만, 내부는 파리에
서만 맛볼 수 있는 시적 환상으로 가득 차 있다. 1163년 처음으로 건축이 시작되
어 거의 100년이 지난 1250년경에 완성된 이 미술관은 처음으로 정을 들고 돌을
조각하기 시작한 석공이 숨을 거둔 다음, 그의 제자마저도 완성을 보지 못했다.
평생 한 번 보지도 못할 건물을 위해 석공들은 일생을 바친 셈이다.

　　성당 건축에 몸을 바치며 신앙을 위해 평생을 희생했지만, 그들의 피땀이 서
린 중세시대 노트르담 성당의 옛 모습은 현재 남아 있지 않다. 빅토르 위고Victor
Marie Hugo, 1802~85의 1831년작 소설 『노트르담의 꼽추』를 읽어보면 이미 19세기
부터 중앙의 높은 첨탑도 무너져 사라졌고 외벽과 정문을 장식했던, 수백 년이 넘
은 조각상들은 어느 하나도 남아 있지 않았던 것을 알 수 있다. 프랑스 대혁명 당
시 혁명군이 무기로 쓰기 위해 무자비하게 파괴했던 것이다.

　　성당의 현재 모습은, 프랑스 대혁명 이후 1844년 루이 필리프Louis Philippe, 재
위 1830~48 왕의 명에 의해 새로 건축에 들어가 복원을 거친 결과이다. 안타깝게
도 12세기에 만들어졌던 거대한 장미창Rosace들은 그때 모두 19세기 양식의 유
리창으로 교체되었다. 그러나 1965년 종교계, 문화계 인사들 사이에 토론이 제
기되어 다시 원래의 모습으로 복원되었다. 시간은 결국 예술을 이길 수는 없다

는 것을 증명한 셈이다.

고딕 양식의 정수 노트르담 사원

노트르담 사원이 완성된 13세기는 북유럽의 도시 문화를 대표하는 고딕 양식의 시대였다. 고딕 양식은 로마 시대 성당 건축의 가장 심각한 결점인 어두운 실내를 획기적으로 개선한 건축 테크닉이었다. 육중한 기둥과 두꺼운 벽으로 인해 로마 양식의 건물들은 빛이 실내로 들어오기 어려웠다.

고딕 양식은 기둥 사이를 받치는 아치형 장식의 중앙을 피라미드처럼 각을 주어 마치 주교의 모자 같은 형태로 만들고 천장을 높이며 기둥과 벽을 얇게 만드는 기술이었다. 이를 건축 용어로 아크 브리제Arc brisé 또는 꺾은 아치 양식이라고 부른다. 덕분에 높은 천장과 얇은 벽 사이로 많은 창들을 만들 수 있었고, 다량의 빛이 건물 안으로 들어올 수 있게 되었다.

아크 브리제는 점점 고딕 양식의 일반적인 형태가 되었고, 마침내 고딕 양식의 상징이 되었다. 삼각형이 무게를 효율적으로 분배하는 방식을 이용하면 천장을 거의 무제한으로 높게 연장할 수 있었다. 이에 따라 폭이 좁고 높은 건물을 축조하는 것이 가능해졌다. 요즘의 격자형 철골 구조를 이용하는 마천루 건축 기법과 비슷한 방식이었다. 높은 건물을 지어 권력과 부의 상징을 만들고 싶어 하는 인간의 건축 본능은 중세시대에도 어김없이 발현되고 있었다. 유럽의 남쪽은 르

네상스 시대로 접어들면서 육중한 원형 돔 지붕 건축 같은 새로운 건축 기법을 시도하고 있었지만, 유럽의 북쪽은 아직 르네상스에 대해 잘 모르던 시기였다.

고딕 성당의 건축 기법이 가져온 가장 놀라운 변화는 얇은 유리 조각들로 벽을 대치하는 것이었다. 쉽게 깨어지는 손바닥 크기의 작은 유리 조각들을 수를 놓듯 이어 벽을 대신하는 중세시대의 아이디어는 현대 건축의 차원에서 보더라도 매우 획기적이다. 이는 천국을 향한 상승의 판타지에서 비롯한 것이었다. 어둠을 빛으로 대치하고 빛을 통해 천국에 이르는 부활의 드라마를 표현하고자 했던 것이다. 색유리를 자수처럼 잇는 이 기술은 중세시대를 대표하는 예술 장르로까지 발전했다.

1153년 프랑스 상리Senlis의 성당과 1160년 라옹Laon의 성당과 같은 대규모 건축의 역사적인 성공은 고딕 성당 건축 기술의 획기적인 진보를 가져왔다. 경이적인 높이를 자랑하는 성당 건축 기술과 색유리창의 예술성이 절정에 달하자 마침내 파리의 노트르담 사원 같은 고도의 완성미를 가진 성당 건축이 가능해졌던 것이다. 아울러 끝을 모르고 높아지는 천장이 무너지는 것을 막기 위해 건물 바깥으로 지붕을 연장하여 지지대를 만들 필요가 생겼다. 오늘날 건축 현장의 바깥 지지대 설치물처럼 성당 건물을 지지하는 바깥의 구조물들을 아크 부탕Arc boutant이라고 부른다. 아크 부탕으로 둘러싸인 노트르담 사원은, 여전히 건축 중인 듯 보이는 건축물도 아름다울 수 있다는 것을 보여준 훌륭한 사례다. 거대한

범선의 돛대들과 그 사이에 걸쳐진 돛을 연상케 하는 환상적인 건물이 마침내 모습을 드러내게 된 것이다.

지붕 중앙의 첨탑은 현대식 마천루 빌딩 꼭대기의 안테나 탑 같은 느낌도 든다. 요즘은 텔레비전 방송과 군사 레이더 시설을 위해 안테나를 설치하지만, 그 시대에는 신과 통하기 위한 일종의 영적인 안테나로 첨탑을 설치했다. 기적에 무감각한 현대인들조차도 성당 안에 들어서면 첨탑을 타고 내려오는 신비한 기운을 느낄 수 있을 정도이다. 이와 함께 첨탑으로 수렴되는 피라미드식 천장의 기하학적 구조로 인해 성당 전체에는 상승의 분위기가 감돈다. 마음은 신선해지고, 정신은 깨끗해지며, 몸은 다시 태어나는 것 같은 강한 기운을 경험할 수 있다.

18세기 말 유럽에서 미술관이 생기기 전 성당은 평민들을 위한 미술관 역할을 했다. 그 안에서는 회화, 조각, 건축이 조화를 이루며 가장 예술적인 공간을 연출하고 있었던 것이다. 그중에서 색유리창은 오직 성당에서만 볼 수 있던 최고의 예술 작품들이었다.

노트르담 사원에서도 가장 눈여겨보아야 할 것은 장미창이라고 불리는 거대한 원형의 색유리창인데, 서로 마주 보는 측면 벽과 정면 벽을 거의 반 이상 차지하고 있다. 이에 대해 성당의 색유리창을 주제로 소설을 썼던 프랑스의 작가 마르셀 프루스트Marcel Proust, 1871~1922는 재미있는 해석을 한 적이 있다. 그는 『성서』에 담긴 문장들의 시간적 구조를 표현한 것이 색유리창이라고 해석했다. 즉, 시

간의 흐름을 한눈에 볼 수 있도록 색유리창을 만들었다는 것이다. 그렇게 한꺼번에 모아서 보면 시간은 과거에서 현재, 미래로 흘러가는 것이 아니라 과거, 현재, 미래의 모든 시간대가 서로 섞여 있음을 알 수 있다는 것이다. 색유리창은 결과적으로 시간의 구조 그 자체가 갖는 아름다움을 표현한 미술인 셈이다. 시간 속에 살고 있지만 시간을 멀리 바라보며 그 아름다움을 느끼는 인간의 영혼을 장미창에서 느낄 수 있는 것이다. 평범한 현실이 가진 시간적 깊이를 지금도 장미창의 조각 하나 하나에서 느낄 수가 있다.

전설의 재미를 담은 조각들

조각상들 역시 중세 예술의 재미난 양상을 보여준다. 고딕 조각들은 로마 시대의 조각들과 달리 토속적인 유머가 담겨 있다. 마치 한 편의 동화를 읽어내는 것 같은 재미가 바로 그것이다. 더구나 각 조각상에서 중세시대 인물의 실감나는 얼굴을 볼 수가 있다. 성당 입구 파사드façade를 장식한 권위적인 조각들과는 반대로 성당 안의 조각상들은 이처럼 친근함으로 사람을 끈다. 조각들은 같은 동작이나 표정 없이 모두 제각각이다. 그리스 로마 시대의 조각과는 사뭇 다른 모습이어서 개성의 존중이 중세 조각의 큰 특징임을 자연스럽게 알 수 있다. 『성서』의 인물들을 충실하게 재현하지 않고 조각가의 개인적인 해석이 들어가 있는 것이 쉽게 눈에 띈다. 한편 기둥을 좁고 높다랗게 만들다 보니 조각상들 역시 약간 부자

연스럽게 길쭉길쭉한 형태이다. 고딕 조각들이 재미있는 것은 이처럼 신성과 인간성, 정형과 비정형의 이중성이 돋보이기 때문이다.

노트르담 사원을 자세히 살펴보면 천국을 재현한 건물 구석구석에 마귀들의 모습도 같이 조각되어 있는 것을 발견할 수 있다. 노트르담 사원의 종탑을 따라 올라가면 지붕을 둘러 빗물을 흘려 내리는, 가르구이gargouille라 부르는 조각상들이 있는 난간까지 올라갈 수 있다. 입안에서 나는 가르르거리는 물 소리를 따라 이름을 지은 가르구이는 전형적인 마귀 형상이다. 이 조각상들은 너무 실감이 나서 밤에는 접었던 날개를 펴고 성당을 떠나 파리의 밤하늘을 날아다니지 않을까 하는 상상을 불러일으킨다. 그중에 특히 시메르Chimère, 즉 몽상이라고 불리는 조각상은 머리 위까지 길게 올라간 날개를 접고서 발코니에 기대어 두 팔로 얼굴을 괸 채 파리를 내려다보고 있다. 이 괴물의 얼굴은 루이 필리프 왕의 명에 따라 성당을 복원했던 건축가 비올레 르 뒥Viollet-le-Duc의 모습이다. 1845년 당시의 판화를 통해 그런 사실이 드러났다. 이런 이유로 이 조각상은 그 후 계속 풍자되며 유명해졌고 노트르담을 상징하는 얼굴 중 하나가 되었다.

노트르담 사원의 미사 역시 살아 있는 종교 예술의 아름다움을 잘 보여준다. 장엄한 의식 동안 아득히 높은 천장으로 올라가는 향의 연기를 보고 있노라면 마치 환상이라도 마주하는 것만 같다. 거대한 오르간의 연주와 황홀한 성가대의 합창, 하늘까지 닿을 듯 보이는 기둥들, 색유리창에서 비쳐드는 형형색색의 빛들,

이런 광경을 접하면 유럽 미술이 추구하는 천국의 이미지가 어떤 것인지 저절로 마음에 와 닿는다. 머리로 이해한 것은 잊을 수 있지만 마음으로 이해한 것은 잊을 수 없다. 노트르담의 성당을 가득 채운 예술 작품들에서 그처럼 마음을 두드리는 열정을 절절히 느낄 수가 있다. 새로 태어나기를 바라는 순례자들이 노트르담 사원에 발을 들이는 것은 그런 이유 때문일 것이다.

중세가 숨 쉬는 길

중세시대 파리는 센 강의 섬 가운데 고립된 작은 마을에 불과했다. 그 시대 파리의 이름은 루테스Lutèce, 즉 '빛의 도시'였다. 센 강을 가로질러 연결된 양쪽 다리에는 6~7층 목조 가옥들이 줄지어 서 있었다. 이런 환상적인 중세시대의 풍경은 지금은 모두 사라져 버렸다. 다만 그 시대의 길만이 노트르담 사원 정문 앞에 오늘도 여전히 남아 있을 뿐이다.

노트르담 사원의 종탑에 올라가면 센 강을 따라 좌안과 우안을 이으며 수없이 이어지는 다리들이 풍경을 이룬다. 16세기의 퐁네프Pont Neuf에서부터

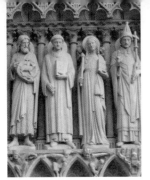

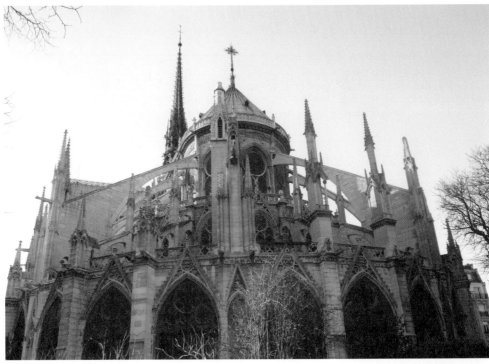

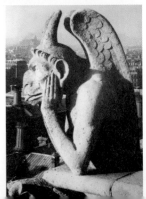

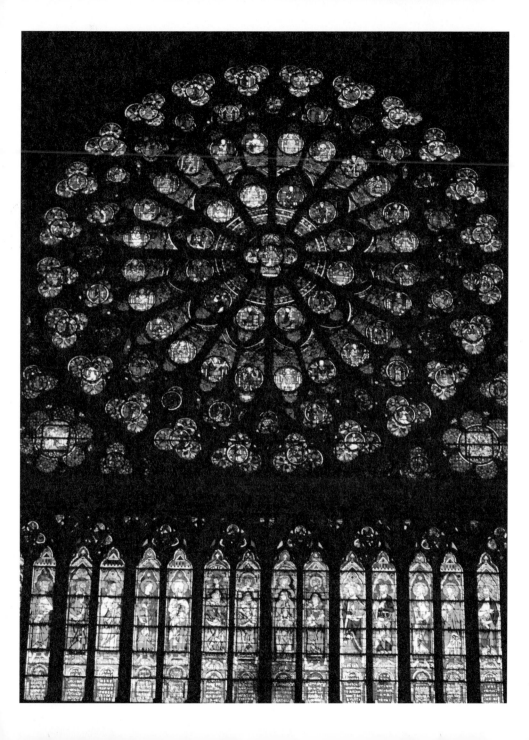

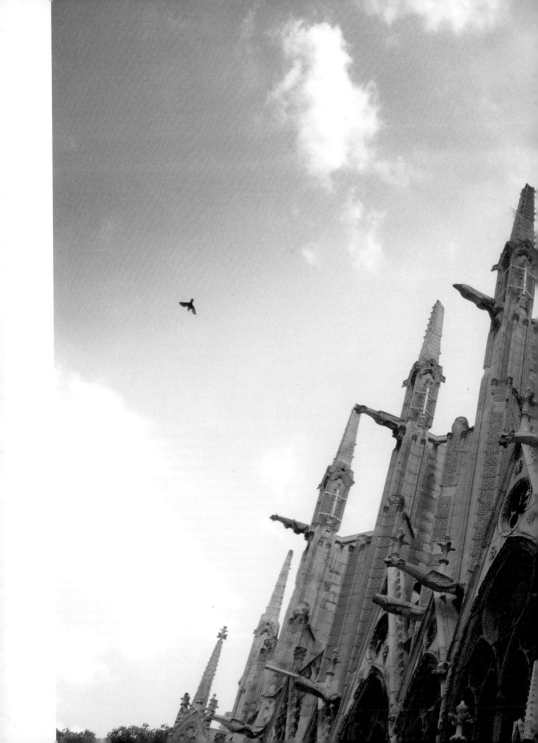

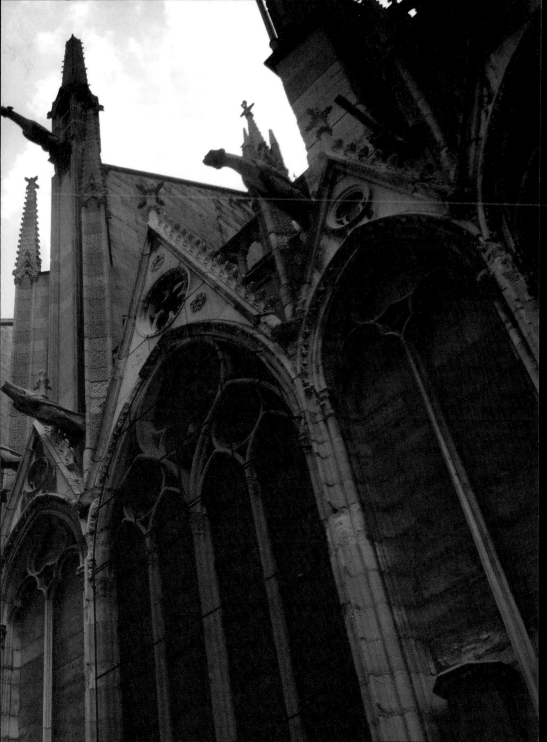

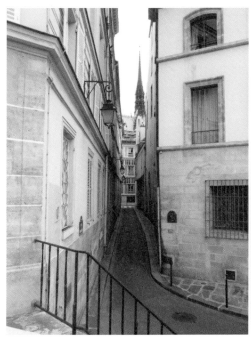

20세기의 미라보Mirabeau 다리까지 파리의 파란만장한 역사를 담은 다리들을 한눈에 볼 수 있다. 유구한 파리 역사의 중심이 노트르담 사원인 것을 실감할 수가 있는 것이다. 과연 에펠탑이 없는 파리는 상상할 수 있을지 몰라도 노트르담 사원이 없는 파리는 상상할 수 없다.

　노트르담 사원이 있는 섬은 시테 수도회의 성당이 있었기 때문에 아직도 시테라고 부른다. 시테 섬 바로 옆에는 작은 섬 생 루이Saint Louis가 자리하고 있다. 이 섬은 마치 성곽처럼 석조 난간으로 길게 둘러싸여 있다. 두 섬을 연결하는 작은 철교를 건너면 생 루이 섬의 중심을 가로지르는 길과 연결된다. 좁고 긴 거리에는 지방색이 강한 프랑스식 레스토랑들이 줄지어 있다. 그러나 레스토랑들보다 더 유명한 것은 과일을 직접 갈아 만든 베르티용Bertillon 아이스크림 가게들인데, 30여 종이 넘는 아이스크림을 맛보기 위해 줄을 서서 기다리는 사람들을 흔히 볼 수 있다.

　이 길로 접어들기 전, 다리에서 오른쪽으로 계속 걸어가면 강으로 내려가는 비탈길이 나타난다. 끝이 강물에 잠겨 있고 고풍스러운 분위기를 가진 이 길은 시테 섬의 전경과 함께 멀리서 노트르담 사원을 볼 수 있는 가장 적당한 장소이다. 여기서 바라보는 노트르담 사원은 형언할 수 없을 만큼 영적인 기운으로 가득 차 보인다. 석양이 질 무렵이 되면, 높은 첨탑은 붉은 하늘을 배경으로 험난한 세상에 난파된 영혼 위로 내려오는 한 줄기 사랑의 빛 같아 저절로 경건한 마음이 든

다. 한적한 길과 함께 노트르담 성당을 바라볼 수 있는 카페들 역시 중세시대의 독특한 분위기가 있어 들러볼 만하다.

　노트르담 성당에서 조금 떨어져 19세기 건물들 사이로 유난히 눈에 띄는 중세시대 건물이 또 하나 보이는데, 좁은 골목길이 그 앞으로 지나가고 있다. 이 길의 이름은 위르장Ursins인데, 중세시대에는 '지옥의 길'이라 불렀다. 과거에는 길목에 문이 있었는데, 노트르담 사원으로 들어가는 뒷문이었다. 지옥의 길과 천국으로 들어가는 문이 서로 접하는 이 길목은 노트르담 성당과 함께 한번 들러볼 만한 상징적인 장소이다. 지옥과 천국은 그 길에서 어느 쪽으로 향하느냐에 달려 있었다.

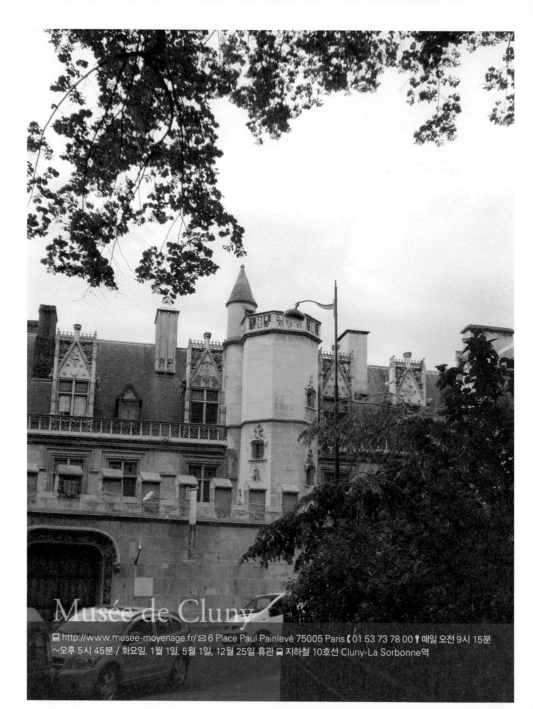

Musée de Cluny

🖥 http://www.musee-moyenage.fr/ ✉ 6 Place Paul Painlevé 75005 Paris 📞 01 53 73 78 00 📍 매일 오전 9시 15분 ~오후 5시 45분 / 화요일, 1월 1일, 5월 1일, 12월 25일 휴관 🚇 지하철 10호선 Cluny-La Sorbonne역

클루니 미술관은 신학 대학으로 시작한 소르본 대학과 자

매 관계에 있는 중세 미술관이다. 발자크Honoré de Balzac, 1799~1850의 소설 『사촌 퐁스』에서도 중심인물로 묘사된 적이 있는 알렉상드르 뒤 소므라르Alexandre du Sommerard, 1779~1842가 소장하고 있던 미술품들을 기초로 해서 만들어진 미술관으로 소르본 대학과 마주보고 있다. 지하철 10호선을 타고 클루니 소르본 역에 내려 밖으로 나오면 바로 미술관이 보인다.

1844년에 개관한 이 미술관은 개관 첫날부터 1만 2천 명이 몰려들 정도로 인기를 끌었는데, 현재도 계속 증가하는 국보급 문화재들을 모두 전시할 수 없어 개축 공사에 들어갈 계획이다. 노트르담 성당의 조각품들 중 보존을 위해 이전된 걸작들과 더불어 근처에 위치한 프랑스 왕가의 성당인 생 샤펠Saint Chapelle의 유물과 색유리창이 소장되어 있다. 조르주 상드George Sand, 1804~76의 소설을 통해 유명해진, 유니콘의 귀부인이라 불리는 대형 양탄자 그림 연작의 특별 전시실이 특히 유명하다. 중세시대의 왕관과 십자군 기사들의 갑옷들, 전설적인 성배 등도 전시되어 있다.

밖에서 보는 것과 달리 안에는 큰 홀들이 여러 개 있다. 지하를 발굴하면서 로마 시대 온천탕이 발견되었는데, 이 공간을 미술관으로 활용하여 지하로 내려가면서 대규모 홀들이 계속 나타나는 것이다. 이런 재미있는 결합은 결과적으로 로마 시대와 중세 두 시대의 양식을 통합하여 전시할 수 있는 계기가 되었다. 19세기

건축가 알베르 르누아르Albert Renoir가 제안했던 아이디어 덕분에 클루니 미술관은 파리를 대표하는 가장 독창적인 미술관으로 다시 태어났다.

미술관이 있던 골목들과 미술관 건물은 한때 완전히 사라질 뻔했다. 나폴레옹 3세 시대 오스만 남작의 도시 계획 때문이었다. 파리 전체에 아브뉘Avenue라고 부르는 대로들을 만드는 공사는 중세시대의 좁은 골목과 낡은 건물들을 대거 철거하는 방향으로 진행되었다. 중세 파리를 상징하던 라틴 구역은 이에 따라 완전히 바뀌게 되었다. 클루니 성도 위협받게 되었지만, 다행히 성의 정원만 희생당하고 건물과 앞길은 그대로 남을 수 있었다. 현재는 그때 없어진 정원을 일부 복원하여 아담한 약초 정원이 클루니 미술관의 또 다른 매력 포인트가 되고 있다.

중세미술의 보석

클루니 성은 오스만 남작의 도시개발로 인해 파괴된 중세시대 건물들에서 나온 문화재급 유물들을 보관하면서 중세 미술관으로서의 성격이 굳어졌다. 그전에는 르네상스 시대와 17~18세기 유물들이 소장되어 있었으나 점차적으로 다른 미술관이나 지방 미술관으로 이전되었고, 순수하게 중세 미술품들만 전문으로 하는 미술관이 되었다.

클루니 미술관이 있는 동네, 파리 5구는 소르본 대학생들의 기숙사촌이었고 주로 라틴어만 사용했던 연유로 라틴 구라고 불리게 되었다. 이 동네는 현재도 모

든 것이 소르본 대학을 중심으로 돌아가며 라틴 구라는 명칭을 그대로 사용하고 있다. 지하철역 클루니 소르본은 가장 아름다운 지하철역 중 하나이다. 이 역의 아치형 천장은 이탈리아 예술가의 작품으로 장식되어 있다. 또한 유명 작가들과 예술가들의 서명을 표현한 모자이크 타일이 천장을 가득 채우고 있다. 라틴 구는 1960년대 학생운동과 반전운동의 상징이 된 소설 『참을 수 없는 존재의 가벼움』을 쓴 체코 작가 밀란 쿤데라Milan Kundera, 1929~ 를 만날 수 있는 곳이기도 하다. 그는 소르본 대학 바로 옆 시민대학 콜레주 드 프랑스Collège de France에서 요즘도 강의하고 있다. 미셸 푸코, 자크 데리다, 사르트르 등의 철학자들이 강의했던 소르본 대학 계단강의실 역시 유명하다.

라틴 구는 무엇보다 보들레르의 맥을 잇는 시인들의 동네이다. 거리를 돌아다니는 젊은 학생들의 얼굴에서 시인과 작가의 표정을 쉽게 찾아볼 수 있다. 그들 가운데는 유럽 귀족 가문 출신도 있고, 미국 재벌가의 바람난 딸도 있고, 일본과 한국의 책밖에 모르는 가난한 유학생들도 있다. 클루니 미술관과 소르본 대학 사이에는 작은 공원이 하나 있다. 공원 앞에는 철학자 몽테뉴Michel Eyquem de Montaigne, 1533~92의 좌상이 있는데 동상의 발은 수많은 손길에 닳아 유난히 금빛으로 빛나고 있다. 그 빛을 보면 파리의 정신은 과거와 다름없이 지금도 생생하게 살아 있음을 느낄 수가 있다.

클루니 미술관의 명작들

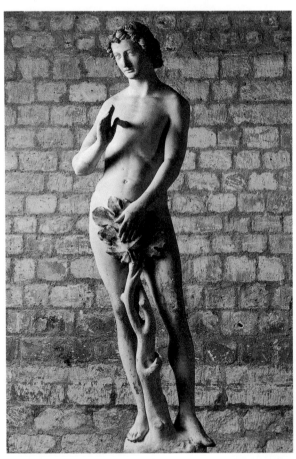

〈아담의 상〉, 파리 노트르담 사원, 남쪽 본당 정면, 13세기경, 석회석, 73×200×41cm

에로틱한 중세조각

클루니 미술관에서 가장 눈길을 끄는 〈아담의 상〉은 높이 2미터에 달하는 크기에서부터 위압적인데, 노트르담 사원에 있던 것을 가져와 보관한 것이다. 19세기에 오른팔과 왼쪽 발, 코와 나뭇가지 등이 변형되어 첨가되면서 현재의 모습을 갖추게 되었다. 본래는 오른손에 사과가 들려 있었는데 사과는 자취를 감추어 버렸다. 이 조각상과 동일한 조각상은 프랑스 고딕 성당의 여러 곳에서 발견되었는데, 파리 노트르담과 함께 중세 4대 성당 중 하나인 랭스Reims 성당에서 그 대표적인 예를 볼 수 있다. 랭스 성당에는 같은 양식으로 된 여러 군의 조각들이 발견되어 파리 노트르담 사원 어떤 부분에 이 조각상이 서 있었는지 추측하는 데 단서가 되었다. 현재 확인된 위치는 노트르담 사원 안쪽 뒷부분의 본당 오른쪽 상단이다.

이 조각상은 그리스 조각들과는 달리 인체를 극사실적으로 묘사해 조각의 느낌보다는 나체의 남자를 보는 느낌이다. 실감을 더하기 위해 조각 위에 색이 칠해져 있었지만, 지금은 아래를 가린 잎사귀에만 연하게 색이 남아 있는 정도이다. 곱슬머리의 묘사 역시 그리스 조각과는 다른 사실적 묘사를 볼 수 있다. 중세 조각의 특징은 이처럼 토착화된 지방색에 있다.

이 조각상의 약간 에로틱한 구석은 특히 중세시대 예술가들의 유머 감각을 잘 보여준다. 성기를 가리는 잎은 지나치게 커서 오히려 성기의 크기를 강조하는

듯 보여 미소를 자아낸다. 사과를 든 손가락 역시 죄책감의 표현과 함께 모순되게도 여인의 유방을 탐하는 동작을 취하고 있다. 중세의 성당은 그리스 로마 시대의 위선적인 엄격함을 벗어나 이처럼 유머와 인간적 욕구를 있는 그대로 인정하는 솔직함을 보여준다.

그 시대의 예술은 일상의 예술이었으며 신은 일상생활 속의 신이었다. 성당 역시 일상생활과 밀접한 장소였다. 〈아담의 상〉은 『성서』 속 먼 이방인의 상이 아니라 그들과 똑같은 몸과 얼굴을 한 평범한 사람의 상이었다. 이런 조각상을 바라보고 있으면 중세시대 사람들의 소박한 신앙이 저절로 마음에 와 닿지 않을 수 없다. 어쩌면 신앙의 세계는 천상의 세계가 아니라 지상의 세계라는 생각이 든다.

천상의 빛을 머금은 천사의 얼굴

〈아담의 상〉이 지상의 세계를 표현한 것이라면 〈못과 가시관을 든 천사〉의 조각상은 반대로 순수하게 천상의 세계를 표현하고 있다. 이 조각상은 1304년에 완성된 생루이 예배당을 장식했던 천사 조각군 가운데 하나로 판명되었는데 필리프 르 벨Philippe Le Bel 왕의 예배당으로, 아름다운 조각상들로 특히 유명한 곳이다. 그 가운데 이 천사상은 중세시대의 천사상들 중 가장 완성미가 뛰어난 것으로 평가되고 있다. 돌이라고 믿기 힘들 만큼 부드러운 천과 주름의 표현에서부터 이미 최고의 예술적 경지를 여지없이 보여준다. 천사의 표정은 온화하고 모든 것을

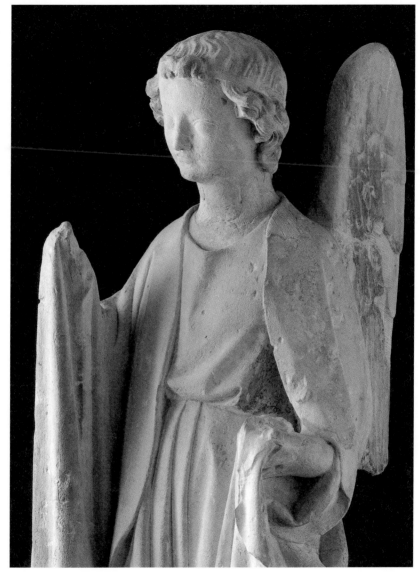

〈못과 가시관을 든 천사〉, 생루이 드 프와시 예배당의 천사상, 1304년경,
1861년 소장, 0.27×1.03×0.27m

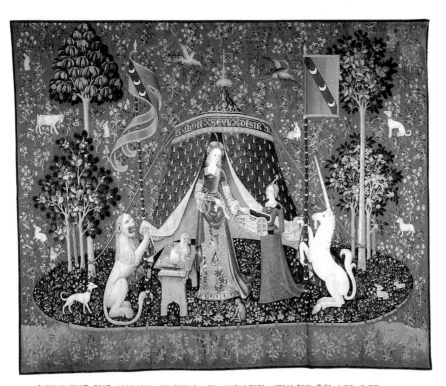

〈나만의 쾌락을 위해〉, 부삭 성의 비단 양탄자 그림, 15세기 말경, 비단과 양모 혼합, 4.73×3.77m

초월한 듯 보이며, 남성인지 여성인지 알 수 없는 묘한 얼굴은 중성을 취하는 천사의 성을 잘 표현하고 있다. 곱슬머리는 고대 그리스 조각 양식의 흔적을 보여주는데 조각가가 그리스 양식에 대해 알고 있었음을 말해 준다. 가장 큰 특징은 접은 날개에 있다. 몹시도 사실적인 이 날개는 깃털을 연상시키는 부드러운 질감 처리가 감탄을 자아낸다. 날개의 근육 또한 생동감이 느껴진다. 디테일이 정확한 것으로 보아 새를 해부하고 관찰하며 조각한 것이 틀림없다.

이런 조각상을 보면 중세 조각이 그리스 조각에 비해 세련되지 못했다는 통념은 접지 않을 수 없다. 단순히 상상으로 조각한 것으로 보기에 이 조각은 범상치 않은 영성으로 가득 차 있다. 오랜 기간에 걸친 예술적 실험과 심오한 영적 경험에서 우러나온 이미지가 분명하다. 천사상들로 유명한 파리 노트르담 사원이나 프와시Poissy의 생루이 예배당은 이런 점에서 결코 평범하지 않은 장소인 것을 깨닫게 된다. 빛으로 가득한 천사상의 얼굴을 보면 중세는 암흑의 시대가 아니라 오히려 천상의 빛이 가득했던 시대였다는 것을 알 수 있다.

우아한 쾌락, 순결한 영혼

클루니 미술관에서 가장 유명한 작품은, 유니콘프랑스어로 리콘Licorne의 부인이란 별칭을 가진 양탄자 회화 연작이다. 특별히 마련된 전시실의 어두운 조명 가운데 전시되어 있다. 총 여섯 작품으로 구성된 이 연작은 왕을 보조하던 충신, 장 르

비스트Jean Le Viste의 주문으로 15세기에 브뤼셀의 공방에서 제작되었다. 사자와 유니콘이 중심에 등장하는 것은 그의 가문을 상징하는 동물이기 때문이다.

가장 큰 특징은 배경의 구성이다. 식물과 동물을 구분하여 나열한 구성은 현학적인 느낌을 주는데, 중심인물로 등장하는 귀부인이 만물에 둘러싸여 각 그림들마다 다른 상징적인 동작을 취하고 있다. '나만의 쾌락을 위해A MON SEUL DE-SIR'라는 제목이 붙은 이 그림에서 귀부인은 하녀에게 보석을 담은 보자기를 건네는 동작을 취하고 있다. 그 동작의 의미는 귀부인의 머리 위 천막에 적힌 문구에서 드러난다. 그림의 제목이 된 문구 '나만의 쾌락'은 마음의 쾌락을 의미한다.

중세 철학에서 쾌락의 여섯 번째 단계였던 마음의 쾌락은, 가장 얻기 힘들고 소중한 쾌락이었다. 보석을 전달하는 동작은 가장 소중한 것을 전달한다는 의미인 것이다. 부인의 좌우에서 무릎을 꿇고 있는 사자와 유니콘은 권력과 영광조차도 마음의 쾌락 앞에서는 무릎을 꿇는다는 것을 뜻한다. 그와 함께 즐거움과 충실함을 상징하는 원숭이와 개, 군데군데 다산을 기원하는 토끼들도 눈에 띈다. 이런 상징들은 마음의 쾌락이 단순히 영혼의 쾌락만이 아니라 성적인 쾌락도 함께 포함된 것임을 보여준다. 고상한 붉은색 바탕과 귀부인의 섬세하고 아름다운 동작은 그렇게 의미를 이해하고 보면 에로틱한 동작임에도 불구하고 천박하지 않다. 성적 욕구와 영혼을 연결시키는 균형 잡힌 감각을 그 동작에서 엿볼 수가 있다.

소박한 삶, 자유로운 예술

조각과 회화 다음으로 중세 미술의 꽃인 색유리창을 감상해 보자. 색유리창을 전시해 둔 전시실들은 성당에 비해 가까이에서 색유리창을 감상할 수 있는 장점이 있다. 13세기와 14세기는 색유리창 예술의 전성기였다. 특히 클루니 미술관의 색유리창들은 그중 엄선된 작품들만 전시하고 있다. 공방이 모여 있던 프랑스와 독일의 경계를 이루는 라인 강 하류 지역의 색유리창들이 주를 이루고 있다.

이 지역의 성당을 지배하던 교파는 노트르담 사원과 같은 시테 교파였다. 시스테스시앙Cistercien이라고 불렀던 이들은 소박한 생활을 강조했으므로 색을 사용하지 않거나, 색을 사용하더라도 두세 가지 색으로 한정해서 쓰는 생활 방식을 지켰다. 예수 외에는 다른 어떤 이미지도 같은 장소에 두지 않는 엄격한 신앙 역시 이 수도회의 특징이었다. 결과적으로 성당의 색유리창 역시 그들의 교리를 따르지 않을 수 없었다. 콜마르Colmar의 성당을 장식했던, 십자가상의 색유리창으로 부르는 이 작품은 그 대표적인 예이다. 붉은색과 푸른색만 사용하고 그 외에는 색을 금하고 있는 것을 볼 수 있으며, 예수의 형상 외에 문양만으로 공간을 채우고 있는 것을 알 수 있다. 예수의 발치에 무릎을 꿇고 있는 시테 수도사의 모습이 유일하게 허용된 이미지이다. 이런 양식의 색유리창은 끊임없이 반복되는 문양으로 인해 마치 양탄자 같은 인상을 준다.

색유리창 예술은 사실 처음부터 유리 양탄자 회화의 개념으로 발전되었다.

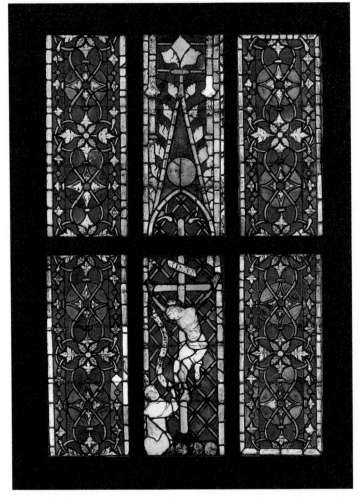

〈십자가상의 색유리창〉, 롬마트 성당 색유리창, 13세기경, 1899년 소장, 0.35×0.85m

그러나 후기로 갈수록 『성서』의 일화들을 모두 나열하는 세밀화 개념으로 변질되었다. 르네상스 시대에 들어서며 쇠퇴했지만, 빛을 소재로 작업하고 회화와 조각처럼 장르에 구애받지 않는 점에서 중세시대 미술 중 가장 자유로운 미술이었다. 유리 한 조각에도 예술혼을 불어넣었던 중세시대 사람들을 보면 투명한 유리에 만족하며 사는 현대인들은 과연 무슨 가치를 가지고 살고 있는지 자문해볼 수밖에 없다. 무신론의 시대가 아니라 영혼이 없는 시대가 아닐까.

고대 미술의 궁전,
루브르 미술관

루브르 미술관 Musée du Louvre
들라크루아 미술관 Musée Delacroix

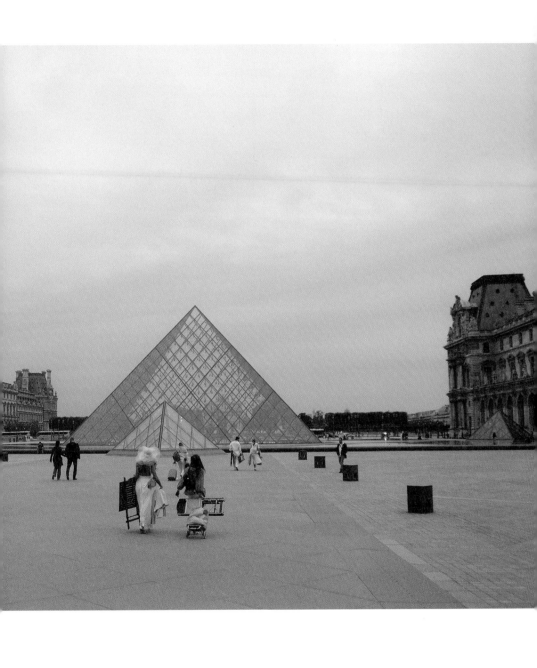

Musée du Louvre

🖥 http://www.louvre.fr/ ✉ Musée du Louvre, 99 rue de Rivoli 75001 Paris 📞 01 40 20 50 50 📍 매일 오전 9시~
오후 6시(수·금요일 야간 9시 45분까지) / 화요일, 일부 공휴일 휴관 🚇 지하철 Palais Royal역, Musée du Louvre역

루브르 미술관은 지하철 1호선을 타고 가다 루브르 역에

서 내리면 바로 미술관의 지하 입구로 연결되어 있다. 18세기 말 프랑스 대혁명
이 발발한 지 불과 몇 년 후, 정확히 1793년 1월 18일 공식적으로 개관한 것으
로 기록에 나와 있는데, 루이 15세가 루브르 왕궁을 공개하면서 왕실 소장 예술
품을 파리 시민들이 관람할 수 있도록 조치를 내린 것에서 미술관의 첫 역사가
시작되었다.

이런 사실은 한편으로 시민들의 권력이 왕권에 영향을 미칠 만큼 위협적이었다는 것을 보여준다. 1799년 혁명군이 쿠데타를 일으키고 귀족들과 왕족의 재산을 몰수하던 이 시대는 특권층에 대한 불만이 폭발하고 있던 시기였다. 혁명군의 총지휘자였던 나폴레옹Napoléon Bonaparte은 혁명을 통해 시민군의 정부, 즉 공화정을 시도하지만 권력욕에 사로잡혀 마침내 대관식을 치르고 스스로 황제가 되었다. 그는 루브르 왕궁 바로 옆에 자신의 궁전을 건축해 나폴레옹 궁이라 불렀다. 두 궁전은 붙어 있지만 약간의 격차를 두고 어긋나게 건축되었다. 나폴레옹을 시기한 왕정파의 심술이었다. 나폴레옹은 루브르 궁전과 완벽하게 일자형을 이루지 않는다는 이유로 건물 전체를 앞으로 밀어내어 다시 건축하라는 명을 내렸지만 실현되지 않았다. 결과적으로 약간 어긋난 두 건물이 짝을 이루는 이상한 형태의 건물 군으로 남게 되었다. 루브르 미술관은 이 두 궁전을 모두 전시관으로 활용하고 있다.

나폴레옹은 루브르 미술관의 작품들 중 가장 규모가 큰 대작을 남겼다. 바로 그의 대관식 그림이다. 베르사유 궁에도 동일한 작품이 있지만 루브르 궁전에 걸린 작품이 지닌 상징적 의미에 못 미친다. 루브르 궁전이야말로 프랑스 대혁명을 기념하는 명예의 전당이기 때문이다. 그의 후손인 나폴레옹 3세 역시 왕정을 복구하여 루브르 궁전에서 가문의 영광을 잇고자 했다. 이 시기의 찬란한 영화를 보여주는 것이 루브르 미술관에 남아 있는 나폴레옹 3세관이다.

이처럼 1789년 프랑스 대혁명이 발발한 이후 줄곧 연속된 귀족과 왕실의 몰락과 복권, 나폴레옹 황제의 역사를 고스란히 담고 있는 것이 루브르 미술관이다. 귀족들을 그린 초상화들이 많은 것은 대혁명 당시 귀족들의 성에서 몰수한 작품 대부분을 루브르에 가져왔기 때문이다. 시민들은 루브르 미술관에 귀족들의 초상화를 걸면서 그들의 특권을 폐지할 수 있었던 시민권에 자부심을 느꼈던 것이다. 이런 이유로 루브르 미술관은 프랑스 일부 지식인들 사이에서 아직도 '프랑스 대혁명의 미술관'이라는 별칭으로 불리기도 한다.

혁명의 결실 루브르 미술관

현재의 루브르 미술관은 대혁명 당시 미술관의 모습과는 많은 차이가 있다. 1989년 중국계 미국인 건축가 이오 밍 페이 Ieoh Ming Pei가 유리 피라미드로 미술관 입구를 신축하면서 현대적인 미술관의 이미지로 변모했던 것이다. 파리를 21세기를 지향하는 미래적인 이미지로 혁신하려던 미테랑 François Mitterrand 대통령의 도시개발 정책의 일환이었다.

파리의 중심에 거대한 피라미드가 등장하면서 루브르 미술관은 다시 화제의 중심이 되었다. 재미있는 것은 유리 피라미드를 만드는 데 들어간 유리판의 숫자가 모두 666개였으므로 악마의 피라미드라고 불렸던 점이다. 그러나 이 가설은 유리판 숫자가 666개가 아니라 정확히 673개로 밝혀지며 근거를 잃게 되었다.

피라미드는 이와 함께 다른 역사적인 맥락에서 해석되기도 한다. 미국의 달러화 지폐에 그려진 피라미드와의 연관설이다. 달러화의 피라미드는 이미 아는 사람은 알고 있듯이 프리메이슨 밀교 단체의 상징이다. 마찬가지로 루브르 미술관에 피라미드가 건설된 것 역시 배후에 프리메이슨 단체의 정치적 활동이 있었다는 가설이다. 프랑스 대혁명이 프리메이슨 단체의 정치적 쿠데타였다는 주장도 있다.

프랑스 대혁명의 정신에 사상적 바탕을 두고 건설된 미국은 이런 가설에 따르자면 프리메이슨의 역사적 작품이나 다름없는 것이다. 이런 이유로 달러화와 프랑스 대혁명의 전당인 루브르 미술관의 중심에 동일하게 피라미드가 등장하게 되었다는 것인데, 구체적으로 확인된 바는 없다. 여하튼 루브르 미술관은 이제 달러화처럼 피라미드로 상징된다.

루브르 미술관은 매년 800만 명 이상의 관람객을 끌고 있다. 전 세계인들이 루브르의 피라미드에 최면이 걸려 있다고 말해도 될 만큼 인기를 끌고 있는 것이다. 그러나 역사적으로 보면 루브르 미술관은 문화적 특권을 폐지하는 정신을 불러일으켰다는 점에서 더 의미가 있다. 프랑스인들이 세계로 진출하는 19세기 동안 루브르에 전 세계의 보물들이 전시되면서 예술은 특권층의 전유물이 아니라 모든 시민들의 재산이라는 인식이 프랑스 밖에서도 생겨나기 시작했다. 이런 대혁명의 정신을 바탕으로 해외의 귀족들과 왕실의 보물을 수집하는 작업은 계속 확대되었다. 그러나 루브르 미술관이 단순히 보물 전시 수준이 아니라 미술

관의 전형이 된 데에는 또 다른 중요한 계기가 있었다. 1738년 고대 로마 시대의 한 도시가 로마인들과 함께 고스란히 다시 나타난 사건이 바로 그것이다. 폼페이 유적의 발굴 말이다.

폼페이 유적의 발굴은 전 세계에 걸친 루브르 미술관의 고고학 탐사 작업의 시발점이 되었다. 1738년 첫 발굴이 시작된 이후 대규모 고고학적 발굴과 그에 따른 보물의 수집은 루브르 미술관에 새로운 사회적 기능을 부여했다. 역사의 복원과 유지 기능이었다. 유물들이 미술관에 영원히 보관되는 한 역사는 사라지지 않고 계속 살아 있다는 진리를 모든 사람들에게 각인시켰던 것이다.

유럽인들은 서양 문화의 뿌리를 보여주는 역사의 증거들을 찾아내어 미술관을 채우고 싶은 갈망에 휩싸였다. 19세기 식민지 경영의 바탕에는 경제적인 이유와 함께 이처럼 고고학적인 갈망이 같이 작용했다. 이집트 사막에 묻혀 있던 파라오 유적들은 나폴레옹의 이집트 원정과 함께 거의 모두 루브르에 보관되기 시작했으며, 중동 지역과 아시아 지역으로까지 유적 발굴이 확대 진행되었다. 그러나 유적을 분류하고 고대 문명의 언어에 의거해 역사적 가치를 판단하는 것은 쉬운 작업이 아니었다. 이런 힘든 고고학 작업을 거치며 지중해 문화에 한정되어 있던 유럽 문화는 결국 아프리카 본토로, 중동으로, 아시아로 확장되었으며 이것은 19세기와 20세기 전반에 걸쳐 유럽이 세계의 모든 문명과 정신적으로 깊이 교류하면서 세계 문화의 헤게모니를 장악하게 되는 중요한 원인이 되었다.

유럽인들은 스스로 다른 문명과의 연결점을 찾고 있었던 것이다. 루브르 미술관의 고대 문화 전반에 걸친 광범위한 수집품들을 둘러보면 인종의 차이란 결국 하나의 가설에 지나지 않는다는 것을 느낄 수 있다.

1857년 이집트 상형문자를 해독하여 이집트학을 창시한 고고학자 샹폴리옹Jean François Champollion, 1790~1832은 이런 인종적 차이를 넘어선 고고학의 차원을 잘 보여준다. 과거 루브르의 샹폴리옹관은 지중해, 아프리카, 중동 지역 고대 유적들의 특별 전시관으로서 루브르의 가장 핵심적인 공간이었다. 피라미드와 이집트의 유물들이 현재 루브르를 상징하게 된 것도 샹폴리옹의 덕이라 할 수 있다.

19세기 이후 로스차일드Rothschild, 비스콘티Visconti 등 유명 가문들이 매우 희귀한 소장품들을 루브르에 기증하기 시작하면서 일반 시민들도 역사적 가치가 높은 유물들을 발견하면 루브르에 기증하는 전통이 생겼다. 루브르 미술관은 현재 세계에서 가장 많은 기증품을 소유한 미술관이다. 미국의 포브스 미디어 그룹은 전 세계에 걸친 '루브르의 친구들American Friends of Louvre'이란 협회를 만들고 막강한 후원 활동을 조직하여 예술 작품들을 수집하고 복원하는 데 큰 도움을 주고 있다.

루브르 미술관은 전체적으로 7개의 전시관으로 나뉘어 있고 중동관, 이집트관, 그리스 로마 유적관, 회화관, 조각관, 장식 예술관, 그래픽 예술관 등으로 분류되어 있다. 최근에는 중동의 아부다비에 장 누벨Jean Nouvel이 설계한 루브르

신관, 프랑스 북부의 탄광 도시인 랭스Reims에 일본 건축 그룹 사나가 설계한 현대식 미술관을 새로 건축함에 따라 전시관들은 계속 늘어나고 있다. 소장품 전시관들과 함께 또 다른 흥미를 끄는 전시관은 '루브르 역사전시관'이다. 유리 피라미드를 건축할 당시 지하를 발굴한 결과 필리프 오귀스트Phillipe-Auguste, 재위 1180~1223 왕이 1190년 건축한 또 다른 성의 일부가 남아 있는 것을 발견하여 발굴 장소를 공개하고 그 옆에 루브르 역사전시관을 별도로 만들었다.

황제의 역사를 모으다

루브르 미술관은 세계로 뻗어나갔던 프랑스 역사의 흐름을 한눈에 볼 수 있는 미술관이다. 그러나 역사의 아이러니도 같이 볼 수 있다. 이집트를 정복하고 파라오의 무덤을 파괴했던 역사는 이제 거꾸로 이집트 문화에 정복당한 프랑스의 이미지를 보여준다. 중세시대 필리프 오귀스트 왕의 화려한 성 위에 지금은 이집트 피라미드가 서 있는 것을 보면 그러한 역사의 아이러니를 실감할 수 있다. 현시대에 다시 살아나기 위해 파라오는 그 오랜 세월 사막의 피라미드 안에서 미라의 모습으로 기다렸는지 모른다.

최근에는 센 강변에 루브르 미술관과 거의 같은 규모로 케 브랑리 미술관이 개관하였는데, 파리 한가운데 아프리카 고대 문화의 새로운 시대를 열고 있다. 이 미술관은 루브르의 전시물을 바탕으로 확장된 미술관이다.

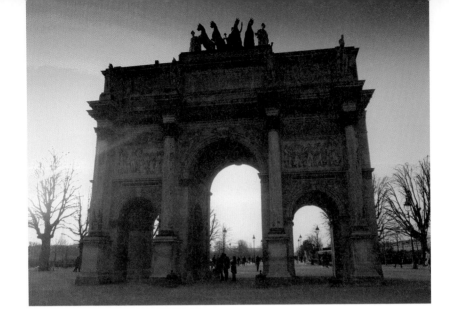

루브르 미술관과 튈르리 공원 사이에는 개선문이 하나 서 있다. 피라미드와 마주 보는 카루셀 개선문은 멀리 보이는 샹젤리제의 개선문과 어울리며 한 쌍을 이룬다. 정확히 일직선상에서 대칭을 이루고 있기 때문이다. 두 개선문은 상징적 의미에서 극적인 대조를 보여준다. 샹젤리제의 개선문이 프랑스 민족의 조상 골 Gaul 족의 용맹성을 상징한다면 카루셀 개선문은 반대로 로마의 문명을 이어받은 프랑스를 상징하기 때문이다. 르네상스 시대 메디치 가문과의 결혼을 통해 이탈리아와 연결된 프랑스 왕가의 혈통을 상징하고 있는 것이다. 메디치 가문은 로마 문명을 다시 복원하기 위해 르네상스를 주도했던 가문이었다. 카루셀 개선문 뒤에는, 지금은 사라졌지만 르네상스 양식으로 지어진 웅장한 카루셀 궁전이 있었다. 프랑스의 여왕으로 군림한 카트린 드 메디치 Catherine de Medici, 1519~89가 기거

했던 궁전이었다. 이 건물은 파리 코뮌 당시 전소되어 버렸고, 지금은 카루셀 개선문만 폐허의 묘비처럼 남게 되었다.

카루셀 개선문 옆으로 조금 떨어져서 보면 지하로 내려가는, 거의 눈에 띄지 않는 계단이 보인다. 루브르를 지시하는 아무 표시도 없이 카루셀이라고 적힌 유리문만이 그 계단 끝에 있다. 루브르 미술관으로 들어가는 가장 비밀스러운 통로가 바로 이 문이다. 그 문을 열면 〈인디애나 존스〉 영화 속 한 장면처럼 거대한 조각들이 늘어선 장엄한 지하 성벽이 바로 모습을 드러낸다. 갑자기 발굴 현장으로 들어온 느낌과 함께 몇 세기를 건넌 듯 전율이 엄습해 온다. 여기서 조금만 더 걸어가면 천장에 거꾸로 매달려 있는 작은 유리 피라미드가 보인다. 댄 브라운의 베스트셀러 소설 『다 빈치 코드』의 결말부에서 이야기하고 있는 바로 그 장소이다. 십자군의 성배가 보관되어 있다는 소설 속 그 장소에 도달하는 순간, 그러나 그런 환상은 깨끗이 사라지고 만다. 장난감같이 작은 대리석 피라미드 장식물이 성배 대신 바닥에 놓여 있을 뿐이다. 루브르 미술관으로 들어가는 좁은 통로가 마침내 그 뒤쪽으로 모습을 드러낸다. 기념품 가게가 즐비한 현대식 외관에도 불구하고 고대의 동굴 속을 지나가는 신비한 느낌이 든다. 어둡고 긴 입구를 지나면 드디어 거대한 유리 피라미드 아래 지하 광장에 이른다. 레오나르도 다 빈치의 〈모나리자〉가 있는 데농관, 〈밀로의 비너스〉가 있는 리슐리외관으로 올라가는 계단이 이윽고 모습을 드러낸다.

르네상스의 꽃 퐁네프로 가는 길

루브르 미술관 주변에서 가장 볼 만한 곳은 퐁네프Pont Neuf 다리이다. 르네상스 시대의 분위기를 고스란히 품고 있기 때문인데, 퐁네프는 파리에서 현재 가장 오래된 다리이기도 하다. 아치형으로 돌을 쌓아 만든 전형적인 로마식 석조 다리로서 카트린 드 메디치 여왕의 명령에 따라 루브르 궁전의 첫 건물과 함께 축조되었다. 이탈리아 르네상스 문화가 본격적으로 중세의 파리 한가운데 꽃을 피운 풍경이다. 다리의 중심에는 앙리 4세Henri IV, 재위 1589~1610의 동상이 있다. 앙리 4세는 카트린 드 메디치 여왕의 조카이며 성 바르톨로메오 신교도 대학살 사건의 중심인물이다. 수백 명의 신교도 지도자들을 초대하여 잔인하게 학살한 무대가 바로 퐁네프 다리다. 프랑스 왕가의 역사를 바꾼 이 끔찍한 사건은 〈마고 여왕〉이라는 제목으로 이자벨 아자니가 주연하여 영화로 만들어지기도 했다.

앙리 4세의 동상은 본래 루브르 미술관을 바라보고 있었으나 지금은 그 사건을 상징이라도 하듯 노트르담 사원을 바라보고 있다. 그렇게 된 데는 사연이 있다. 프랑스 대혁명이 발발하자 나폴레옹 군은 앙리 4세의 동상을 녹여 대포를 만들었다. 하지만 대혁명이 끝난 뒤에는 거꾸로 나폴레옹의 동상이 끌려 내려오는 신세가 되었다. 그것을 녹여 다시 만든 것이 지금 우리가 보는 앙리 4세의 동상이다. 이때 동상의 방향도 바뀌었다. 결혼을 위해 가톨릭으로 개종하여 교회에 원한이 많았던 앙리 4세는 결국 죽어서도 노트르담 사원을 향해 지휘봉을 빼드

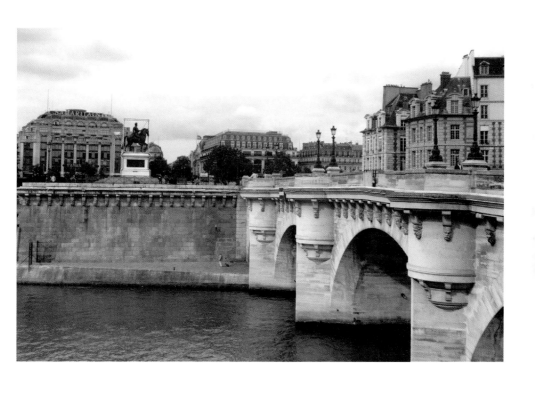

는 모습으로 남게 되었다.

퐁네프 근처에는 국립 주화 박물관Musée national de la Monnaie이 있다. 나폴레옹 시대의 주화 외에도 살바도르 달리Salvadore Dali, 1904~89 등 예술가들이 제작한 손바닥 크기의 동전, 이슬람 궁전이 그려진 책 크기의 지폐 등 희귀한 주화와 지폐들을 전시하고 있다. 무료로 개방하는 박물관의 건물은 웅장하고 아름답지만, 전시실은 비교적 작은 편이다.

센 강을 사이에 두고 루브르 미술관과 마주하고 있는, 금빛 돔 지붕이 있는 건물은 프랑스 국립 학술원이다. 이곳에는 독서를 위한 테이블이 단 하나밖에 없는 메디치 도서관이 있다. 중세의 식탁처럼 매우 긴 이 테이블에서 책을 열람할 수 있는 특권은 프랑스 학계가 인정한 역사적인 인물에게만 허용된다.

이 도서관 못지않게 고색창연한 또 다른 도서관이 입구에 하나 더 있는데, 일반인들이 이용할 수 있는 마자린Mazarine 도서관이다. 센 강에 바로 접해 있는 이 도서관의 좁은 입구에는 비좁은 원형 계단을 따라 철학자들의 흉상을 설치해 놓았는데 마치 그리스 시대 플라톤Plato, B.C. 428/427~B.C. 348/347의 학당 같은 느낌을 준다. 18세기 고서적들과 고지도들을 자유롭게 열람할 수 있고, 루브르 작품에 관한 원본 자료도 찾아볼 수 있다. 루브르에 들어가기 전에 유럽 고전 회화의 시대적 분위기를 실감하기 위해 한 번은 들러볼 만한 곳이다.

학술원 도서관 정면에는 보행자 전용 철교가 있다. 이 다리가 유명한 퐁 데

자르Pont des Arts, 즉 '예술의 다리'이다. 나폴레옹 시대에 '예술의 궁전'이라 불리던 루브르로 건너가는 다리여서 그 시대부터 그렇게 불렸다. 이 다리는 파리 최초의 철교로서 나폴레옹의 명령으로 지어졌다. 다리 위에는 당시 유행하던 영국식 정원이 있었지만 지금은 철거되고 목조 바닥만 남아 있다. 그나마 제2차 세계대전 때 파손된 것을 자크 시라크 대통령 시절에 복원한 것이 현재 우리가 보는 다리이다.

루브르 미술관의 명작들

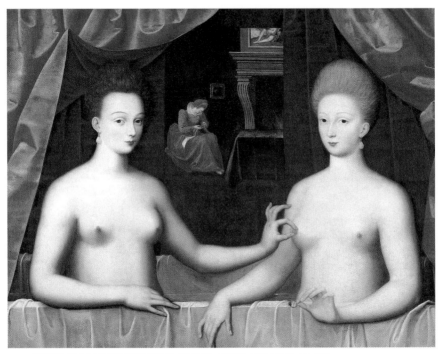

퐁텐블로 화파 〈가브리엘 데스트레와 그녀의 자매〉, 1595년, 목판에 유화, 96×125cm

관능과 도덕의 이중성

이탈리아 취향의 작품부터 감상을 시작하는 것은 루브르 미술관 관람의 가장 기본적인 방법이다. 그러나 이탈리아 회화들부터 바로 시작하기 전에 먼저 프랑스에서 이탈리아 취향이란 무슨 뜻인지 알고 갈 필요가 있다. 레오나르도 다 빈치의 영향하에 생겨난 프랑스 퐁텐블로Fontainebleau 화파의 작품들을 찾아보는 것은 이탈리아 취향을 이해할 수 있는 가장 좋은 방법이다.

루브르에 소장된 퐁텐블로 성의 작품 가운데 가장 유명한 그림은 〈가브리엘 데스트레와 그녀의 자매〉란 작자 미상의 작품이다. 보는 순간 〈모나리자〉의 미소가 절로 연상되는 이상한 매력을 가진 그림이다. 장난기 다분한 그림이지만 그 속에 담긴 정서는, 알고 보면 정숙하기 그지없다. 이 작품은 프랑스의 퐁텐블로 궁정 내 여인들의 풍속을 보여주는 그림인데, 사실 그 시대 여인들이나 지금의 여인들이나 큰 차이는 없어 보인다. 미국 텔레비전 드라마 〈위기의 주부들〉의 한 장면을 16세기 프랑스 버전으로 보고 있는 듯하다. 남자들이 결코 알 수 없는 여인들의 심리를 명확하게 묘사하고 있어 풍자화 같은 느낌도 든다.

퐁텐블로 성은 이탈리아를 정벌하고 르네상스 문화를 프랑스에 가져온 프랑수아 1세François I, 재위 1515~47의 궁전이었다. 궁정 화가들을 중심으로 발전했던 이 시기의 화파를 미술사에서는 퐁텐블로 화파로 부르고 있다. 프랑수아 1세는 레오나르도 다 빈치를 성에 초청하여 여생을 편히 보낼 수 있도록 배려하였는데, 그

덕분에 그의 화풍은 프랑스 궁정 화가들에게 계승되었다. 퐁텐블로 화파는 특히 여인들의 관능적인 자태를 많이 그렸다. 약간 기형으로 몸을 묘사하는 것이 이 화파의 뚜렷한 특징이다. 이 그림에서도 기형적인 손가락들을 볼 수 있는데 이상하게도 그 손가락들은 쇼핑을 하는 현대 여성들의 손가락과 비슷해 보인다. 인간의 욕구를 긍정적으로 받아들이게 된 이 시대는 도덕적 속박에서 벗어나서 그림들이 매우 자유분방하다. 팝아트와 비슷한 분위기마저 배어 있다.

　1595년 제작된 이 그림의 두 주인공은 앙리 4세의 첩이었던 가브리엘 데스트레Gabrielle d'Estrées와 그녀의 동생 빌라르Villar 공작부인이다. 귀부인들임에도 불구하고 두 여인은 나체로 포즈를 취하고 있다. 그러나 자세히 보면 장소가 목욕탕 욕조이기 때문에 두 여인의 나체는 지극히 자연스러운 상황이다. 단, 불륜의 장면을 연상시키는 자세가 부자연스러운 것이다. 한 여인은 상대방의 젖꼭지를 쥐고 있고 다른 여인은 약혼반지를 들고 있다. 시대적 상황으로 판단해 보면 약혼반지를 든 금발의 부인이 가브리엘 데스트레 부인인 것은 틀림없다. 과연 이 포즈는 무엇을 의미하는 것일까?

　실마리는 붉은 의상을 입고서 고개를 숙인 채 바느질을 하고 있는 배경의 부인이다. 바느질을 하는 모습은 여인의 의무를 의미한다. 앞에 있는 두 귀부인의 자세 또한 유방이 강조되어 있고 손가락으로 유두를 잡고 있는 것에서도 알 수 있듯 아이를 양육하는 여인의 또 다른 의무를 의미한다. 약혼반지 역시 결혼이 여인

의 의무임을 강조하고 있는 것이다. 이런 이유로 이 그림은 가브리엘 데스트레의 임신을 상징하기 위해 그린 그림이란 설이 있다. 한마디로 이 작품은 여인들의 인생과 그들의 사회적 의무를 보여주는 그림이다. 이런 점에서 보면 오히려 이 그림은 첫인상과는 달리 매우 도덕적인 그림으로 해석된다. 배경의 벽난로 위에 걸린 그림 속 벌거벗은 남자의 자세를 제외하면 모든 인물들의 자세는 품위가 있고 절제가 돋보인다. 그럼에도 불구하고 눈길을 사로잡는 손가락의 동작은 매우 관능적이다. 도덕과 관능의 묘한 모순이 바로 이 작품의 매력이다.

　이 그림의 가장 독창적인 부분은 좌우로 열린 커튼의 묘사이다. 마치 그림 위로 커튼이 쳐 있는 듯 입체감이 강조되어 있다. 특히 커튼 색은 배경의 부인이 입고 있는 의상과 짝을 이루어 관능적인 분위기를 고조시킨다. 이 붉은색은 이탈리아 화가 카라치Annibale Carracci, 1560~1609의 화법에서 절정을 이루던 붉은색을 연상시키는데 가브리엘 데스트레의 출신을 돋보이게 하는 이탈리아적인 색이다.

　이 시대 이탈리아 화가들은 그림에서 한 가지 색을 강조하여 그리기 시작했는데, 놀라울 정도로 선명한 색은 그 자체로 인물과 대등한 중요한 주제였다. 티치아노Tiziano Vecellio, 1488?~1576의 붉은색, 이탈리아식 하늘색 등이 미술 용어가 되어 유럽 화가들 사이에 통용되던 시대였다. 이 그림도 색에 개성을 부여하여 중요한 주제로 등장시킨 것을 볼 수 있다. 벽난로에 얼핏 보이는 불길과 벽난로 위 그림 속 붉은 침대는 붉은 커튼과 어울리며 붉은색이 어떤 일관된 주제를 표현하

고 있음을 짐작케 한다. 그 주제는 물론 카르페 디엠Carpe Diem이다.

카르페 디엠은 내일을 믿지 말고 오늘을 최대한 즐기자는 의미로, 본래는 그리스 시대 에피큐리즘Épicurisme의 모토였다. 16세기를 대표하는 고전주의 시인들인 플레이아드Pléiade파의 시인들에 의해 다시 유행된 이런 풍조는 시인 롱사르Ronsard, 1524~85가 한 말로 대변된다. "오늘 장미를 꺾어라. 내일이면 장미는 지고 없을 것이다." 카르페 디엠의 상징이 장미가 된 것은 이 시구 때문인데, 결과적으로 이 시대 회화에서 장미와 붉은색은 거의 언제나 카르페 디엠을 의미했다. 두 귀부인의 머리 위로 쳐진 커튼은 이런 풍조의 배경에서 보면 마치 장미 꽃잎을 암시하는 듯 보인다. 장미 꽃잎 사이로 여인들의 순간적인 쾌락과 그들만의 내면 세계를 이 그림은 상징하고 있는 것이다. 결국 의무와 쾌락은 같은 것임을 이 그림은 보여주고 있다. 과연 〈위기의 주부들〉과 똑같은 주제이다.

로마를 굴복시킨 클레오파트라

이제 이탈리아 취향의 전혀 다른 프랑스 회화를 감상해 보기로 하자. 클로드 로랭Claude Lorrain, 1600~82은 평생 이탈리아를 동경하며 살았던 17세기의 프랑스 화가였다. 그의 회화 세계는 프랑스인들에게 환상적인 이탈리아 풍경이 어떤 것이었는지 잘 보여준다. 프랑스 회화 전시관에서 가장 중요한 그림 중 하나인 그의 작품 〈탈수수에 정박하는 클레오파트라의 배〉를 보자. 플루타르코스Ploutarchos,

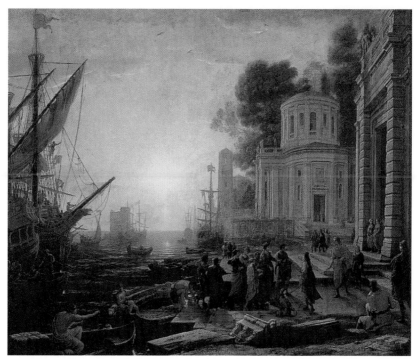

클로드 로랭 〈탈수수에 정박하는 클레오파트라의 배〉, 1642년 또는 1643년, 캔버스에 유화, 170×119cm

?46~?120의 영웅전이 전하는 마르쿠스 안토니우스Marcus Antonius, B.C. 82~B.C. 30와 클레오파트라Cleopatra, B.C. 69~B.C. 30의 첫 만남을 그린 이 그림은 19세기 말까지 오랜 세기 동안 미술사에 큰 영향을 끼친 몇 안 되는 프랑스 회화 중 하나이다.

풍경화 장르가 없던 시대에 클로드 로랭은 풍경 역시 인물처럼 개성을 가질 수 있다는 것을 보여주었다. 19세기 낭만주의, 사실주의, 인상파 등으로 이어지는 풍경화의 전성시대는 모두 클로드 로랭의 바탕에서 발전된 것이다. 유럽에서는 '그림 같은 풍경'이란 수식어 자체가 본래 클로드 로랭의 풍경화 같다는 말에

서 기원했다. 그의 그림들은 한편으로 이탈리아의 전형적인 전원 풍경을 연상시키는데, 이것은 후기 르네상스 화파로서 자연 풍경을 주제로 그리기 시작한 베네치아 화파의 영향을 받았기 때문이다. 베로네제Paolo Veronese, 티치아노 등의 풍경화가 모델이 되었던 것이다. 새벽의 찬란한 햇빛이 구름 위를 덮는 하늘 풍경, 고대 유적들, 환상적인 바다 풍경, 산들바람을 일으키며 마음을 평화에 잠기게 하는 부채 같은 나무 등은 클로드 로랭만의 특기이다.

이 그림은 플루타르코스 영웅전에 나오는 안토니우스와 클레오파트라의 만남의 장면이다. 그러나 두 사람의 만남을 넘어 유럽과 아프리카 문화의 역사적인 첫 만남을 그리고 있다. 전쟁을 통한 만남은 그전에도 여러 번 있었지만, 문화를 통한 만남은 이 그림에서 보는 탈수수Tarsus 정박이 처음이었다.

그 시대 이집트의 여왕으로서 아프리카와 유럽을 통틀어 가장 부유한 여인이었던 클레오파트라는, 기록에 따르면 미모는 출중하지 않았지만 지성과 매너로서 상대방을 꼼짝 못하게 하는 매력이 있었다. 어느 나라에 가더라도 통역관 없이 외교적 대화를 할 수 있을 정도로 수십 개의 외국어를 능숙하게 구사했음은 물론, 지적인 대화 주제로 상대방의 마음을 쉽게 사로잡았다.

안토니우스는 이집트 원정을 시작하기 전에 지금의 터키 중남부에 위치한 탈수수 항구에 클레오파트라를 초대하여 시험해 보려 했다. 물론 클레오파트라가 당장 달려올 리 만무했다. 로마의 전설적인 영웅 카이사르Julius Caesar, B.C.

100~B.C. 44의 무릎을 꿇게 한 여인이었다. 그러나 로마의 지배자인 안토니우스에게 잘못 보였다가는 다시 전쟁이 날 수도 있는 상황이었다. 그녀는 한 번 더 로마를 굴복시키기 위해 배를 타고 그를 만나러 왔다. 그녀가 시도했던 것은 다른 방식의 전쟁이었다.

이집트 최고의 미남·미녀들, 보물들을 배에 실은 뒤 특별히 진귀한 꽃들로 뱃머리를 장식했다. 꽃들과 여러 가지 향료 덕분에 배가 지나가면 은은한 향기가 진동했고 항구에서 기다리는 사람들의 마음을 설레게 했다. 그녀의 무기는 바로 그 향기였다. 전쟁과 이국 생활에 지친 안토니우스와 로마 장군들의 마음을 사로잡을 수 있는 것은 여인의 향기 외에 없다는 것을 누구보다도 더 잘 알고 있었던 것이다. 의외로 수줍어하는 성격의 안토니우스는 클레오파트라가 탈수수에 도착한 그날부터 완전히 그녀의 술책에 넘어가 버렸다. 그는 다른 모든 일을 던져 버리고 클레오파트라가 가져온 보물과 미남·미녀들에 둘러싸여 향연에 취했다. 결국 클레오파트라는 한 번 더 로마를 굴복시킨 것이다.

클로드 로랭은 기존의 화가들과는 달리 역사적 장면의 핵심인 두 사람을 거의 알아볼 수 없게 그리고, 대신에 배경이 되는 풍경을 더 강조했다. 그 풍경 속에서 전쟁의 기운이나 음모나 타락한 향연 같은 것은 전혀 느낄 수 없다. 그가 보여주고자 하는 것은 탈수수 항구에 내린 클레오파트라보다는 멀리 비춰오는 햇빛이다. 이런 비교를 통해 그는 신의 역사에 비해 인간의 역사가 얼마나 어리석

은지 단적으로 보여주고 있다. 즉, 클레오파트라와 안토니우스의 거창한 역사는 해가 밝아오는 단 하루의 역사에 비할 수 없는 보잘것없는 연극에 불과함을 일깨 위준다. 거짓과 진실의 대비가 이 작품만큼 실감나게 다가오는 그림도 없을 것이다. 클레오파트라의 거짓과 매일 어김없이 밝아오는 태양의 진실, 그 극적인 대비가 이 그림을 숭고한 풍경으로 가슴에 남게 만든다.

클로드 로랭의 그림 속에는 항상 진실이 감돈다. 그 후 몇 세기를 사로잡은 풍경화의 핵심적인 매력은 바로 그런 진실의 힘일 것이다. 이 그림의 주인공은 분명 햇빛과 하늘이고 그 하늘에 떠돌고 있는 화가의 순수한 영혼이다. 풍경은 영적인 기운 그 자체임을 그는 우리에게 일깨워주고 있다.

신고전주의의 별, 앵그르

이탈리아 문화가 전성기를 이루던 르네상스와 바로크 시대뿐만 아니라 19세기에도 이탈리아를 좋아한 또 다른 유명한 프랑스 화가가 있었다. 낭만주의가 유행하던 19세기에 고전주의를 끝까지 고수한 앵그르Jean Auguste Dominique Ingres, 1780~1867는 그의 유별난 이탈리아 취향에도 불구하고 그 시대 모든 혁신적인 화가들의 이상이었다. 1835년에서 1841년까지 이탈리아 빌라 메디치 예술학교의 학장이었던 경력에서도 엿볼 수 있듯이 그는 레오나르도 다 빈치처럼 당대 미술의 최고 경지를 대표하고 있었다. 그에게 미술은 완벽한 고전적 아름다움에 도달

하는 기술이었다. 그의 정신적인 스승은 르네상스 화가 라파엘로 산치오_{Raffaello} Sanzio, 1483~1520였다. 그는 평생 라파엘로의 그림을 모방하며 그의 그늘에서 살았다. 앵그르의 그림 속에는, 그럼에도 불구하고 약간의 의도적인 미숙함이 엿보인다. 그의 그림의 묘미는 바로 완벽한 아름다움 속에 가려진 불완전한 부분이다.

목욕하는 여인을 그린 이 그림은 라파엘로가 그린 빌라 파르네지나_{Villa Farne-}sina 궁전의 벽화〈로지아 프시케_{Loggia Psyche}〉중 그레이스 여신만을 모방하여 재현한 그림이다. 두 그림을 비교해 보면, 라파엘로의 그림 속 여인은 등의 근육으로 인해 남성적이고 얼굴 표정이 강조되어 있는 데 반해 앵그르의 그림 속 여인은 근육 하나 없이 마치 물고기 등처럼 미끈하고 얼굴은 눈도 코도 입도 없이 표정이 완전히 사라져 버린 것을 주목할 수 있다. 바로 이런 특징이 앵그르의 그림에서 완벽 가운데 불완전한 점을 드러내는 모순적인 매력이다. 어쩌면 그의 그림 속 아름다움은 형태보다는 색에 있는 듯하다. 그 시대 유명한 작가 공쿠르 형제가 이 그림을 평할 때 렘브란트_{Rembrandt Harmenszoon van Rijn, 1606~69}도 질투할 정도의 피부색이라고 꼬집었듯이 복숭아 속처럼 부드러우면서도 탄탄한 피부색 묘사는 대가만이 도달할 수 있는 완성도를 충분히 보여준다.

그림의 전면과 배경에 드리워진 커튼은 아랫부분이 치켜올려져 성적 메타포를 표현하고 있지만, 인물의 정숙한 자세 때문인지 오히려 수도원의 커튼처럼 보인다. 여인의 꼬여 있는 두 발 밑에 벗겨진 붉은색 슬리퍼와 바로 옆 침대 다리는

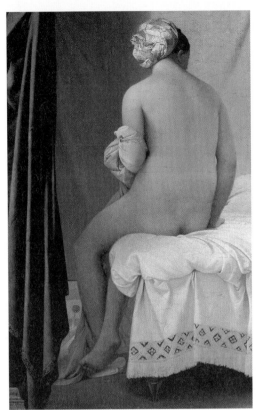

장 오귀스트 도미니크 앵그르 〈목욕하는 여인〉, 1808년, 캔버스에 유화, 97×146cm

은근히 에로틱한 분위기를 자아낸다. 그러나 이 모든 것들은 신중하게 감추어져 있어 눈에 잘 띄지 않는다.

　인물 역시 자세가 너무나 평화롭고 고상하여 나체가 아니라 옷을 입고 있는 듯하다. 명암 대비를 최소화해 입체감을 약화시켰기 때문에 부조 같은 느낌을 준다. 라파엘로가 그린 볼륨감 풍부한 인물과는 다르다는 것을 알 수 있다. 앵그르의 그림을 고전주의로 간단하게 분류할 수 없는 것도 그 때문이다. 고전적이고

전형적인 구성으로 인물을 그리지만 입체적이면서 동시에 평면적인, 이상한 물체로 보이는 것이다.

이런 시각적 혼란이야말로 현대인의 마음을 사로잡는 매력이다. 모든 것을 드러내 놓고 질주하는 세계에 살고 있는 우리에게 그의 예술 세계는 한 단계 물러나서 조금은 감추고 조금은 볼륨을 줄여 편해지는 평면적 세계, 중화된 세상의 모습을 보여주고 있다. 아름다움이란 그런 절제인지 모른다. 한 단계 물러서서 감추는 그런 것.

르네상스 회화의 심리학

이제 본격적으로 이탈리아 회화의 육중하고도 우아한 문을 두드려 보자. 루브르의 르네상스 이탈리아 회화 중 가장 독창적인 그림은 도메니코 기를란다요 Domenico Ghirlandajo, 1449~94의 〈노인과 소년〉이다.

이 작은 그림의 매력은 르네상스 양식의 고전적 구성에도 불구하고 19세기 근대 회화 느낌이 나는 인물 표현이다. 마치 인상파 화가 르누아르Pierre-Auguste Renoir, 1841~1919의 그림을 보는 것 같은 두 인물의 다정다감한 연출을 볼 수 있다. 그림 속 두 인물은 서로 마주보고 있는데, 그림의 모든 주제가 그 시선 속에 들어 있다. 추한 노인의 얼굴은 그 시선 덕분에 고상해 보이며 천진난만한 소년의 시선 역시 노인의 얼굴에 인자한 인상을 더한다.

이 그림은 보면 볼수록 그 속에 깔려 있는 심리적 세계에 한없이 빠져들게 된다. 그림 배경에 창문을 그리고 그 밖으로 풍경을 그려 넣는 르네상스 회화 양식만 제외한다면 상징주의 회화 같은 착각마저 들 정도로 심리 묘사가 강조되어 있다.

가장 먼저 왜 흉측한 코를 가진 인물을 그렸을까 하는 의문이 든다. 모피가 달린 의상으로 보아서는 이탈리아의 귀족 가문 출신이 분명하고, 얼굴 또한 고위관직을 지낸 인물상이다. 변형된 코와 이마에 자라난 털은 술을 과도하게 마시는 남성에게 흔히 나타나는 증상이 분명하다. 왜 하필이면 그렇게 병에 걸린 모습으로 그렸을까?

눈을 아래로 깔고 비스듬히 고개를 숙이고 있어 얼굴은 식별하기 힘들지만, 최근 미술사 연구에 따라 그 정체가 밝혀졌다. 스웨덴 스톡홀름 국립박물관이 소장한 기를란다요의 드로잉 작품 중에 동일 인물이 발견된 것이다. 스톡홀름의 작품 속 인물은 누워 있는, 이미 죽은 자의 모습이다. 그의 신분은 피렌체의 고위관료로 존경받는 사람이었다고 한다. 시기적으로 볼 때 사후에 그려진 것으로 보이는 기를란다요의 유화 작품은 죽은 이의 덕을 기리기 위해 그려진 것으로 보인다. 평범하게 생각하면 소년은 노인의 손자라고 짐작해볼 수도 있다. 그러나 그림 속 소년은, 그려진 상황을 감안하면 노인 자신의 어린 시절 모습이라는 가정이 더 정확하다. 병이 들어 죽어가는 노인은 어릴적 자신의 모습을 보고 있는 것이다. 그

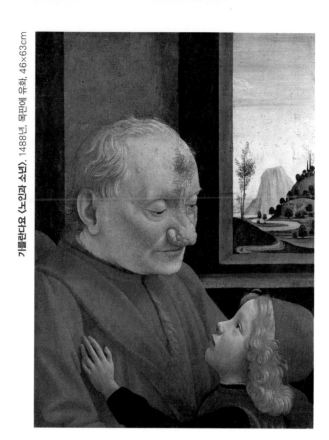

기를란다요 〈노인과 소년〉, 1488년, 목판에 유화, 46×63cm

시선은 우리 모두가 갖고 있는 내면적 시선, 즉 어른이 되었지만 어린 시절을 동경하는 심리적인 시선인 것이다.

티끌 하나 없이 젊고 순진한 얼굴과 병으로 추해진 늙은 얼굴은, 따라서 인생의 두 얼굴이다. 감동을 주는 것은 추하고 늙은 얼굴을 젊고 아름다운 얼굴과 함께 감싸 안는 화가의 따뜻한 시선 때문일 것이다.

창 밖의 풍경 역시 의미심장한 은유를 담고 있다. 공기원근법空氣遠近法의 원칙

에 따라 멀리 보이는 풍경은 푸른색으로, 가까이 보이는 풍경은 어두운 색으로 처리했다. 가까운 풍경, 중간 풍경, 먼 풍경을 도식적으로 명확히 나누어 자연스럽지가 않은데 무엇인가를 상징하기 위한 구성이기 때문이다.

나무 하나 없는 멀리 보이는 푸른 산과 나무로 가득한 그 옆의 산을 도식적으로 대비시킨 것에서 그 상징의 의미가 드러난다. 그것은 각각 노인과 소년을 상징한다. 풍경에 인물을 대입시킨 것이다. 그래서 소년의 앙증맞은 손과 배경에 보이는 언덕의 나무 한 그루는 인생의 새로운 시작을 암시한다. 인생은 언제나 그렇게 소년이 되어 다시 시작하는 것인지 모른다.

만져보고 싶은 성인의 몸

루브르에 소장된 초기 르네상스의 명작을 꼽자면 단연 안드레아 만테냐Andrea Mantegna, 1431~1506의 〈성 세바스티안〉이다. 만테냐는 로마 시대 건축물의 탁월한 묘사뿐만 아니라 아래에서 위로 올려보는 시선의 독특한 원근법으로 잘 알려져 있다.

이 작품은 젊은 시절 만토바의 곤자가Gonzaga 공작 궁정 작업실에 처음으로 발을 들인 해에 그린 것을 20년 후 다시 그린 것이다. 젊은 시절의 첫 작품은 현재 비엔나 국립미술관에 소장되어 있다. 두 그림은 르네상스 미술 양식의 진보와 화가의 예술적 성숙을 잘 보여주므로 종종 비교되곤 한다.

이 그림이 그려진 1480년은 전 유럽을 공포에 떨게 한 페스트가 한바탕 휩쓸고 지나간 직후다. 성 세바스티안은 역병을 막아 주는 성인이어서 페스트가 막 지나간 그 시대의 수호성인이 되었다. 그림에서는 화살이 그의 몸을 꿰뚫고 있는데, 화살은 페스트균을 상징한다. 그 시대 성 세바스티안은 세상을 구하는 거룩한 희생양을 의미했다.

배경에 보이는 도시도 흥미롭다. 광장과 함께 그려 놓은 아래쪽 도시는 로마 도시의 풍경이지만, 언덕 위의 두 도시는 중세 이탈리아 도시 풍경이다. 중세 도시의 성곽은 역병에 대한 공포를 잘 보여준다. 두 도시를 하늘과 거의 맞닿게 그려 놓은 것은 하늘의 구원을 바라는 메시지를 대변한다.

아래쪽 로마 시대 광장의 풍경을 자세히 보면 바닥에 버려진 거대한 기둥이 있다. 이것은 성 세바스티안이 묶여 있는 기둥과 함께 파괴적인 분위기를 강조하고 있다. 광장의 어수선한 분위기, 부서진 기둥 주변에서 수군거리는 사람들, 말을 타고 도시의 문으로 들어오는 사람, 성문 앞의 분수 등은 신비한 재앙이 도시를 침입하고 있는 광경을 은유적으로 보여준다.

반면 왼쪽 배경의 풍경은 평화롭기만 하다. 성인의 발밑에서 자란 무화과나무의 줄기와 그 뒤로 보이는 숲, 언덕 위의 작은 마을은 반대편 풍경과는 사뭇 다른 분위기다. 무화과나무의 잎은 『성서』에 아담과 이브가 무화과 잎으로 치부를 가렸다고 적혀 있기 때문에 전통적으로 나체와 함께 자주 등장한다. 그러나 이

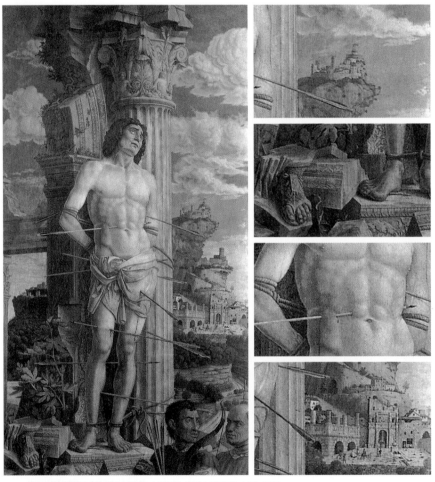

안드레아 만테냐 〈성 세바스티안〉, 1480년, 캔버스에 유화, 140×255cm

작품에서는 무화과나무의 또 다른 상징적 의미인 생존을 표현하고 있다. 페스트의 재앙으로부터 살아남기를 바라는 마음을 담은 것이다. 그 밑에 아주 작은 무화과 열매가 하나 보이는데, 절망 속에서도 희망을 포기하지 않는 시대적 요구를 표현하고 있다.

무화과나무가 자라는 폐허 속에서 유독 눈에 띄는 것은 발 조각이다. 왜 이렇게 발 하나만 눈에 띄게 그려 놓았을까? 세바스티안 성인은 원래 로마군 장교로 존경받는 인물이었다. 기독교도들을 탄압하는 임무를 맡았던 그는 도리어 자신이 기독교로 개종하는 바람에 자신의 병사들에게 처형당했다. 발 조각은 로마 장교였던 세바스티안 성인의 무너진 계급적 영예를 암시한다. 로마 시대의 폐허 위에 서 있는 그의 모습 역시 기독교로 인해 무너진 로마 문명을 상징적으로 표현하고 있다.

이 그림의 가장 큰 매력은 놀라울 정도로 치밀하게 묘사한 성인의 몸이다. 화살이 들어간 자국은 손으로 확인해 보고 싶을 정도로 사실적이다. 화살촉의 정확한 방향은 몸의 입체감을 강조하고, 근육 묘사는 해부학적 지식을 명확히 드러낸다. 얼굴 부위도 주름은 물론 눈꺼풀의 속살, 이와 잇몸까지 자세히 그렸다.

이런 세부 묘사는 성인의 몸을 인간적인 몸으로 보이게 하면서도 조각 같은 견고함을 느끼게 한다. 비록 육체는 평범한 인간과 같지만 견고한 영성으로 세상을 구하는, 정화된 인간의 모습을 여기서 볼 수 있는 것이다. 고통과 절망 속에

서 신음하는 표정에도 초인적인 의지가 배어 있다. 스스로 선택한 고통이기 때문에 초월적인 모습으로 다가온다. 반면 성인의 발치에 있는 두 병사의 얼굴은 공포로 가득 차 있다. 그들의 얼굴이야말로 고통과 절망을 두려워하는 약한 자의 얼굴이다.

이 그림은 결국 만토바의 시민들이 재앙을 어떻게 바라보았으며 정신적으로 그 재앙을 어떻게 극복하고자 했는지 보여준다. 비록 르네상스라는 새로운 시대를 맞이했지만, 여전히 중세적 신앙에서 탈피하지 못한 모순적인 시대상을 담아내고 있다.

레오나르도 다 빈치의 감춰진 정체

르네상스 화풍을 완성한 화가 레오나르도 다 빈치Leonardo di ser Piero da Vinci, 1452~1519를 보지 않고 루브르를 이야기할 수는 없을 것이다. 그가 세상을 뜨기 전 최후로 그린 이 작품은 그의 그림 세계의 모든 신비가 담겨 있다.

작품의 모델은 그의 제자 살라이Salai로 알려져 있다. 루브르 미술관에는 제자들이 그린 같은 주제의 그림이 하나 더 있는데, 배경에 풍경이 그려져 있고 세례 요한 역시 전신으로 그려져 있다. 레오나르도 다 빈치의 그림이라고 잘못 알려져 있는 제자의 그림은 훗날 손질이 가해져 그리스 신 바쿠스Bacchus의 모습으로 바뀌면서 그림 제목도 〈바쿠스〉로 전하고 있다. 결론적으로 보면 세례 요한은 레

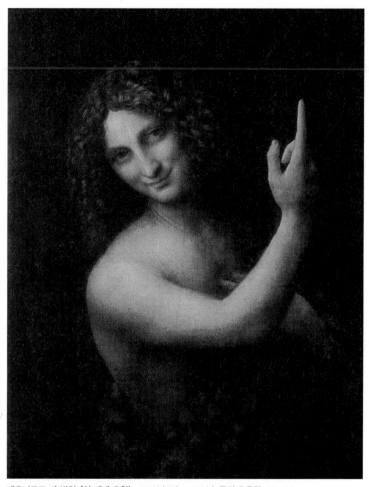

레오나르도 다 빈치 〈성 세례 요한〉, 1513년 또는 1515년, 목판에 유화, 57×69cm

오나르도 다 빈치에게 분명히 어떤 특별한 의미를 가진 인물이다.

레오나르도 다 빈치가 스승 베로키오Andrea del Verrocchio, 1435~88의 작업실에서 처음으로 베로키오와 함께 제작에 참여했던 작품이 〈세례 요한〉이었다. 그가 베로키오를 능가하는 대가가 되었을 때 최후로 남긴 역작 역시 세례 요한의 초상이었다. 이처럼 그가 세례 요한에 평생 집착한 이유는 세례 요한의 상징적인 의미가 다시 태어난 아담과 연결되어 있기 때문이다. 『성서』에서 최초로 창조된 아담은 죽음의 상징이며 예수는 다시 창조된 아담으로, 부활의 상징이다. 다시 창조된 아담은 남성이 아니라 완벽한 인간으로서 양성을 띠는 존재이다. 양성을 지닌 완전한 인간, 다시 태어난 아담, 그를 준비하는 존재인 세례 요한을 상상하며 레오나르도 다 빈치는 그 자신과 세례 요한을 동일시하고 있었던 것이다.

이 마지막 그림에서 세례 요한의 손가락이 가리키는 것은 곧 죽음을 벗어난 부활의 세계에서 다시 태어난 새로운 아담이다. 죽음이 아닌 삶을, 어둠이 아닌 빛을, 지옥이 아닌 천상을 가리키고 있는 것이다. 그런 점에서 세례 요한의 손가락은 구원의 손길을 표현하고 있다. 레오나르도 다 빈치가 그림을 통해 궁극적으로 추구한 것도 죽음으로부터의 구원이었다.

이런 숭고한 테마와 달리 세례 요한의 그림에는 색다른 배경도 없지 않다. 베로키오 화실에서 그림을 배우던 젊은 시절 레오나르도 다 빈치는 동성애로 고소당했던 기록이 있다. 그는 성적 정체성이 분명하지 않은 사람이었다. 결혼도 하

지 않았고, 사랑하는 여인도 없었다. 밀라노 궁정에서 루도비코 Ludovico, 1452~1508 공작의 첩 체칠리아와 잠시 연애한 것을 제외하고는 어떤 여인도 그의 인생에 흔적을 남기지 않았다. 체칠리아의 초상화조차도 레오나르도 다 빈치의 작품인지는 여전히 논란이 되고 있다.

그의 열정은 여인보다 오히려 잘생긴 청년 제자들에게 향했다. 어린 나이에 제자로 들어온 미소년 살라이는 그의 단골 모델이었다. 그를 향한 레오나르도 다 빈치의 애정은 르네상스 미술사가 바자리 Giorgio Vasari, 1511~74가 기록으로 남길 정도로 소문이 났었다.

이 그림, 세례 요한의 초상 속 얼굴 역시 살라이다. 남성도 여성도 아닌 중성적 얼굴은 미묘한 느낌을 주는데, 어쩌면 레오나르도 다 빈치가 미소년 제자들에게서 추구했던 애정은 그런 중성적 얼굴에 대한 집착이었는지 모른다. 레오나르도 다 빈치는 절세의 미남이었다고 기록되어 있다. 젊은 시절 그의 얼굴 역시 스승 베로키오의 천사 그림에 등장했던 것을 자세히 보면 역시나 중성적인 얼굴이다.

레오나르도 다 빈치의 그림에서 가장 눈에 띄는 것은 언제나 얼굴이다. 모나리자, 암굴의 성모, 다른 천사의 초상 모두 신비한 얼굴이 그림의 핵심이다. 그는 얼굴에 신비감을 더하기 위해 스푸마토 Sfumato 기법 안개처럼 색을 미묘하게 변화시켜 색깔 사이의 윤곽을 명확히 구분할 수 없도록하는 명암법을 사용했다. 이 기법은 지금의 벨기에와 네덜란

드에 해당하는 플랑드르 지역에서 개발된 유화 기법을 바탕으로 이탈리아 화가들이 북유럽의 유화 기법을 배워와 피렌체에 전파하면서 독자적으로 개발한 그 시대의 새로운 화법이었다. 빨리 굳는 프레스코 물감에 비해 서서히 굳는 유화는 물감의 층 속에 여러 가지 뉘앙스를 집어넣을 수 있었다. 이에 더해 윤곽선을 모호하게 흐려 색과 선이 분명하지 않게 만드는 특수효과가 가능했다.

레오나르도 다 빈치는 피렌체를 대표하는 베로키오 화실의 특기인 이 기법을 발전시켜 특히 초상화의 얼굴 윤곽선을 흐리게 만드는 기법에 집중했다. 그 덕분에 표정의 미묘한 뉘앙스를 살릴 수 있었을 뿐만 아니라 인물이 배경 속으로 스며들어가는 신비한 분위기를 연출할 수 있었다. 모나리자의 잡힐 듯 말 듯 은근한 미소도, 세례 요한의 눈길에 담긴 은밀한 미소도 모두 스푸마토 기법을 통해 완성한 것이다.

그렇다면 레오나르도 다 빈치는 왜 미소 짓는 인물을 그린 것일까? 미소를 지으면 남성이든 여성이든, 잘생겼든 못생겼든 모든 얼굴이 비슷하게 보인다. 무엇보다 미소는 얼굴에 아름다움을 준다. 그것은 생의 가장 궁극적인 메시지, 사랑의 메시지를 담고 있기 때문이다.

어쩌면 레오나르도 다 빈치가 잡아내려 한 것은 인간 속에 숨은 사랑의 얼굴, 신의 얼굴일 터이다. 다시 태어난 아담의 얼굴, 죽음과 고통 속에서도 신음하지 않는 얼굴, 죄와 벌을 극복한 초월자의 얼굴, 구원의 얼굴인 것이다. 그의

초상화 속 미소는 우리의 죄책감과 고통을 깨끗이 씻어준다. 그것은 일종의 영적 세례와도 같다.

세계적인 명작의 기이한 구도

레오나르도 다 빈치의 영적 세례를 만끽했다면 루브르 미술관을 대표하는 또 다른 종교화의 대가 얀 반 에이크Jan van Eyck, 1395~1441를 만나볼 차례다. 이 그림은 유럽 북부 플랑드르 화파의 종교화 중 가장 유명하다. 프랑스와 이탈리아에서 이 그림처럼 잘 알려진 종교화도 거의 없다.

놀라운 세부 묘사는 극사실적 분위기를 자아내는데, 구도를 하나씩 따져가다 보면 이상한 부분이 많아 기이한 느낌을 준다. 우선 중앙에 두 개의 기둥과 아치가 있는 출입구는, 따져보면 사람이 지나갈 수 없다. 두 기둥 사이는 아래 바닥 타일의 두 줄에 해당할 만큼 좁고 기둥 높이도 사람 키보다 낮다. 따라서 앞에서 무릎 꿇고 있는 롤랭 경이 출입구를 지나 정원으로 나가는 것은 불가능하다.

또 오른쪽의 천사는 성모에게 관을 씌워 주고 있는데 성모보다 훨씬 뒤쪽 구석에 있다. 중앙의 예수는 성모의 무릎 위에 앉아 있는 것 같지만, 그 위치가 그림에서 보듯 무릎이라면 성모의 다리는 기형적으로 긴 셈이다. 게다가 아기 예수는 성모 손에 들려 있는 것이 아니라 손가락 끝에 겨우 걸려 있는 정도다. 그뿐이 아니다. 롤랭 경의 푸른색 하의는 상의와 어긋나게 그려져 있어 옆에 놓인 탁자

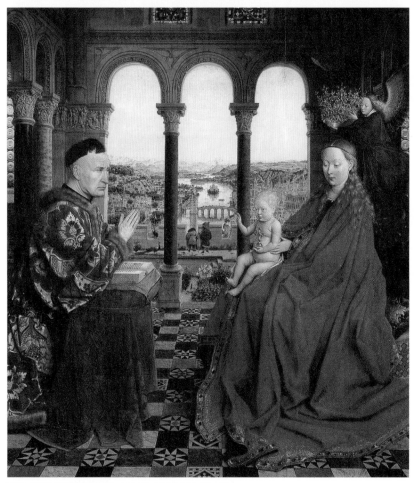

얀 반 에이크 〈롤랭 경의 성모〉, 1435년, 목판에 유화, 62×66cm

에 덮인 테이블보처럼 보인다.

건축 양식 또한 제각각이다. 르네상스 양식의 기둥 위에 중세 고딕 양식의 색유리창을 그려 넣었다. 배경에 보이는 마을도 이상하기는 마찬가지다. 오른쪽에는 이탈리아 피렌체의 마을이고 왼쪽에는 프랑스 부르고뉴Bourgogne 지방의 집들과 플랑드르 브뤼게 지방의 집들이 섞여 있다.

인물의 시선에서 기이함은 절정을 이룬다. 롤랭 경은 성모를 바라보는 것 같지만 시선을 연장해보면 엉뚱한 곳을 보고 있다. 성모 역시 아기 예수가 아니라 바닥을 보고 있다. 아기 예수도 롤랭 경의 손이 아니라 그의 옷에 장식된 모피를 보고 있다. 더하여 성모의 얼굴과 천사의 얼굴을 동일하게 그린 것도 지적할 수 있을 것이다.

이 그림은 다른 종교화와 비교해볼 때 신앙이라는 주제보다는 유화 기법과 세부 묘사에 더 신경을 쓰고 있고, 정작 드러내야 할 롤랭 경의 신앙심은 시선 밖으로 비켜나 있다. 성모와 마주앉아 있는 자세부터 불경스러운데다 예수보다 롤랭 경을 더 높이 그린, 거의 신성모독적인 그림이다.

그럼에도 이 그림은 전체 구성 방식이나 세부 묘사의 탁월함으로 명성을 얻어 플랑드르와 네덜란드의 화가들에 의해 계속 모방되었다. 세속화 장르가 생겨난 것도 그 덕분이다.

그림의 주인공 니콜라 롤랭Nicolas Rolin 경은 가난한 평민 출신의 변호사인데

거부가 되어 부르고뉴 공작의 법무장관까지 오른 인물이다. 이 그림은 자신이 세례를 받았던 고향의 작은 성당에 걸기 위해 주문했다. 얀 반 에이크는 그림을 주문한 사람을 가장 눈에 띄게 주인공으로 등장시키는 특기로 유명했다. 그림의 핵심이 성모나 아기 예수가 아니라 주문자 롤랭이 된 것은 그 때문이다.

롤랭 경이 성모에게 자신을 봉헌하도록 그리는 것이 정식이나, 거꾸로 성모가 아기 예수를 롤랭 경에게 데려와 봉헌하는 것처럼 착각하게 만든다. 이런 착각을 되돌려 놓는 것은 성모의 머리 위 천사의 손에서 빛나는 왕관뿐이다.

반대로 롤랭 경의 머리 위를 보면 『성서』의 몇 가지 일화들이 부조로 조각되어 있다. 아담과 이브, 카인과 아벨, 노아와 그의 아들들에 관한 일화다. 이것은 모두 죄의식과 관련이 있다. 자세히 보면 그림 곳곳에도 죄의식을 상징하는 코드를 뿌려 놓았다. 롤랭 경의 허리춤에 매달려 있는 큰 지갑을 푸른 하의 속에 감춘 것 하며, 중앙에 서 있는 두 사람이 등을 돌리고 있는 것이 그런 코드이다. 그 두 사람은 화가 자신과 그의 조수인데, 붉은 모자를 쓴 인물이 얀 반 에이크이다. 얀 반 에이크는 이런 이미지들을 통해 죄에 대한 경고를 암시하고 있다.

그래서 이 그림은, 아름다운 빛과 색으로 가득하지만 왠지 어둡고 무거운 분위기를 자아낸다. 성모를 뜻하는 백합이나 장미의 정원, 권력을 뜻하는 공작새와 까치, 예수의 손에 들린 투명한 십자가홀 등 아름다운 장식에도 불구하고 전체적으로 깊은 죄책감과 어둠이 감돌고 있다. 개인적 성공 뒤에 도사린 죄책감이랄까.

어떤 점에서는 혼란과 상실감을 품고 있는 21세기의 감수성과 통한다. 종교화라도 종교와는 전혀 다른 코드로 그려질 수도 있다는 것을 볼 수 있다.

르누아르와 고흐가 질투한 초상화

숱한 대작들이 식상해질 때쯤 작품성 높은 소품을 찾아보는 재미도 쏠쏠하다. 그중 가장 유명한 작품이 요하네스 베르메르Johannes Jan Vermeer, 1632~75의 〈레이스 짜는 여인〉이다. 이 그림은 단행본 책자 크기밖에 안 되지만, 베르메르의 그림 중 가장 완성도가 높은 대표작이다.

이 작품은 일에 집중하는 여인의 침묵과 아름다운 흰 벽 위에 떠 있는 빛, 두꺼운 노란색 의상과 파란색 천의 대비 등이 시선을 사로잡는데 그의 또 다른 대표작 〈우유 따르는 여인〉과 비슷한 분위기를 연출하고 있다. 그림의 주인공은 하녀가 아니라 부유층의 부인이다. 그녀는 오랫동안 베르메르의 아내로 알려져 왔지만, 최근 미술사 연구를 통해 근거가 없는 것으로 밝혀졌다. 그럼에도 얼마 전 피터 웨버 감독의 영화 〈진주 귀걸이를 한 소녀〉에 나온 베르메르의 부인과 매우 닮은 인상이다.

17세기 네덜란드는 해외 식민지 개척과 유럽에서의 상권 개발로 크게 성공한 도시인들이 많았다. 물질만능의 풍조가 요즘과 매우 유사했다. 하지만 당시의 네덜란드인들은 청교도 정신으로 무장되어 있어 물질적 부를 경계하고 절제하려

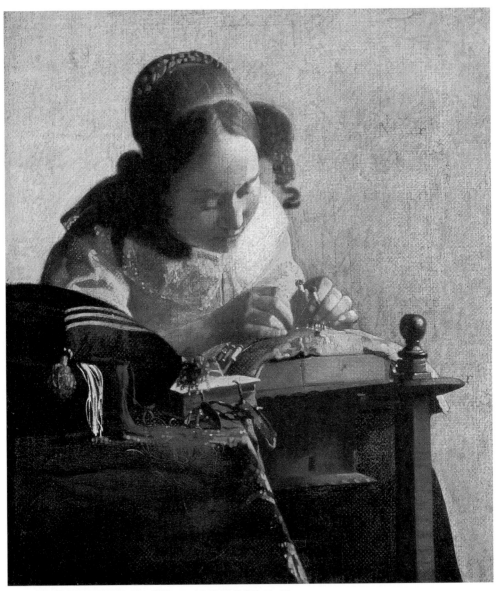

요하네스 베르메르 〈레이스 짜는 여인〉, 1665년, 캔버스에 유화, 21×24cm

노력했다. 그들은 가정에서는 바깥세상과 달리 사치와 향락을 멀리했고, 가사 노동을 소중히 생각하며, 정직하고 깨끗하게 살려고 노력했다. 이런 풍조가 베르메르의 그림에서 잘 표현되어 있다. 부유층 부인이 하인처럼 바느질을 하는 모습은 이탈리아나 프랑스, 스페인에서는 볼 수 없다.

이 작품은 어딘지 모르게 19세기 화가 르누아르의 그림 같은 느낌도 준다. 실제로 르누아르는 이 그림을 자신이 본 어떤 그림보다 아름답다고 평했다. 고개 숙인 여인의 자세, 화려한 원색, 여인의 평범한 일상을 주제로 삼은 점 등은 두 화가의 공통점이다. 르누아르는 베르메르의 그림을 모델로 자신의 작품 세계를 발전시켰는지도 모른다.

노란색을 유독 좋아했던 반 고흐Vincent van Gogh, 1853~90 역시 테오에게 보낸 편지에서 이 그림에 대해 글을 남겼다. 화면을 압도하는 노란 의상과 그 아래 창백한 푸른 방석, 벽과 여인의 피부에 감도는 회색빛에 대해 그는 강한 인상을 받았다고 썼다. 베르메르의 노란색이 반 고흐의 특징인 강렬한 노란색에 영향을 준 것은 분명해 보인다.

파란색과 붉은색이 선명하게 대조된 이 그림에서는 색이 차지하는 비중이 큰 것이 특징이다. 왜 이렇게 색을 강조하였을까? 베르메르는 색 재료를 직접 제조했는데 대부분 희귀한 보석들을 갈아서 썼다. 눈부신 광채를 얻기 위해 황색 루비를 갈아 노란색을 만들었고, 붉은색과 푸른색 역시 보석을 갈아서 만든 것이다.

그림 크기가 작은 것도 보석을 사용해 그렸기 때문이다. 달리 말하면 베르메르의 색은 보석을 재료로 쓸 수 있는 화가의 성공을 대변한다.

색과 함께 눈여겨보아야 할 부분은 여인의 손에 감긴 실오라기의 묘사다. 그 세밀함과 자연스러움이 대가의 경지를 고스란히 보여준다. 어떤 세부도 놓치지 않는, 카메라 같은 시선을 베르메르의 붓끝에서 느낄 수 있다.

이 그림의 또 다른 매력은 어떤 상징도, 신화나 은유도 없이 노동 그 자체의 가치를 평가하고 있다는 점이다. 당시 화가들에게는 예술은 노동이나 마찬가지였다. 얼마나 많은 시간 동안 집중하여 정성을 들였는지에 따라 작품의 상업적 가치가 결정되었다. 오랫동안 화상畵商을 했던 베르메르에게 바느질하는 여인의 작업과 그림을 그리는 화가의 작업은 동일한 것이었다. 다시 말해 이 여인은 베르메르의 자화상이나 다름없다.

이 그림은 20세기 초현실주의 화가 살바도르 달리에게도 영향을 주었다. 달리는 이 그림의 모작을 찢는 해프닝을 벌였다. 화가로서 자신의 모습을 파괴하는 것이 달리의 주제였다. 한 사람은 자신의 모습을 다르게 창조하는 것이 예술이고 또 한 사람은 자신의 모습을 파괴하는 것이 예술이다. 예술의 아이러니가 아닐 수 없다.

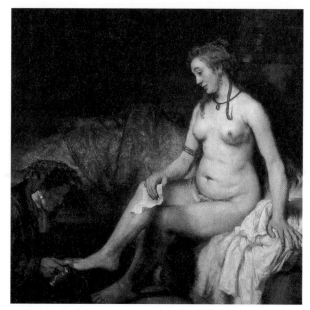

렘브란트 판 레인 〈밧세바〉, 1654년, 캔버스에 유화, 142×142cm

눈부신 나체에 담은 비극미

베르메르의 그림을 보고 나면 렘브란트 판 레인Rembrandt Harmenszoon van Rijn, 1606~69의 그림을 보러 가지 않을 수 없다. 같은 시대 같은 도시에서 그림을 그렸던 베르메르의 스승 렘브란트의 감동적인 그림을 같은 전시실에서 만날 수 있다는 것은 행복한 일이다.

렘브란트의 그림은, 바라보는 순간 모든 것을 망각하게 만들어 버리는 마력이 있다. 일상의 생각을 순식간에 잊고 신비한 기적을 경험하는 착각을 일으킨다. 그것이 그림 속 깊은 어둠에서 오는 것인지, 아니면 그의 그림에서만 볼 수 있는 이상한 빛의 묘사에서 오는 것인지는 정확하게 말할 수 없다. 그래서 그의 그

림은 쉽게 잊을 수가 없다.

렘브란트는 이탈리아 화가 카라바조Michelangelo Merisi da Caravaggio, 1571~1610 의 테네브리즘tenebrism, 어두운 부분을 검정색으로 처리해 밝은 부분과 극적으로 대비시키는 명암 처리법을 북유럽으로 가져온 화가다. 그림 전체를 어둡게 처리하고 중요한 주제를 빛으로 부각시키는 테네브리즘은 17세기 암스테르담 화가들 사이에 유행했던 화법이다. 갤러리를 하며 생계를 유지했던 렘브란트는 자신이 갖고 있던 그림들을 통해 테네브리즘에 눈을 떴다. 특히 암스테르담 유대인 지역의 삶을 묘사하면서 이 기법을 주로 활용했다. 이 화법은 암흑을 의미하는 테네브리즘의 원뜻과 달리 암흑보다는 빛을 강조하여 그리는 방식이다.

그림을 보면, 어두운 배경 속에서 빛나는 여인의 육체는 인간의 육체라기보다는 빛의 형체라고 하는 것이 더 어울릴 정도로 강한 빛을 발하고 있다. 바로 이 빛의 정체를 이해하는 것이 렘브란트 그림을 제대로 이해하는 방법이다.

부인 사스키아Saskia를 모델로 한 이 그림은 『성서』 속 다비드 왕과 밧세바의 불륜을 그린 것이다. 다비드 왕은 충실한 신하 우리아 장군의 부인 밧세바가 목욕하는 것을 우연히 본 뒤 정욕을 이기지 못해 그녀에게 편지를 보내 하룻밤 같이 보낼 것을 요구한다. 우리아 장군은 이 사실을 알게 되지만 왕의 충신으로서 이러지도 저러지도 못하고 갈등만 한다. 결국 그녀가 다비드 왕의 아기를 임신하게 되자 우리아 장군은 더 이상 참지 못하고 왕을 살해할 계획을 세운다. 이를

눈치 챈 다비드 왕은 우리아 장군을 죽음의 전선으로 파견하고 신하를 시켜 전사하게 만든다.

그림 속 장면은 이런 비극이 시작된 순간, 밧세바가 다비드 왕의 편지를 받아들고 슬픔에 빠지는 장면을 그린 것이다. 여인의 몸에 비치는 빛은 다비드 왕의 시선을 의미하는데, 알고 보면 범죄의 시선이다. 그런데도 그 빛은 매우 시적이다.

상징주의 시인이자 미술평론가였던 보들레르Charles Pierre Baudelaire, 1821~67는 밧세바의 몸에 비치는 빛은 영혼을 세상 밖으로 이끄는 환상이라며 이 그림에 시를 헌정했다. 그는 시 〈악의 꽃〉에서 모든 환상은 악의 꽃이라고 갈파했다. 그런 점에서 보면 다비드 왕이 밧세바를 통해 보고 있는 것은 현실이 아니라 환상이다. 보들레르는 결국 환상을 추구함으로써 죄에 빠져든 다비드 왕의 정신세계를 시적으로 부각시킨 셈이다. 렘브란트는 이렇게 『성서』 이야기를 그리면서 누구도 피할 수 없는 환상과 죄의식을 표현했던 것이다.

이런 시각에서 보면 밧세바의 눈부신 나체 아래 고개를 숙이고 있는 늙은 하녀는 환상의 노예로 살아가는 인간의 모습을 상징적으로 표현하고 있다. 가난하고 늙고 추한 그 모습은 그림의 주인공 밧세바 못지않게 비극적이다. 그녀의 손길은 그림에 마지막 손질을 하고 있는 늙은 화가를 연상케 하는 운명적인 비애마저 서려 있다. 어쩌면 렘브란트의 현실이 그 하녀의 모습 속에 들어 있는지도

모른다.

하녀의 뒤 어둠 속에서 보이는 침대의 화려한 금빛 자수 이불은 밧세바를 유혹하는 간음죄를 상징한다. 지옥의 풍경처럼 일그러져 있는 이불의 주름과 그 위로 무겁게 내려와 있는 어둠은 범죄가 그림의 중요한 주제임을 새삼 일깨워준다. 슬픔에 잠긴 밧세바의 얼굴은 그 어둠 속에서 아무런 희망도 없이 고독하게 버려져 있다. 깊은 슬픔은 아무것도 그려져 있지 않은 배경의 검은색 속으로 한없이 연장된다.

절망적인 얼굴과 달리 그녀의 나체는 빛 속에 노출되어 있다. 얼굴의 배경이 금빛 자수 이불과 어둠의 풍경이라면 밧세바의 몸을 감싼 흰 천은 빛의 풍경이다. 그 천을 거머쥐고 있는 왼손은 자유를 희망하는 여인의 간절한 마음을 보여주지만, 어둠 속에 머물고 있는 오른손은 팔찌와 함께 속박을 상징한다. 자유와 속박의 갈등이 여인의 두 팔에서 극적으로 강조되고 있다.

그녀의 머리를 묶은 붉은 끈이 몸 위로 풀려져 내려와 있는 것은 그녀의 불길한 운명을 암시한다. 이로 인해 마치 그리스 비극의 한 장면을 감상하고 있는 듯하다. 아리스토텔레스Aristoteles, B.C. 384~B.C. 322는 일찍이 가장 숭고한 예술 장르는 비극이라고 설파했다. 비극적 감정이 불러일으키는 카타르시스는 예술의 가장 본질적인 기능이자 가장 완성된 미의 단계라는 것이 그의 시학의 핵심이다.

그렇다면 비극은 정말 아름다운 것일까? 그 질문은 인생에 대해 던지는 가장

근본적인 물음과도 같다. 비극의 원인인 죄는 무엇이며 어디에서 비롯하는 것일까? 왜 인간은 죄를 짓는 것일까? 이처럼 모든 인간의 공통적인 질문을 렘브란트는 『성서』의 일화를 통해 던지고 있다. 죄를 인간의 본질 중 하나라고 할 때, 밧세바의 초상은 어쩌면 모나리자보다 훨씬 더 진실한 그림이다. 가장 깊이 묻어둔 진실을 건드리는 그림이야말로 가장 아름다운 작품이다.

미켈란젤로의 미완성 미학

이제 회화 작품을 잠시 잊고 루브르 미술관의 반 이상을 채우고 있는 조각들로 눈을 돌려보자. 말 못하는 조각상 아래에서 연설이라도 듣겠다는 듯 관람객이 몰려드는 밀로 섬의 비너스 조각상을 보고 나면 미켈란젤로Michelangelo Buonarroti, 1475~1564의 조각 작품을 볼 차례다.

레오나르도 다 빈치가 〈모나리자〉를 프랑스에 가져왔듯 미켈란젤로 역시 그의 최고 걸작 〈빈사의 노예〉를 프랑스에 선물했다. 프랑스에 살고 있던 피렌체 출신의 로베르토 스토로지Roberto Strozzi에게 선사했던 이 미완성 조각품은 나중에 프랑스 왕에게 헌납되었고, 그 후 여러 성을 돌아다니다 루브르에 최종적으로 정착했다.

이 조각은 본래 교황 율리우스 2세Julius II, 1443~1513의 무덤에 설치하기 위해 제작된 조각이었지만, 거대한 무덤 건축 계획이 간소화되면서 조각만 분리되어

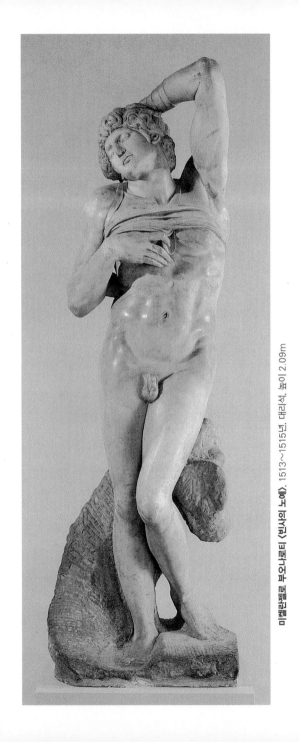

미켈란젤로 부오나로티 〈빈사의 노예〉, 1513~1515년, 대리석, 높이 2.09m

남게 되었다. 노예 상은 〈빈사의 노예〉와 〈사로잡힌 노예〉로 두 개의 작품이 짝을 이루고 있다. 이 가운데 〈사로잡힌 노예〉 상은 누가 보아도 미완성이란 것이 분명하다. 로댕의 조각상처럼 아직 돌에서 완전히 분리되지 않은 형상을 보여준다. 〈빈사의 노예〉 역시, 금방 알아차릴 수는 없지만 자세히 보면 무릎 아래 다리가 지나치게 짧아 미완성이란 것을 알 수 있다.

미켈란젤로가 이런 상태로 조각을 남긴 이유는 그의 예술관 때문이다. 그는 거의 모든 조각품에 미완성 부분을 일부러 남겨두었다. 이것은 그가 흠모하던 레오나르도 다 빈치의 영향이었다. 청년 시절 거장 레오나르도 다 빈치의 아틀리에에 들어가고 싶어 길거리에서 무작정 그를 기다리기도 했던 미켈란젤로는 스승과 앙기아리Anghiari의 전투 장면을 같이 그리면서 미완성 부분을 남겨야 신비감을 돌게 할 수 있다는 것을 배웠다.

미켈란젤로가 가장 아꼈던 〈빈사의 노예〉는 자신의 미완성 미학을 가장 잘 보여주는 작품이라고 스스로 평가했던 작품이다. 노예라고 생각할 수 없을 만큼 수려한 용모의 청년 상이지만, 고뇌에 빠진 표정과 비틀린 몸은 끔찍해 보인다. 미켈란젤로의 특기인 나선형으로 몸을 뒤틀어 근육을 강조하는 콘트라포스토Contrapposto 기법을 볼 수 있지만, 이 조각에서는 그다지 강조되어 있지 않다.

이 조각의 매력은 고통 속에 죽어가고 있는 인간의 나약함을 마치 환희의 춤 같은 동작으로 표현했다는 점이다. 극심한 고통과 극도의 희열은 같은 게 아닐까

생각하게 만들 정도다. 이런 상상은 그 자신의 경험에서 우러난 것이다.

기존의 교황청보다 훨씬 더 웅장한 건물을 짓고 싶어 했던 교황 율리우스 2세의 야심 탓에 인생의 절정기를 희생한 미켈란젤로의 삶은, 예술을 위한 삶이었지만 현실적으로는 교황의 노예와 같은 삶이었다. 그에게 예술은 노예 상에서 볼 수 있듯이 영혼의 희열과 육체의 고통을 같이 겪어야 하는 저주 같은 것이었다. 실제로 그는 하루 종일 고개를 젖힌 채 서서 시스티나 성당의 천장화를 그렸다. 〈빈사의 노예〉와 같은 자세였다. 몇 년을 불편한 자세로 진행한 작업은 노예의 고통과 다름없었다. 영혼의 희열을 위한 그런 아픔을 이 조각상은 절실하게 보여준다.

이 조각상을 보면 고통 속에 있는 우리 자신의 모습 역시 실감나게 떠올릴 수 있다. 신처럼 접근하기 어려운 아름다움을 가진 비너스 상보다 초라한 인간, 그것도 노예 상에 더 감동하게 되는 것은 그것이 우리 자신의 꾸밈없는 모습이기 때문일지도 모른다.

모자걸이로 쓰인 고대 조각상

조각의 천재 미켈란젤로도 몰랐던 서양 조각의 기원을 볼 수 있는 곳이 루브르다. 고대 조각실에 있는 〈오세르의 부인상〉이 그것이다. 〈밀로의 비너스〉와 마찬가지로 이 여인 상의 명칭은 조각가 이름에서 따온 것이 아니라 여인 상이 발견된 장소를 일컫는다. 본래 이 조각은 프랑스 부르고뉴 지방의 오세르Auxerre 미

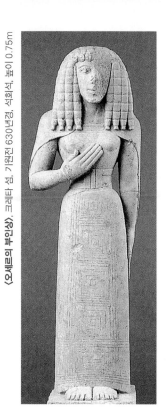

〈오세르의 부인상〉, 크레타 섬, 기원전 630년경, 석회석, 높이 0.75m

술관에 있었는데 아무도 그 가치를 알지 못해 미술관의 모자걸이로 사용되고 있었다.

이집트와 고대 그리스 유적의 조각들을 연구하던 고고학자 막심 콜리뇽Maxi-me Collignon이 1907년 이 미술관을 우연히 방문하지 않았다면 아마 지금도 입구에서 모자를 덮어쓴 채 세월을 보내고 있을 것이다. 막심 콜리뇽은 자신이 연구하던 조각 양식과 이 모자걸이가 매우 유사한 것을 발견하고 그 유래를 조사했다. 놀랍게도 이 작품의 양식은 그때까지 손바닥 크기의 아주 작은 조각들만 발견되었던

크레타의 여인 조각상과 똑같을 뿐 아니라 가장 크고 잘 보존된 고대의 조각상으로 밝혀졌다. 이 조각상은 루브르로 당장 옮겨졌는데, 그리스 조각의 원조인 데달 Dedale 양식의 조각 중 가장 완성도가 높은 것으로 판명되었다. 데달은 크레타의 조각가로 진흙을 이용한 석고 조각 기법을 처음으로 발명한 예술가다. 데달 양식은 그리스 조각의 모든 기법과 양식의 근본이었다. 〈오세르의 부인상〉은 한마디로 서양 미술사에서 예술적 양식을 보여주는 최초의 조각이라 할 수 있다.

75센티미터의 이 세련된 조각상은 기원전 630년 작품으로 추정되고 있다. 석회분이 많은 돌 재질을 볼 때 크레타 섬에서 만들어진 것이라는 게 고고학자들의 판단이다.

〈오세르의 부인상〉의 정체는 여신인지 여왕인지, 아니면 평범한 도시 여인인지 확실하지 않다. 다만 망토와 치마 무늬 등으로 보아 무당이거나 고위직의 여인임은 분명하다.

이 조각의 두 눈은 기형적으로 크다. 얼굴은 U자로 기하학적 형태이며, 헤어스타일 또한 도식적으로 표현되어 있다. 가슴 위에 펴든 손가락은 거의 직사각형이며 신체 비례 역시 기하학적 형태의 반복을 통해 구현되어 있다. 수학적으로 치밀하게 계산된 조각이라는 것을 알 수 있다. 이처럼 인체를 사실대로 모방하지 않고 생략한 덕에 매우 예술적이며 현대적이다. 이 조각품이 창조된 시대는 예술이 현실의 모방이 아닌 비현실적 모습을 만들어내는 기술이었음이 틀림없다. 이

조각상에서 문득 피카소Pablo Picasso, 1881~1973를 떠올리게 되는 것도 그런 맥락
이다. 한 문명은 언제나 다른 신기한 것을 동경하며 발전했고, 다른 문명과 혼합
되며 진보해왔다. 〈오세르의 부인상〉이 우리에게 일깨워주고 있는 것은 바로 다
른 세계를 향한 꺼지지 않는 열망이다.

Musée Delacroix

🖥 http://www.musee-delacroix.fr/ ✉ 6 rue de Furstenberg 75006 Paris ☏ 01 44 41 86 50 📍 매일 오전 9시 30분 ~오후 5시 / 화요일, 1월 1일, 5월 1일, 12월 25일 휴관 🚇 지하철 4호선 Saint-Germain-des-Prés역

들라크루아 미술관 19세기 낭만주의 회화 분위기를

오롯이 실감할 수 있는 곳은 들라크루아Ferdinand Victor Eugène Delacroix, 1798~1863 미술관이다. 이곳은 낭만주의의 시작이자 완성인 화가 들라크루아가 임종할 때까지 작업했던 화실과 그가 살았던 집이기도 하다. 비록 규모는 작지만 파리의 정취를 만끽할 수 있는 장소로서 루브르 미술관과 함께 파리의 명소가 되었다. 낭만주의 시대의 분위기까지 만끽할 수 있는 이 장소는 연인과 함께라면 꼭 해볼 것을 추천한다.

이 매력적인 미술관은 파리의 멋을 고스란히 간직하고 있는 동네 생제르맹데프레Saint-Germain-des-Prés에서도 가장 아름다운 퓌르스텐베르Furstenberg 광장에 있다. 본래 마구간이던 것을 들라크루아가 세를 들어올 때 주택으로 개조했는데 뒤쪽에 있던 작은 정원에 화실을 지어도 된다는 허락을 받았다. 당시 들라크루아는 근처의 생쉴피스Saint Sulpice 성당 내부 예배당에 벽화를 그려달라는 주문을 받아 성당에서 멀지 않은 곳에 숙소를 찾던 중이었다.

들라크루아 미술관은 낭만주의 풍의 정원이 특히 볼 만하다. 작고 아담한 정원은 들라크루아가 직접 설계하고 나무와 화초들을 심은 까닭에 아직도 그 시대 파리 정원의 모습을 간직하고 있다. 장미, 그로젤리에, 산딸기, 체리, 무화과나무, 포플러, 소나무 들은 모두 들라크루아의 구상에 따라 배치된 것이다. 아틀리에만큼 정원에 정성을 들인 것에서 낭만주의 화가의 면모를 여실히 발견할 수 있다. 파리 곳곳에는 숨겨진 작은 정원들이 많이 있는데, 특히 이 정원은 예술적인

분위기가 가득해 꼭 한번 방문해볼 만하다. 꽃밭 속에서 들라크루아의 그림들과 함께 그의 낭만적인 영감을 만끽할 수 있다.

그의 아틀리에는 건축가 라로쉬가 설계했는데 중앙의 높은 창이 특징이다. 화려한 장식을 모두 제거한 소박한 양식은 화가의 아틀리에로 잘 어울린다. 입구에는 아주 작은 방이 하나 있는데, 세 사람 정도가 겨우 들어갈 수 있을 정도이다. 여기에는 그의 스케치 작품들 중 매우 희귀한 누드 작품들이 전시되어 있다. 들라크루아의 전혀 다른 면모를 보여주는 공간이다.

아틀리에는 그리 크지 않고 높은 천장과 중앙의 창에서 들어오는 빛으로 환하다. 한때 이곳에는 그가 셰익스피어William Shakespeare, 1564~1616의 『햄릿』을 생각하고 그린 삽화들이 전시되어 있었으나 지금은 주택 쪽으로 이전되었다. 아틀리에가 분리되어 있어 효과적으로 감시할 수 없었기 때문이다. 주택과 아틀리에를 이어주는 작은 계단은 본래 지붕이 있었으나 지금은 사라지고 없다.

들라크루아는 그 시대 프랑스의 가장 유명한 화가였고 작가들과 해외 화가들에게 큰 영향을 주었으며 낭만주의를 대표하는 화가였지만, 소박한 취향 그대로 매우 간소한 아틀리에에서 작업했다. 그는 웅장하고 거대한 규모의 장식이나 건물들을 좋아하는 고전주의에 반대하며 낭만주의를 그림의 원칙뿐 아니라 생활의 원칙으로 삼았다.

그의 사후에 이곳은 가난한 사람들을 위해 봉사하던 빈센치오 수도회에서 오

래 임대하여 사용하면서 낡고 더러운 건물로 변해 아틀리에의 정취는 사라져 버렸다. 그러다 1928년 개인 소유로 넘어가 차고 및 차량 정비소로 개조될 뻔했으나 상징주의 화가 모리스 드니Maurice Denis, 1870~1943가 회장이었던 들라크루아 후원회가 문화재 보존 차원에서 후원회 행사를 위한 건물로 사용했다. 음악회와 전시회가 아틀리에에서 열리곤 했으나 후원회는 재정난에 허덕였고 아틀리에와 건물은 건물주의 유언에 따라 그의 사후에 매물로 팔리는 신세가 되었다. 하지만 들라크루아 후원회는 굴복하지 않고 다시 끈질기게 보존 운동을 펼쳐 마침내 정부에서 이 건물을 매입하여 공립 미술관으로 개조하게 되었다. 현재는 루브르 미술관에서 같이 운영하고 있다. 1996년 국립미술관협회가 기금을 마련하여 이 장소를 복원하였고 들라크루아 사후에 분산된 그의 손때 묻은 가구와 집기, 그림과 스케치 등을 다시 사들여 현재의 모습으로 정비하였다.

들라크루아 미술관이 있는 퓌르스텐베르 광장 인근에는 골동품 가게와 비단 가게, 귀족들을 위한 정원용품 가게 등이 늘어서 있어 고적한 분위기를 연출하고 있다. 그런 가게들 중에는 두 평 남짓한 갤러리가 하나 있는데 파리 최초의 사진 갤러리다. 파리 미술계의 유명인사인 갤러리 주인은 백발을 휘날리며 흰색 볼사리노 모자를 쓰고 다니는 뚱뚱한 할아버지다.

이 동네는 또한 화가들의 흔적이 묻어나는 골목들로 가득한데 〈게르니카〉를 그렸던 피카소의 대형 화실도 멀지 않다. 그야말로 엽서의 한 장면 같은 동네다.

조각의
새로운 발견,
로댕 미술관

로댕 미술관 Musée Rodin

부르델 미술관 Musée Bourdelle

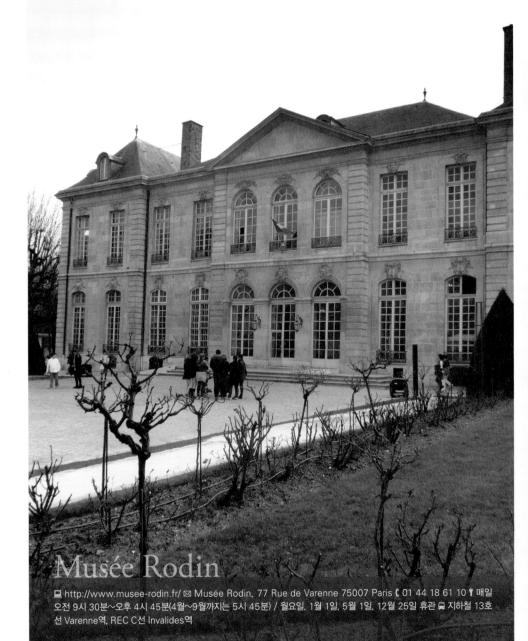

Musée Rodin

🖥 http://www.musee-rodin.fr/ ✉ Musée Rodin, 77 Rue de Varenne 75007 Paris ☎ 01 44 18 61 10 ⚐ 매일 오전 9시 30분~오후 4시 45분(4월~9월까지는 5시 45분) / 월요일, 1월 1일, 5월 1일, 12월 25일 휴관 🚇 지하철 13호 선 Varenne역, REC C선 Invalides역

로댕 미술관에 들어서면 바로 유명한 〈생각하는 사람〉의 조각 상이 앞마당 정원 한가운데에서 방문객을 맞이한다. 정원의 다른 한쪽에는 단테 의 서사시를 조각한 〈지옥의 문〉이 있다. 오귀스트 로댕René François Auguste Rodin, 1840~1917의 혼이 서린 공간답게 기념비적인 조각품들이 먼저 눈에 들어온다.

장 콕토, 앙리 마티스, 이사도라 던컨, 라이너 마리아 릴케가 살았던 미술관 건물은 한때 수도원으로 사용돼 네오고딕 양식의 예배당이 아직도 입구에 버티 고 있다. 횡으로 길게 늘어선, 기둥이 거의 없는 이 실험적인 양식의 건물은 18세 기 중반 건축주가 파리 시내의 저택과 지방의 성을 겸하는 용도로 쓰기 위해 지었 다. 1753년 저택을 사들인 비롱Viron 공작은 가구를 비롯해 벽과 천장의 장식, 정 원을 현재의 세련된 모습으로 정비했다. 그래서 현재까지도 '비롱 저택'으로 불 린다. 미술관으로 개관된 것은 1919년이다.

로댕은 이 건물에 애착이 강했다고 한다. 자신의 비서로 일하던 릴케가 떠나 자 건물의 아름다운 모습을 장황하게 늘어놓은 편지를 보낼 정도였다. 그는 이 저택을 주로 작품을 구입하려는 고객과 친구들을 위한 모임 장소로 활용했다. 나 중에 임대료를 못 내는 상황에 이르자 로댕은 전 작품을 국가에 기증하기로 하고 임종 순간까지 머물렀다.

이 미술관은 로댕과 카미유 클로델이 불태웠던 19세기 말의 낭만적인 사랑 이야기가 오롯이 살아 있는 공간이기도 하다. 카미유 클로델이 로댕을 처음 만났

을 때 나이는 19살이었다. 카미유 클로델은 오직 로댕과 그의 예술 세계에 도취되어 살았다. 그러나 10년간 이어진 그들의 사랑은 비극으로 끝나고 말았다. 그녀가 원했던 결혼은 이루어지지 않았고, 끝내 정신병원에 입원하는 것으로 종지부를 찍었다.

로댕이 진실로 사랑했던 여인은 그가 세상을 떠나기 한 해 전까지 그의 곁을 변함없이 지켰던 로즈였다. 카미유 클로델처럼 20세 젊은 나이에 로댕을 만난 로즈는 53년간 동거하면서 그에게 어떤 요구도 하지 않았다. 묵묵히 곁에 머물며 모델로서 로댕을 도왔을 뿐이다. 로즈가 쇠약해져 더 이상 움직이기 힘들게 되자 로댕은 황혼결혼식을 올렸지만, 그해 로즈는 세상을 떠났다. 로댕 역시 그 이듬해 세상을 떠났다.

로마 파르네즈 궁전에 그의 조각이 설치되고, 뉴욕 메트로폴리탄 미술관에 특별 전시실이 마련되는가 하면 영국 왕이 그의 아틀리에를 직접 방문할 정도로 로댕은 근대 조각가로서 최고의 경지에 이르렀지만, 그의 인생은 좌절과 가난의 연속이었다. 지독한 근시였던 그는 미술학교 입시에서 세 번이나 낙방했다. 건축 공사장 조수로 20년을 살았으며 40세가 되어서야 가까스로 예술가로 데뷔했다.

'지옥의 문'은 행운의 문

로댕에게 예술적으로 강한 영향력을 미친 거장은 이탈리아 여행 중 재발견한 미켈란젤로였다. 미켈란젤로의 뒤틀린 인체, 특정 부분만 묘사한 미완성의 미학은 그에게 새로운 예술 세계를 열어주었다. 그가 본격적인 성공의 길로 접어들게 된 것은 필생의 역작이 된 〈지옥의 문〉 덕분이다. 프랑스 정부가 루브르 미술관에 설치하기 위해 주문한 이 작품은 끝내 완성에 이르지 못했다. 그러나 이 작품은 그를 세계적으로 유명하게 만든 두 조각 작품 〈생각하는 사람〉과 〈키스〉를 구상하는 계기가 되었다. 당초 〈지옥의 문〉은 단테의 『신곡』에 나오는 인물들을 모델로 삼고 보들레르의 시 〈악의 꽃〉을 형상화하기 위해 제작했다. 그러고 보면 로댕이 심오한 조각 세계를 펼쳐 보일 수 있었던 것은 자신의 조수였던 독일의 대표적 시인 릴케와 프랑스의 대표적 시인 보들레르를 만났기 때문이 아닌가 싶다.

로댕 미술관 주변에는 곳곳에 명소가 있다. 지척에는 앵발리드Invalide가 있다. 파리의 웬만한 곳에서는 다 보이는 웅장한 돔 지붕이 화려한 금빛 조각들과 함께 햇볕에 반짝이는 건물이다. 건물 안에는 나폴레옹의 무덤과 군사 박물관이 있다. 중세 기사들의 갑옷과 칼은 물론 나폴레옹 시대, 제1, 2차 세계대전 시기의 온갖 무기와 군사용품을 감상할 수 있다. 앵발리드 앞의 광장은 유사시에 비행기가 착륙할 수 있는 활주로로 쓰이게 되는데, 에어 프랑스의 건물이 광장 한쪽에 있는 것도 그와 무관치 않다.

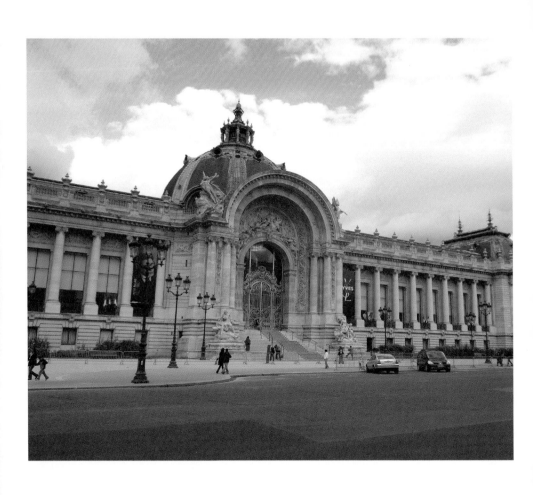

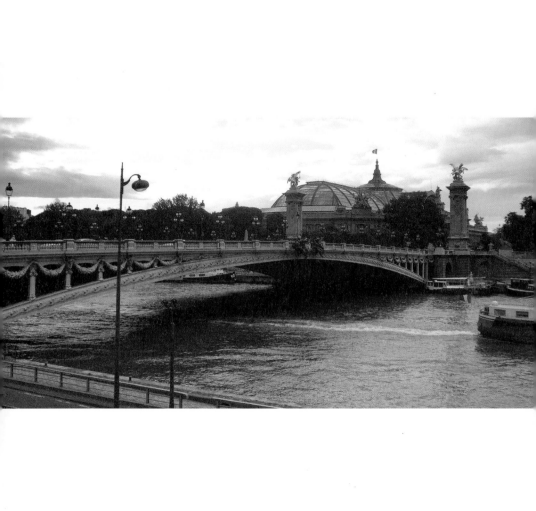

앵발리드 광장을 지나 센 강을 건너는 알렉상드르교에 이르면 다리 난간마다 화려한 조각들을 볼 수 있다. 조각가 알프레드 르누아르Alfred Lenoir, 쥘 쿠탕Jules Coutan 등이 제작한 조각상들은 시대별로 프랑스 왕권을 상징하는 여신들이다.

다리 중간에는 조르주 레시퐁Georges Récipon이 조각한 물의 요정 '님프'의 조각상이 신비한 자태를 자랑한다. 다리 전체가 하나의 조각품처럼 보이도록 세심하게 조각들을 배치했는데 강 건너편의 프티 팔레, 그랑 팔레 전시관의 지붕 위에도 유사한 조각들을 설치해 짝을 이루도록 했다.

프티 팔레와 그랑 팔레 앞에는 또 다른 재미있는 동상이 두 개 있다. 프티 팔레로 가는 길에는 식민지 정책과 가톨릭 교권에 반대하고 독일로부터 프랑스를 지키려 노력했던 좌파의 거두 클레망소Georges Clemenceau, 1841~1929의 동상이 보인다. 모자를 쓰고 바람에 외투 자락을 날리며 산책하는 모습이다. 그 맞은편의 그랑 팔레로 가는 길목에는 독일 점령군으로부터 파리를 해방시킨 우파의 거두 드골Charles André Marie Joseph De Gaulle, 1890~1970 장군의 동상이 설치되어 있다. 정치적으로 좌파와 우파를 각각 상징하는 두 국가원수의 조각상이 나란히 서 있는 셈이다.

로댕 미술관의 명작들

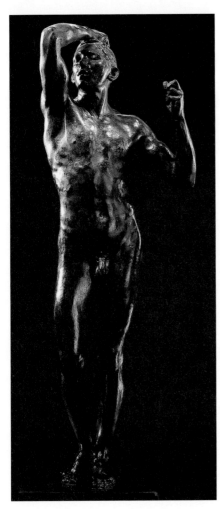

오귀스트 로댕 〈청동 시대〉, 1877년, 청동, 66.5×181×63cm

마음을 움직이는 조각

〈청동시대〉는 로댕의 대표작 〈지옥의 문〉에 새겨진 소형 조각들을 제외하면 가장 완성도가 뛰어난 작품이다. 여인의 아름다운 자태에 비하면 매력도 별로 없고 균형 잡힌 근육과 남성적인 힘도 느껴지지 않지만, 이 작품은 로댕의 대표작 중 하나로 손꼽히고 있다. 그 이유는 이 조각상이 그의 생애에서 가장 큰 스캔들에 휘말렸던 작품이기 때문이다. 조각을 한 것이 아니라 실제 인물 위에 석고를 덮어 틀을 뜬 것이 드러났기 때문이다. 덕분에 유명세를 타 전화위복이 되어 〈지옥의 문〉 제작을 주문받게 되었다.

로댕은 청동의 주형을 뜬 실제 인물의 정체를 감추기 위해 조각에 어떤 단서도 남겨두지 않았다. 하지만 똑같은 자세를 취한 모델 사진이 알려지면서 정체가 드러났다. 그는 벨기에의 젊은 병사 오귀스트 네Auguste Neyt였다.

이 작품은 깨어나는 젊음을 표현하고 있다. 제목에 들어 있는 '청동'이란 단어는 젊음을 의미한다. 이 인물상은 젊음 그 자체만을 시적으로 표현하기 위해 신화적 암시나 상징을 최대한 배제하고 있다.

젊은 남자는 한 손으로는 자신의 머리를 쥐고 있고, 다른 한 손으로는 무엇인가를 거머쥔 채 치켜든 형태이다. 원래 그 손에는 긴 창이 들려 있었는데 나중에 창은 없어졌다. 발은 어딘가를 향해 걸어가려는 듯 막 걸음을 내딛으려 하고 있다. 시선은 먼 곳을 올려다보고 입은 시를 읊듯 낭만적 감정으로 가득 차 있다.

춤 동작을 보는 것 같은, 흔치 않은 자세다.

그러면 로댕은 왜 굳이 이런 자세를 선택한 것일까? 그의 다른 조각 〈아담의 상〉과 〈세 개의 그림자〉를 대조해 보면 힌트를 얻을 수 있다. 우선 〈아담의 상〉은 고개를 숙이고 양팔을 내려뜨린, 수치스러워하는 모습이다. 〈청동 시대〉와 사뭇 다른 자세다. 〈세 개의 그림자〉역시 〈아담의 상〉과 비슷한 모습이다. 세 남자는 머리도 손도 모두 숨기려는 듯하다. 이들은 단테의 〈신곡〉에 나오는, 영원히 절망하도록 저주받은 세 영혼이다. 두 작품에 비해 〈청동 시대〉가 얼마나 당당한 자세를 표현했는지 비교를 통해 실감할 수 있다.

다른 두 작품에서 보이는, 고개 숙인 머리와 내려뜨린 손은 그 인물이 처해 있는 상황을 볼 때 저주와 죽음과 지옥을 의미한다. 반면 〈청동 시대〉의 높이 치켜든 머리와 위로 올린 양 손은 그와는 반대인 축복의 삶과 천국을 상징한다고 볼 수 있다. 〈청동 시대〉는 곧 죽음에서 부활한 인간을 상징하는 것이다.

이 조각은 매우 현실적으로 나체를 표현한 듯 보이지만, 로댕이 이 작품에서 표현하고자 했던 것은 결국 인간의 몸이 아니다. 몸 안에 깃든 추상적인 마음이다. 돌 안에 세련된 조각의 원형이 들어 있듯 인간 안에 들어 있는 인간의 원형, 즉 내면적 심리를 잡아낸 뒤 주물을 부어 형상화한 것이다. 보이지도 않고 형태도 없는 인간의 마음을 이렇게 눈앞에 만질 수 있도록 드러낸 셈이다. 그 때문에 이 조각 앞에 서면 눈보다는 마음이 먼저 반응한다.

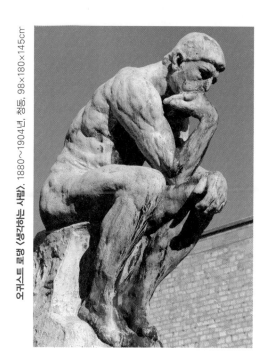

오귀스트 로댕 〈생각하는 사람〉. 1880~1904년, 청동, 98×180×145cm

지옥에서 죄와 구원을 생각하다

〈생각하는 사람〉은 로댕의 조각상 가운데 가장 많이 복제된 작품이다. 〈밀로의 비너스〉만큼이나 잘 알려진 이 조각상은 여러 번 다른 크기로 제작되었다. 원작은 〈지옥의 문〉 가운데 설치된 높이 70센티미터의 작은 동상이다. 나중에 파리 시의 주문으로 팡테옹-Pantheon 국립묘지 앞에 설치되었다가 현재의 자리로 옮겨진 이 작품은 원작과 비교할 수 없을 정도로 거대한 크기다.

이 작품 앞에 서면 누구나 조각상이 무엇을 그리 골똘히 생각할까 궁금해진다. 그 해답은 원작이 제작된 배경에 있다. 〈생각하는 사람〉의 원작에는 〈시인〉이라는 제목이 붙어 있었는데, 그는 다름 아닌 르네상스의 선구자인 이탈리아 시인

알리기에리 단테Alighieri Dante, 1265~1321다. 지옥의 문 앞에서 지옥의 영혼들을 바라보며 인간의 죄와 구원에 대해 생각에 잠긴 시인 단테를 표현한 것이다.

단테가 남긴 대서사시 〈신곡〉의 지옥 편은 이 시대 서양 미술의 단골 메뉴였다. 죄와 벌이란 주제는 그림에 도덕성을 부여할 수 있을 뿐만 아니라 모든 사람들에게 공감을 줄 수 있는 쉬운 테마이기 때문이다. 게다가 프랑스 대혁명 후 공화정과 왕정이 반복되면서 정치의 도덕성이 도마에 오르고 사회적 불안감이 커지자 '지옥에서 고통받는 영혼'이란 테마는 더욱 공감을 얻게 되었다.

프랑스 미술계를 대표하는 거장으로서 로댕은 자연스럽게 그 시대의 단골 주제였던 단테의 이미지에 끌렸을 것이다. 결론적으로 〈생각하는 사람〉이 표현하고자 하는 것은 죄의식이다.

목숨과 바꾼 달콤한 키스

철학적이고 무거운 주제로 마음이 가라앉았다면 이제 감각적인 〈키스〉를 감상할 차례이다. 로댕은 이 작품을 조각하던 해에 겨우 17살이던 카미유 클로델과 처음 만났다. 두 사람은 그 후 10년 동안 열렬히 사랑했지만 결국 헤어졌다. 카미유 클로델은 이 사랑의 파국으로 인해 정신병을 얻어 조각을 더 이상 할 수 없는 폐인이 되어 버렸다. 일반적으로 이 작품은 두 사람의 운명적인 사랑을 표현한 것으로 해석되고 있다.

그러나 이 조각은 로댕이 카미유 클로델과 만나기 전에 구상되었다. 그 원형은 〈지옥의 문〉에 새겨진 작은 조각인데, 나중에 〈키스〉라는 제목으로 독립된 조각이 되면서 순식간에 유명해졌다.

당초의 제목은 '파올로와 프란체스카'였는데 단테의 〈신곡〉 중 지옥 편에 나오는 파올로와 프란체스카의 키스 이야기가 주제였다. 두 연인의 사연은 13세기 말 실제로 있었던 사건을 배경으로 하고 있다.

다 폴렌타 가문의 상속녀 프란체스카와 말라테스타 가문의 상속자 조반니는 가문의 상권을 위해 정략결혼을 해야 할 처지에 있었다. 말라테스타 가문은 절름발이 형 조반니 대신 미남 동생 파올로를 보내 청혼하도록 했다. 정략결혼이 싫어 결혼을 피하던 프란체스카는 파올로를 보고 한눈에 반해 결혼을 승낙하게 된다.

행복한 결혼식을 치른 프란체스카는 이튿날 새벽에야 자신과 첫날밤을 보낸 사람이 파올로가 아니라 그의 형 조반니라는 사실을 알고는 절망한다. 형수가 된 프란체스카에게 죄책감을 넘어 여전히 연정을 느끼던 파올로는 형이 성을 비운 사이 프란체스카와 정사를 나누게 된다. 당시 법에 따르면 간음은 죽음을 면할 수 없는 죄였다. 조반니는 한창 침대에서 사랑을 나누고 있는 동생과 아내를 발견하고 그 자리에서 두 사람을 칼로 베어 죽인다. 두 사람의 시신은 죄인 취급을 받아 장례미사도 치르지 못한 채 묻혔고, 그들의 영혼은 구원받지 못하고 지옥으로 향하게 된다.

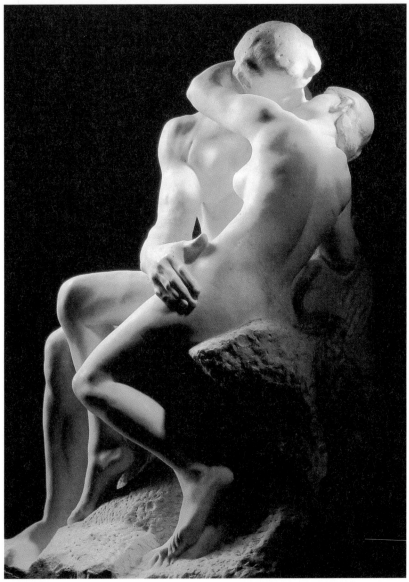

오귀스트 로댕 〈키스〉, 1882~1898년, 대리석, 183.6×10.5×118.3cm

단테의 〈신곡〉은 그 다음 이야기로 이어진다. 교회로부터 단죄를 받은 파올로와 프란체스카는 영원히 지옥에 갇히는 신세가 되었다. 지옥을 여행하는 단테 앞에 나타난 두 연인의 사랑은 지옥에서도 여전했다. 그들은 아주 슬픈 키스를 계속하고 있었다.

중세적인 도덕관에 대항한 이 용감한 사랑 이야기는 〈신곡〉 가운데 자주 인용되는 내용이다. 이 이야기가 상징하는 도덕으로부터의 탈피는 중세적 정신으로부터의 탈피이며 곧 근대적 정신, 르네상스 정신을 의미한다.

애리 셰퍼Ary Scheffer, 1795~1858의 1855년작 〈단테와 버질 앞에 나타난 프란체스카 다 리미니와 파올로의 유령〉이란 작품은 저승에서도 서로를 포옹하고 있는 두 연인의 애틋한 모습을 실감나게 보여주었다. 로댕은 이 작품에서 영감을 받았던 것으로 보인다. 허무한 사랑의 신기루는 카미유 클로델과의 사랑에서 맛본 환멸을 계속 떠올리게 했는지 모른다.

Musée Bourdelle

🖳 http://www.paris.org/musees/bourdelle / ✉ 16-18 Rue Antoine Bourdelle, 75015 Paris ☎ 01 44 18 61 10
매일 오전 10시~오후 6시 / 월요일, 5월 1일 휴관 🚇 지하철 4, 6, 12, 13호선 Montparnasse Bienvenue역

부르델 미술관 로댕 미술관이 앵발리드 광장 근처의 대표

적인 조각 미술관이라면 몽파르나스Montparnasse 역 근처의 대표적인 조각 미술관
은 로댕의 제자 부르델Bourdelle, 1861~1929의 미술관이다. 이곳은 몽파르나스 TGV
기차역을 접한 대로의 건너편에 있다.

　　라데팡스La Defense의 라 그라니트 빌딩과 뉴욕 루이뷔통 건물을 설계한 건축
가 포잠박Christian de Portzamparc이 미술관의 신관을 지으면서 화제에 오르기도 했

다. 그런데 부르델 미술관은 처음부터 조각보다 건축으로 말이 많았다.

부르델 미망인 클레오파트라는 부르델의 전 작품들을 국가에 기증하면서 국가기금으로 1931년부터 미술관을 짓기 시작했다. 생전에 전 남편의 절친한 친구이자 샹젤리제 극장의 파사드 조각을 주문했던 건축가 오귀스트 페레Auguste Perret가 건축 설계를 담당했다. 그러나 부르델이 생전에 스케치까지 해두며 꿈꾸어 왔던 미술관의 형태와는 완전히 다른 양식이어서 오랫동안 미망인과 오귀스트 페레 사이에 건축 양식을 두고 다툼이 벌어졌다.

부르델은 벽돌로 둘러싸인, 마치 중세시대의 성 같은 사각의 폐쇄적 건물로 짓기를 원했지만 오귀스트 페레는 그보다 더 낮은 건물을 짓기를 원했다. 결국 부르델이 원하는 대로 미술관은 지어졌는데, 붉은 벽돌 양식으로 유명한 남쪽 도시 툴루즈에서 벽돌을 공수해 왔다. 이런 붉은 벽돌 외관은 미술관에 들어서기 전부터 묵직한 질감을 느끼게 만들어 주는데 결과적으로 조각의 정신을 잘 대변해 주고 있다.

본래 부르델 미술관 자리는 파리 16구의 이에나 광장으로 정해졌지만, 평소에 부르델이 아틀리에로 쓰던 장소를 점점 확장해 나가면서 지금의 미술관이 되었다. 아틀리에와 정원은 그대로 보존하되 그 주변으로 미술관들을 늘려나간 것이다.

포잠박은 건축미보다는 조각의 느낌을 은근히 살려낼 수 있는 배경의 벽을

다듬는 데 매우 신경을 썼다. 예를 들어 조각 속에 약간 푸른 기가 있으면 배경의 벽에도 푸른 기를 집어넣어 돋보이도록 했다. 덕분에 현대식과 60년대의 구식이 교묘하게 조화된 공간을 연출하고 있다.

미술관 중앙의 큰 홀은 20세기 초 모더니즘 분위기를 풍기고 있다. 높은 천장과 장엄한 벽, 조명에 맞추어 거대한 크기의 조각들을 설치해 두었다. 기마상과 활을 쏘는 헤라클레스 상이 여기에 전시되어 있다. 조각상들은 마치 거대한 신전에 들어온 것 같은 종교적인 분위기를 연출한다. 특히 안쪽 구석 원형의 공간 중앙에 놓인 목이 없는 센토의 상은 양쪽 계단과 함께 그리스 비극 같은 비장미를 연출하고 있다.

아틀리에 주변은 철저하게 60년대식 분위기를 보존하고 있다. 동양적인 분위기마저 감도는 자연스런 정원과 좁고 천장이 높지 않은 어두운 아틀리에는 다양한 조각 도구와 소품들이 채우고 있다.

조각을 진정으로 이해하는 관람객들은 전시실보다 정원과 아틀리에로 먼저 향한다. 이 작은 조각 정원은 부르델 미술관의 가장 큰 매력이다. 정원 곳곳에는 조각들이 지지대 없이 자연스럽게 배열되어 있다. 실외 공간에서 초목과 함께 보는 조각은 명상에 잠기게 한다. 인간은 자연의 일부이며 인간의 아름다움은 자연에서 오는 것이란 것을 새삼 느끼게 하는 곳이다.

이 미술관 근처에는 유명한 게테Gaîté 거리가 있다. 대중적인 연극을 공연하

는 소극장들과 가끔 에로틱한 쇼를 벌이는 보비노 카바레가 있고, 젊은 직장인들이 저녁에 와서 맥주를 시켜 놓고 하루의 스트레스를 푸는 술집들로 유명한 거리다. 한국으로 치면 신촌 같은 곳이다. 이곳에는 불고기를 먹을 수 있는 한국음식점도 있으며, 중국인들이 경영하는 초밥 전문 일식집들과 섹스 숍 들이 주로 몰려 있다.

게테 거리는 파리에서 가장 활력이 넘치는 거리에 속한다. 멀지 않은 몽파르나스 대로에는 미국 영화배우들과 프랑스 연예인들이 자주 들렀던 레스토랑 겸 술집인 '라 쿠폴La Coupole'이 있고, 조금 먼 곳에 공산주의 이론을 집성한 마르크스가 『자본론』을 썼던 '라 로통드La Rotonde'가 있다.

몰락한 고전주의에 대한 애도, 반인반수 센토 상

반 고흐Vincent van Gogh, 1853~1890의 동생 테오 반 고흐와 같이 일했던 부르델은 로댕의 제자가 되면서 조각가의 길을 걷기 시작했다. 그의 작품 중 가장 유명한 작품은 살롱전에 출품하여 센세이션을 일으켰던 〈활 쏘는 헤라클레스〉 상이지만, 그의 아틀리에에 오래 머물러 있던 〈죽어 가는 센토의 상〉은 부르델의 조각을 사랑하는 사람이라면 잊을 수 없는 작품이다.

멜랑콜리한 반인반수의 모습은 부르델의 조각 세계를 단적으로 보여주고 있다. 우선 전면과 측면이 완전히 다른 원칙으로 구성되어 있는데 전면은 불균형을, 측면은 균형감을 강조하고 있다. 전면에서 보면 마치 무너지고 있는 조각상처럼 보이지만, 측면에서 보면 결코 무너질 것 같지 않은 견고한 조각상으로 보인다. 전면이 지나치게 감성적이고 낭만적이라면, 측면은 이성적이고 고전적이다.

센토는 하체가 말의 형상을 한 젊은 남자의 모습인데, 한쪽 팔에는 등 뒤로 감춘 악기가 들려 있다. 왼쪽 어깨에 기대어 숙인 고개는 힘을 잃은 센토의 절망적인 모습을 실감나게 표현하고 있다. 굽혀진 왼쪽 무릎은 상처를 입고 부서진 말의 다리를 연상시켜 더 이상 달리지 못하는 센토의 좌절감을 표현하고 있다.

이런 비극적인 모습을 조각한 이유는 20세기 신세대의 문명과 함께 몰락한 고전주의 문화와 그리스 로마 시대의 순수한 미학을 상징하기 위해서다. 조각가에게 그리스 로마 시대의 문화는 가장 이상적인 문화다. 그 시대는 조각의 시대

였다. 그러나 20세기에 들어서며 조각은 설 자리를 잃어버리고 점점 정체성을 상실하게 된다. 어쩌면 이 조각은 조각의 죽음을 가장 상징적으로 표현하고 있는지도 모른다.

한편으로 회화나 다른 미술 장르에서는 도저히 느낄 수 없는 육중한 무게와 현실적 감각, 생동감은 여전히 그 자리에 살아 있다. 죽어 가는 모습이지만 그 모습은 마치 영원히 살아 있을 것처럼 보인다. 조각은 영원성을 추구하는 예술이기 때문에 죽음을 조각할 수 없다. 죽음과 영원한 삶 사이의 간격을 부르델의 조각에서 느끼는 것은 그런 모순 때문이다.

인상파의 축제,
오르세 미술관

오르세 미술관 Musée d'Orsay
오랑주리 인상파 미술관 Musée de l'Orangerie
마르모탕 모네 미술관 Musée Marmottan Monet

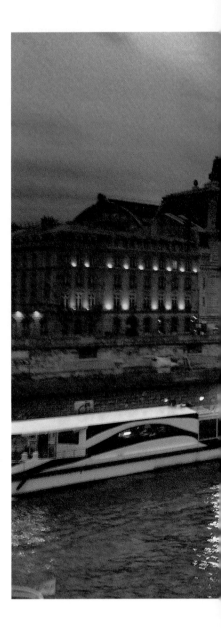

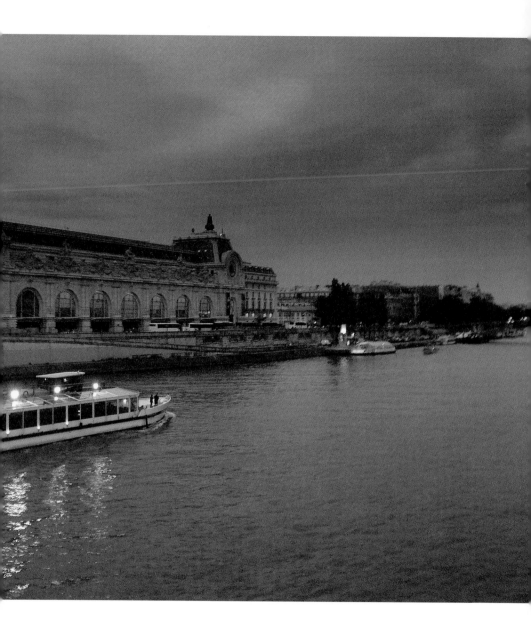

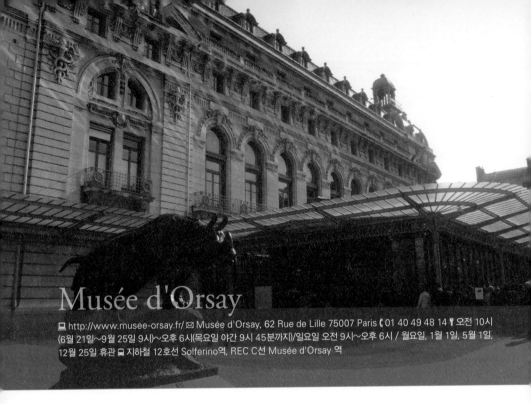

Musée d'Orsay

🖥 http://www.musee-orsay.fr/ ✉ Musée d'Orsay, 62 Rue de Lille 75007 Paris ☎ 01 40 49 48 14 📍 오전 10시 (6월 21일~9월 25일 9시)~오후 6시(목요일 야간 9시 45분까지)/일요일 오전 9시~오후 6시 / 월요일, 1월 1일, 5월 1일, 12월 25일 휴관 🚇 지하철 12호선 Solferino역, REC C선 Musée d'Orsay 역

오르세 미술관 역시 미술관 역에서 내리면 바로 입구로 연

결되는데, 루브르 미술관에 소장되어 있던 19세기 말 작품들을 별도로 전시하기
위한 공간으로 시작했다. 1848년부터 1918년 사이 프랑스 정부가 수집한 근대
화가들의 작품들이 바탕이 되었으며, 파리시립근대미술관과 지방 미술관의 프랑
스 화가 작품들도 포함시켰다. 전체적으로 벨 에포크Belle Époque, 즉 아름다운 시
대라고 불리던 19세기 말에서 20세기 초의 프랑스 회화들과 조각들을 집중적으

로 전시하고 있는 것이다.

　오르세 미술관은 반 고흐, 모네, 르누아르, 세잔 등의 절정기 작품을 소장하고 있어 흔히 '인상파 미술관'으로 불리기도 한다. 전시된 작품들은 산업화를 거치며 근대화 과정을 겪는 격변기 유럽의 정서를 대변하고 있다. 무엇보다도 전 세계에 식민지를 개척하며 우월의식에 도취해 있던 유럽인들의 이상적 세계관을 단적으로 보여주고 있다. 이런 분위기를 반영하듯 미술관 앞 광장에는 지구상의 6개 대륙을 상징하는 여신들의 조각상이 설치되어 있다. 1878년 세계무역박람회 때 제작되었던 동상들을 그대로 미술관의 상징으로 남겨둔 것이다.

　벨 에포크 시대에 파리는 전 세계 미술의 중심이었고, 모든 예술가들은 파리에서 활동하는 것을 꿈꾸고 있었다. 그림을 그리고 조각을 하는 것이 오늘날 마치 연예인이나 스포츠 선수의 활동처럼 인기가 있던 시대였다. 이런 19세기 말의 문화적 유행을 당시 파리에서는 라보엠La Bohème이라 불렀고, 이런 유행을 추구하는 사람들을 보보BoBo라고 불렀다. 부르주아 보엠Bourgeois Bohème의 준말이다. 라보엠은 한편 생각하면 미국의 히피 운동과도 유사한 시대정신이었지만, 보보와 히피는 엄연히 다르다. 히피는 반전 운동 등 전쟁과 관련된 집단적인 정치 운동이었지만, 보보는 도시적이고 개인주의적이며 전쟁과 아무 관련이 없다. 부유한 가정에서 부러울 것 없는 생활을 하다 쉬운 삶에 싫증을 느껴 가난한 예술가나 작가 생활을 결심하고 평생을 가난하게 살면서 문학과 예술에 심취하는 도

시의 세련된 멋쟁이들이 보보의 정의이다. 이런 보보들의 작품이 오르세 미술관
거의 모든 벽을 차지하고 있다.

기차역이 미술관으로

　루브르 미술관과 달리 오르세 미술관은 입구가 크지 않다. 좁은 입구는 유리 천장으로 인해 마치 온실 같아 보인다. 미술관 건물은 기차역을 개조하여 만들었는데, 입구 역시 프랑스의 전형적인 기차역 입구를 그대로 모방했다. 미술관의 중앙 벽에는 기차역에서 흔히 볼 수 있는 거대한 시계가 걸려 있다.

　미술관이 되기 전 이 기차역은 오르세 역이라고 불렸다. 거의 폐허 상태에 있던 오르세 역이 1973년 다행히 문화재로 지정되어 보존되지 않았더라면 오늘날의 오르세 미술관은 존재하지 않았을 것이다. 20세기 가장 유명한 프랑스 건축가 르 코르뷔지에Le Corbusier, 1887~1965가 파리 중심지의 모든 구식 건물들을 철거하고 아무 장식 없는 사각 건물들로 교체하자는 계획을 제안했고, 이때 오르세 역은 완전히 파괴되어 특색 없는 현대식 아파트 같은 긴 정방형의 호텔 건물이 대신 들어설 뻔했다. 이런 무자비한 역사의 파괴를 두 팔 걷고 막은 사람은 프랑스의 유명한 세 대통령이다. 퐁피두Georges Jean Raymond Pompidou, 1911~74 대통령은 1973년 오르세 역 건물을 문화재로 지정했고, 지스카르 데스탱Valéry Giscard d'Estaing 대통령은 1978년 다시 공공건물로 지정해 국가 소유로 만들고 복원을 위한 건축가를

지명했다. 미테랑François Mitterrand 대통령은 1981년 미술관으로 개조하는 계획을 세우고 국가적으로 지원하여 1986년 마침내 오르세 미술관을 탄생시켰다.

파란만장한 오르세 역의 역사는 사실 훨씬 이전부터 시작되었다. 18세기 초 센 강변에 목재 수송 사업의 편의를 위해 긴 둑을 만들 때 공사를 주문한 샤를르 부쉐 도르세Charles Boucher d'Orsay의 이름을 따서 오르세 강둑이라고 불렀다. 오르세란 이름은 그렇게 시작되었다. 이 시대 목재 수송 사업은 오늘날 기차를 뜻하는 단어의 유래가 되어 '기차 사업'이라 불렸다. 마치 이 장소에 역이 들어설 것이 운명지어진 듯 이 장소는 기차를 위한 장소로 그때부터 알려졌다.

역이 들어서기 전 이 장소에는 오르세 궁전이라 불리던 아름다운 나폴레옹 시대의 영빈관이 있었다. 그러나 파리 코뮌 당시 튈르리 궁전, 파리시청 등과 함께 불타 버렸다. 그 후 기차역을 만들 때까지 30년 동안 폐허로 남아 있었다. 파리의 중심지에 불에 탄 폐허가 그렇게 오랫동안 남아 있을 수 있었던 것은 현대인들의 관점으로 보면 믿을 수 없는 일이다. 그러나 19세기 말은 한편으로 낭만주의 시대였다. 폐허에서도 아름다움을 찾던 시대였으며, 위베르 로베르Hubert Robert, 1733~1808 등 그 시대 화가들에게서 볼 수 있듯 폐허를 그린 그림이 유행하던 시대였다.

1900년 세계무역박람회 개최도시로 파리가 결정되자 지방에서 파리로 몰려드는 관광객들을 위한 기차역을 건설할 필요성이 처음으로 제기되었다. 특히 르

와르 강변 오를레앙Orléans에 성을 가진 부유한 상류층들을 위한 전용 기차역이
시급히 필요했다. 오를레앙과 파리를 잇는 특별 노선이 한시적으로 운용되면서
파리 오를레앙이란 이름의 회사가 설립되었다. 폐허로 남아 있던 오르세 궁전을
허물고 그 자리에 세계무역박람회를 위해 전 세계에 자랑할 만한 아름답고 혁신
적인 기차역을 건축하는 공사가 1898년 여름부터 시작되었다. 화려한 기차 역사
가 마침내 완공되고 세계무역박람회가 성공적으로 끝나자 기차역은 에펠탑과 함
께 파리의 명물이 되었다.

그러나 1939년 이후 세계무역박람회의 열기가 식고 세계대전이 발발하자 건
물은 심하게 파괴되었고 기차 노선은 폐지되었으며, 마침내 파리의 흉물로 전락
하고 말았다. 그 후 오늘날 소더비Sotheby's 경매 회사처럼 프랑스 미술품 경매장
의 대명사가 된 드루오Drouot 경매장의 전신인 고미술품 경매장이 들어서긴 했으
나 오래 가지 못했고 다시 오랫동안 폐허로 남게 되었다. 이런 장구한 역사를 딛
고 서 있는 것이 오르세 미술관이다.

오르세에 입장하려면 파리의 미술관 가운데 가장 오랫동안 기다려야 한다.
그러나 전혀 줄을 서지 않고 바로 미술관으로 들어갈 수 있는 방법도 있다. 파리
국립 미술관들을 며칠 동안 한 장의 티켓으로 모두 방문할 수 있는 할인 티켓 '파
리 뮤지엄 패스'를 이용하면 된다. 패스 이용자를 위한 입구가 별도로 있기 때문
이다. 패스는 인터넷www.parismuseumpass.fr과 미술관에서 구할 수 있다. 미술관에

서 구입할 경우, 줄을 서지 않는 오르세 미술관 건너편 오랑주리Orangerie 미술관
에서 패스를 구입하는 것이 가장 좋은 방법이다.

 미술관에 들어서면 마치 모네의 그림 〈생나자르 역의 풍경〉에 발을 디딘 느
낌을 받는다. 미술관 관람은 벽에 걸린 시계를 바라보고 왼쪽 열의 전시실부터 시
작하는 것이 좋다. 밀레의 〈만종〉과 〈이삭 줍는 사람들〉을 비롯해 눈에 익은 명
화들을 쉽게 만날 수 있다. 오른쪽 열의 전시실은 정통파로 분류되던 미술학교나
살롱전에 걸렸던 작품들과 일본의 영향을 받은 나비Nabi파의 그림들과 같은 장식
성 강한 그림들이 대부분이다.

햇빛 쏟아지는 꼭대기 층

 반 고흐나 모네, 세잔 등의 작품은 별도로 중앙의 시계가 보이는 벽 옆 계단
을 한참 올라가 꼭대기 층에 집중적으로 전시되어 있다. 인상파 작품은 대부분 야
외에서 그렸으므로 자연광에서 바라보지 않으면 그 묘미를 알 수 없다. 그래서 천
장에서부터 빛을 받는 꼭대기 층에 전시실을 만든 것이다.

 현재는 인상파 그림만 보기 위해 오르세 미술관을 찾는 관광객이 많아 아래
층을 모두 비워 인상파 작품에 쉽게 접근할 수 있도록 특별 전시실을 만들었다.
그러나 실내에서 조명을 통해 바라보는 작품들은 꼭대기 층의 밝은 전시실에서
바라볼 때와 달리 답답한 느낌을 준다.

오르세 미술관의 전시실들과 함께 반드시 들러야 할 곳은 미술관의 대연회실과 레스토랑이다. 이 공간만큼 19세기 벨 에포크 시대의 파리 분위기를 실감할 수 있는 곳도 흔치 않다. 대연회실은 왼쪽 층계를 올라가 좁은 복도 끝에 있고, 레스토랑은 보통 기차역의 레스토랑들이 모두 그렇듯 역의 전면 일층 전체를 차지하고 있다. 이 두 장소는 인상파 그림들을 이해하기 위해서도 필수적으로 방문할 필요가 있다. 마치 시대를 건너 인상파 그림 속에 들어와 있는 느낌을 주기 때문이다. 레스토랑의 서비스는 공간이 워낙 크기 때문에 매우 느리다. 주문을 하기까지 한 시간이 걸리는 경우도 있다. 주문을 해도 식사가 도착하기까지 한 시간, 식사가 끝나 계산하기까지 또 한 시간이 걸리는 경우도 많다. 한마디로 오후 전체를 레스토랑에 앉아 보낼 수 있는 한가한 사람들에게는 천국 같은 곳이다. 느리게 생활하는 19세기적 생활 습관을 실감할 수 있는 것이다.

인상파의 그림들 역시 그만큼 느린 템포의 사회를 그린 것임을 우리는 자주 잊는다. 느린 것이 항상 나쁜 것은 아니다. 기차가 발명된 시대고 시계가 중요했던 시대였지만, 그 시대 사람들은 느리게 살 줄 알았고 그림을 그리고 감상할 줄 알았다. 오후 한나절을 아무것도 하지 않고 차를 마시며 쉬고 삶을 즐기는 멋이 있었다. 오르세 미술관은 시계를 아예 풀어 호주머니에 넣어두고 방문해야 제맛이 나는 곳이다.

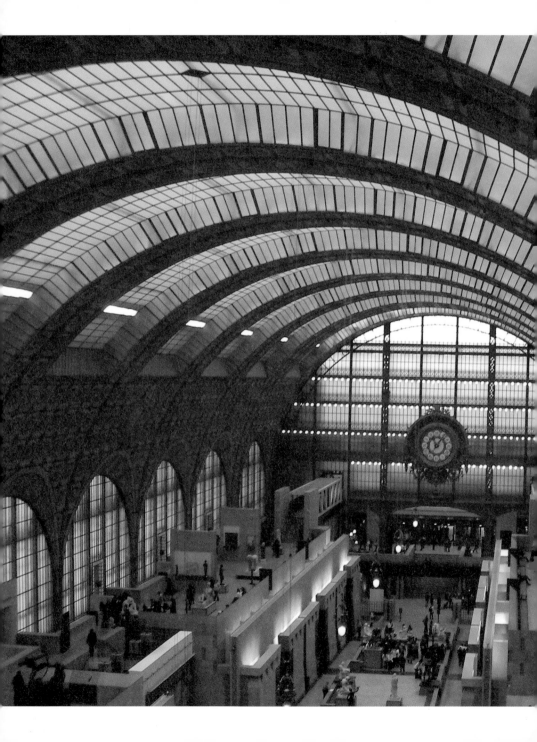

인상파의 색이 살아 숨 쉬는 오르세 뒷골목

오르세 미술관 뒤쪽에는 또 한적하고 고풍스러운 골목길들이 있다. 그중 베르네유Verneuil 거리가 가장 유명하다. 이 아름다운 거리에는 파리만의 시적인 분위기가 깊게 배어 있어 저녁나절에 산책하기 좋다.

거리 끝에는 초현실주의 문학의 거장 루이 아라공Louis Aragon, 1897~1982이 1919년 창간한 유명한 문학잡지 『르뷔 리테레르revue littéraire』의 출판사 레오 세르Léo Sheer와 출판사가 직영하는 갤러리가 있다. 밀란 쿤데라, 알렉산더 솔제니친 등을 발굴하여 세상에 알린 이 출판사는 요즘도 가끔 루이 아라공과 관련된 행사를 열곤 한다.

근처에는 파리에서 유일하게 문학 살롱이 존재하는 퐁 르와얄Pont Royal 호텔이 있다. 이 호텔에는 세계적인 요리사 조엘 로뷔숑Joël Robuchon이 주방장인 레스토랑 '아틀리에'가 있다. 일반 손님을 받지 않는 레스토랑으로 알려져 한동안 파리에서는 이 레스토랑에 예약할 수 있으면 비로소 유명인사로 인정받았을 정도다. 요즘은 이런 절차가 없어져 일반 손님도 출입이 가능해졌다.

퐁 르와얄 호텔 옆의 생제르맹 대로를 따라가다 보면 알베르 카뮈Albert Camus, 1913~60의 동네 생제르맹데프레가 나타난다. 동네 입구에는 실존주의 철학의 아지트로 유명한 두 카페 '플로르Flore'와 '뒤마고Deux Magots'가 있다. 꽃을 의미하는 이름답게 이층 전면을 꽃으로 장식한 카페 플로르는 카뮈, 사르트르, 시

151 몬 드 보부아르 등이 자주 만나 실존철학과 문학에 대해 이야기꽃을 피웠던 곳이다. 요즘도 작가와 출판사 편집부장이 만나는 장소로 흔히 이용된다. 중국식 목각인형이란 뜻을 갖고 있는 뒤마고에는 단골이었던 철학자 사르트르가 앉아 글을 쓰던 자리가 아직도 그대로 있다.

생제르맹데프레의 심장부를 가로지르는 보나파르트Bonaparte 거리를 걷노라면 갤러리들이 밀집한 자콥Jacob 거리에 이른다. 두 길이 교차하는 길목에는 유명한 초콜릿 가게 라뒤레Ladurée가 있다. 그 안쪽에는 식민주의 시대의 중국풍으로 실내장식을 한 카페가 있는데, 파리 최고의 초콜릿을 맛볼 수 있다.

센 강 방향으로 보나파르트 거리를 계속 걸으면 19세기 인상파의 산실이자 프랑스 미술의 메카가 된 미술학교 파리 보자르가 모습을 드러낸다. 이 학교 교문과 마주 보는 보자르Beaux-Arts 거리, 즉 '미술의 길'에는 피카소, 마티스, 샤갈 등의 작품을 판매하고 있는 파리에서 가장 오래된 갤러리들이 줄지어 있다. 이 거리에는 오스카 와일드, 스콧 피츠제럴드가 파리 체류 시절 묵었던 작은 호텔도 있는데 객실에는 당시 묵었던 유명인사들의 명패가 붙어 있다. 호텔의 이름은 아무 이름 없이 그냥 호텔L'Hôtel인 점이 특이하다.

생제르맹 대로로 다시 나와 길 건너 오데옹Odéon 거리로 죽 올라가면 난해한 현대연극을 감상할 수 있는 오데옹 극장의 웅장한 모습이 나타난다. 극장 앞에 있는 레스토랑 라 메디테라네La Mediterranée는 영국 여왕을 비롯해 엘리자베스 테일

러, 장 콕토 등 유명인사들이 자주 들러 식사했던 곳이다.

오데옹 극장 뒤에는 뤽상부르Luxembourg 공원으로 들어가는 입구가 있다. 공원 안에 뤽상부르 미술관이 있는데, 이곳에서 전시된 작품은 다음 단계에서 루브르 미술관에 전시되는 것이 통례이다. 전시 공간은 아주 작지만 거장들의 작품만 전시하며 종종 흥미 있는 기획전도 연다.

미술관 앞에는 생쉴피스Saint Sulpice 성당으로 내려가는 가랑시르Garancire 골목길이 있다. 생쉴피스 성당은 댄 브라운의 〈다빈치 코드〉에도 등장하듯 과거에 지구의 중심으로 경도, 위도 상의 제로 지점이 표시되었던 성당이다. 여름에 개기일식이 있을 때 해의 그림자가 정확히 성당 제단 옆 한 지점에 나타나는 것으로 유명하다. 이로 인해 '로즈 라인'이라고 부르는 우주 관측의 중심선이 성당 제단 아래로 그어졌으며 로마가톨릭교회의 결정에 따라 우주의 중심점이 이 성당 안에 표시되었다. 성당 앞 분수대 광장은 낭만주의 소설의 거장인 아베 프레보 Abbé Prevost, 1697~1763의 대표작 『마농 레스코Manon Lescaut』의 배경이기도 하다. 성직자가 되기 위해 가르멜 수도회로 향하던 주인공은 이 길을 걸어가다 생쉴피스 성당 앞 분수에서 마농을 만난다. 그는 성직의 길을 포기하고 낭만적인 사랑에 빠져든다.

19세기 분위기가 여전히 남아 있는 뤽상부르 공원은 인상파 회화의 모든 것을 볼 수 있는 장소이다. 숲속 의자에 앉아 산책하는 사람들을 바라보는 파리 시

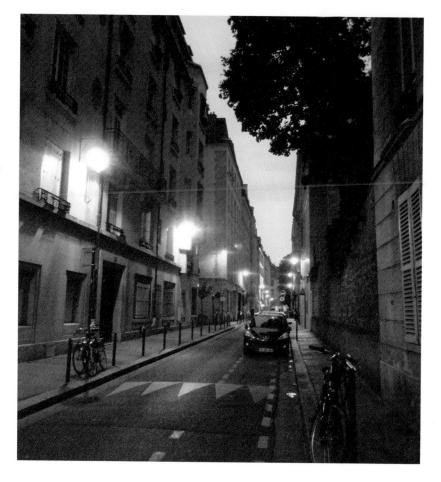

민들, 뜨거운 햇볕 아래 뛰어가는 인형 같은 아이들, 손을 잡고 거니는 산뜻한 복
장의 도시 연인들을 보고 있으면 르누아르의 인상파 회화가 바로 눈앞에 펼쳐 있
는 듯하다.

오르세 미술관의 명작들

만화의 원조, 저널리즘 회화

인상파는 아니지만 오노레 도미에Honoré Daumier, 1808~79는 오르세 미술관을 특징짓는 화가 중 한 사람이다. 시인이자 미술비평가였던 보들레르는 도미에를 19세기의 가장 중요한 화가라고 평가했다. 그러나 도미에는 반 고흐와 마찬가지로 평생 그림 한 점 제대로 팔지 못했다. 운명하기 한 해 전 파리의 뒤랑 뤼엘 Durand-Ruel 화랑에서 회고전이 열린 것이 생애 첫 전시이자 마지막 전시였다. 현재는 뉴욕의 메트로폴리탄을 비롯해 루브르와 오르세에 전시되는 영예를 누리고 있지만, 예술가로서 그의 일생은 결코 화려하지 않았다. 시인이었던 아버지 영향으로 그는 평생 예술가를 꿈꾸며 살았다. 주로 잡지에 풍자화를 그리며 생계를 유지한 그는 회화, 판화, 조각 등 다른 장르에서도 엄청난 양의 작품을 남겼다. 현시대 만화 장르의 선구자로 볼 수도 있다.

그의 작품들은 대부분 사회문제를 풍자하는 새로운 저널리즘적 예술 장르를 이루고 있다. 사회 빈곤층의 문제, 부유층의 추한 모습 등을 들춰내는 도구로서 예술에 접근했던 것이다. 다시 말해 그의 예술의 목적은 아름답게 그리는 것이 아니라 메시지를 가장 효과적으로 전달하는 것이었다.

이 그림은 센 강에서 빨래를 마친 여인이 아이 손을 잡고 계단을 오르는 모습을 그리고 있다. 얼핏 보면 매우 평범하다. 밀레의 〈씨 뿌리는 여인들〉과 비슷한 느낌도 주는데, 그에 비하면 세련미가 떨어지는 것처럼 보인다.

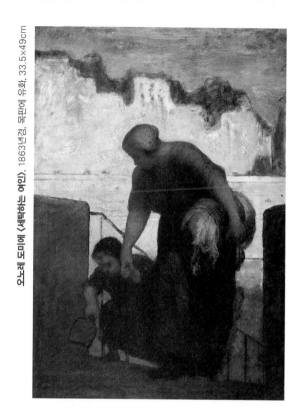

오노레 도미에 〈세탁하는 여인〉, 1863년경, 목판에 유화, 33.5×49cm

　시대적 배경을 알고 보면 이 작품은 반복적이고 지루한 노동의 묘사에서 아름다움을 추구하는 새로운 예술 경향, 즉 자연주의의 특징을 담고 있다. 이 시대의 예술은 그 이전까지의 예술과는 전혀 다른 점이 있었다. 나체는 아름다운 여인의 몸이 아니라 동네 창녀의 퉁퉁한 나체를 그렸고, 인물은 왕과 귀족이 아니라 상인이나 흉측한 노인을 그렸다. 풍경 역시 기차역이나 농부가 걸어가고 있는 시골 풍경을 그렸다. 프랑스 대혁명의 영향으로 신화나 귀족 취향 대신 평범한 시민과 그들의 삶이 예술의 대상으로 등장한 것이다. 이러한 시대정신에 따

라 화가들은 너나 할 것 없이 대중적인 소재를 찾고 있었다. 노동을 통해 정직하게 살아가는 하류층의 사람들, 여인과 어린이들, 가난한 사람들이 관심의 대상으로 새롭게 부상했다.

도미에는 센 강변의 건물들을 창 없는 하얀 벽처럼 처리했다. 빨랫감을 안은 여인은 그 모호한 흰 배경 속에서 계단을 오르고 있다. 그 모습은 마치 들라크루아의 〈민중을 이끄는 자유의 여신〉 같은 자세이다. 어린이의 손을 잡은 이 여인은 어쩌면 도미에의 눈에는 배경에 보이는 하얀 벽으로 상징되는 새로운 시대를 이끄는 미래의 여신처럼 보였을 수도 있다. 그런 점에서 도미에는 19세기에 이미 20세기를 예견하고 있던 예술가였다.

도미에는 배경뿐만 아니라 인물의 형상도 종종 모호하게 처리했다. 아직 정의되지 않는 미래의 인물을 그림의 주인공으로 내세우고 있기 때문이다. 그렇다면 그림 속 아이의 자손 중에는 오늘날 프렝탕Printemps 백화점 디렉터 또는 지방 소도시의 상원의원이 있을지도 모를 일이다. 도미에의 그림을 보는 재미는 이렇게 현대와 연관된 상상을 불러일으키는 점에 있다.

밀레의 혁명적 풍경화

도미에가 도시 빈민층의 삶을 그렸다면 시골 빈민층의 삶을 그린 화가는 장 프랑수아 밀레Jean-François Millet, 1814~75다. 오르세에는 그의 유명한 두 작품 〈만종〉

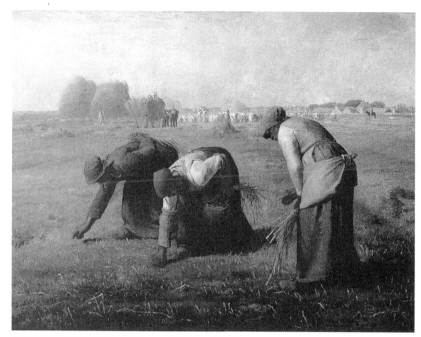

장 프랑수아 밀레 〈이삭 줍는 여인들〉, 1857년, 캔버스에 유화, 111×83.5cm

과 〈이삭 줍는 여인들〉이 나란히 한 벽에 걸려 있다. 〈만종〉은 더 이상 설명이 필요 없는 그림이지만 〈이삭 줍는 여인들〉의 경우는 좀 다르다.

이 작품의 분위기는 평화롭지만 속을 들여다보면 밀레의 정치적 성향에 따라 해석한 비극적 시대상이 담겨 있다. 그림 속 여인들은 추수가 끝난 뒤 밭에 떨어진 밀알을 주워 생계를 유지하는 극빈층이다. 그들은 풍요와 빛으로 가득한 벌판에 있지만, 소외되고 저주받은 운명의 노예들이다.

밀레의 그림 속 여인들이 대부분 그렇듯 세 여인은 아무 표정이 없다. 그늘에 가려 살짝 엿보이는 어두운 얼굴을 보면 눈과 입조차 사라지고 없다. 땅에 닿

도록 등을 구부리고 있는 고통스러운 자세는 그들의 처참한 삶을 보여준다. 크고 투박한 손은 여인의 손 같지 않으며, 두꺼운 나막신은 여인의 아름다움과는 거리가 멀다. 세 여인은 개성도 정체성도 없어 동일 인물처럼 보인다.

밀레는 주인공들의 비극적인 상황을 강조하기 위해 배경에 산더미처럼 곡식이 쌓여 있는 추수 광경을 그렸다. 떨어진 밀알 한 알 한 알과 산더미처럼 쌓인 곡식의 대조는 극적이다. 대부분 남자 일꾼들만 있고 말을 탄 지배인을 배경으로 설정한 것도 불평등한 남성 중심의 사회상을 대조적으로 보여주기 위해서다.

그러나 밀레는 세 여인을 우아한 구성으로 배치하고 있다. 얼핏 보면 그리스 신화에 나오는 세 여신의 일화를 그려 놓은 것 같을 정도이다. 그래서 이 그림은 당시 현실감이 없는 그림이라고 혹평받기도 했다.

그러나 그건 밀레를 모르고 하는 말이다. 그는 가난과 노동을 오히려 아름다운 것으로 보았다. 파리의 살롱에 앉아 차나 마시며 새로 산 외출복을 자랑하는 것보다는 훨씬 숭고하다고 생각한 것이다. 무릇 가난한 사람은 삶의 진실에 노출되어 있다. 그들은 믿음과 희망, 그리고 사랑이 재산이다. 그들의 마음은 곡식을 쌓아둔 거만한 농부의 마음보다 더 풍요로울 수도 있는 것이다. 밀레가 그리고 싶었던 것은 그런 것이었다. 진정한 재산은 산더미처럼 쌓인 곡식이 아니라 끝까지 희망을 포기하지 않는 마음과 믿음이란 것. 그래서 이 그림을 보고 있으면 희망과 함께 이유 있는 평화가 가슴 밑바닥에서부터 저절로 피어오른다.

전통미술의 장례식을 그린 쿠르베

도미에의 〈빨래하는 여인〉과 밀레의 〈이삭 줍는 여인들〉을 보고 나면 한국 사회의 80년대를 풍미했던 민중미술과 비슷한 경향이 그 시대 프랑스에서 이미 일어났음을 짐작할 수 있다. 도미에와 밀레에 비하면 민중미술적 성향은 덜하지만, 대중의 현실을 있는 그대로 그리고자 했던 또 한 명의 대가는 귀스타브 쿠르베Jean Désiré Gustave Courbet, 1819~77다.

〈오르낭의 장례식〉은 등장인물들을 모두 실제 사람 크기로 그린 것으로 유명한데, 길이가 6미터를 넘고 높이가 3미터에 달하는 엄청난 크기의 작품이다. 이 작품은 16세기 스페인 화가 엘 그레코El Greco, 1541~1614가 그린 〈오르가 백작의 장례식〉과 종종 비교된다. 물론 쿠르베의 그림은 이 작품에 비해 훨씬 현실적이다.

그의 그림에서는 구름 위의 천국 대신 땅으로 들어가는 어두운 구멍이 하나 있을 뿐이다. 빛과 천사들로 가득한 엘 그레코의 하늘에 비해 음산하기만 한 하늘은 아무런 환상도 일으키지 않는다. 신앙심으로 거의 환각 상태에 빠진 귀족들의 표정 대신 슬프고 화난 군중의 표정만 보인다. 혁명을 겪고 시대가 바뀌었지만, 일반 대중에게 남은 것은 죽음처럼 차갑고 암울한 현실뿐임을 상징처럼 보여주고 있는 것이다.

이 그림 속 인물들은 모두 실제 인물들이다. 그들은 각자의 직업을 상징하는

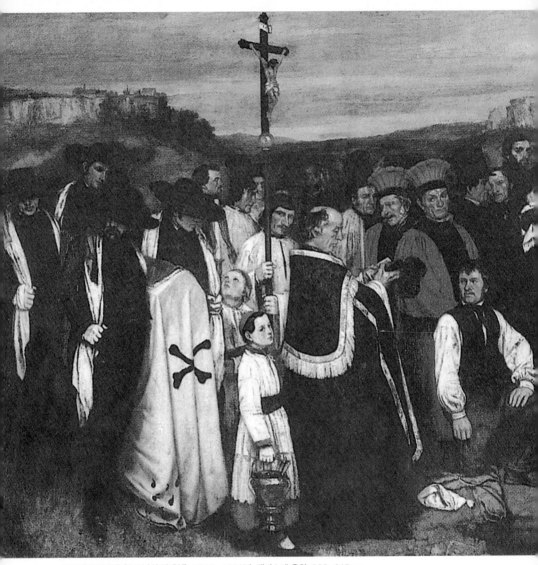

귀스타브 쿠르베 〈오르낭의 장례식〉, 1849~1850년, 캔버스에 유화, 668×315cm

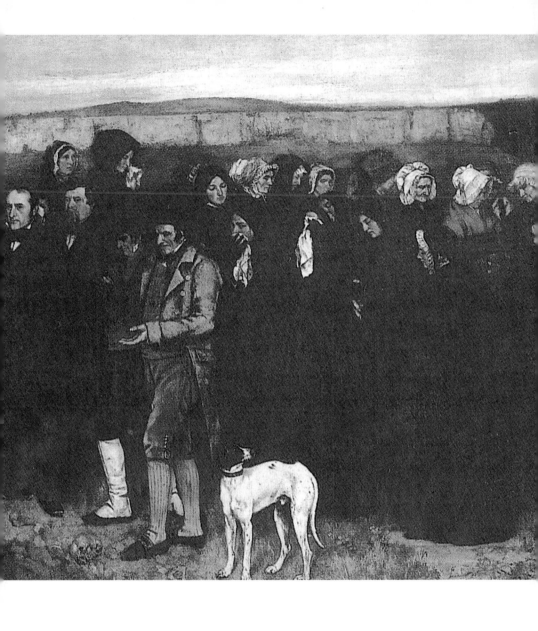

복장을 하고 작업실로 와서 포즈를 취했다. 쿠르베는 주민들을 최대한 많이 등장시켜 고향 마을인 오르낭을 상징하는 역사화를 남기려 했다. 40명에 달하는 인물들을 한꺼번에 그리기 위해 쿠르베는 작업실을 확장할 도리밖에 없었다. 영화를 찍기 위해 스튜디오를 만드는 것과 똑같은 작업을 했던 것이다. 이런 작업은 쿠르베가 얼마나 사실에 충실한 그림을 그리고자 했는가를 단적으로 보여준다. 그는 작업실 확장을 재정적으로 지원해준 아버지에게 감사하기 위해 그림 속에 아버지를 그려 넣었고 자신이 키우던 개도 잊지 않고 등장시켰다. 시장과 시장 비서, 신부와 성가대, 토지임대인과 변호사, 어릴 적 친구들까지 그림 속에 넣었다.

이 그림은 살롱전에 전시되자마자 엄청난 스캔들을 일으켰다. 사방에서 혹평이 터져 나왔다. 추한 사람만 등장하는 그림을 비평가들은 이해할 수 없었다. 그 시대의 가장 흉한 그림의 대명사가 되어 입방아에 오르자 수천 명의 사람들이 그림을 보러 오르낭으로 몰려오는 사태가 벌어졌다.

쿠르베는 그 덕분에 새로운 화풍의 창시자가 되었다. 사실주의라고 부르는 이 화풍은 사회문제를 주제로 삼고 대중의 취향과 노동의 중요성을 강조하는 사회주의 화가들의 회화 양식으로 자리잡았다. 이런 맥락에서 〈오르낭의 장례식〉은 '꿈만 꾸던 낭만주의의 장례식'으로 부르기도 한다. 그림이 나온 시점이 루이 필리프 왕의 제2공화정에서 나폴레옹 3세의 제2제정으로 넘어가는 정치적 변환기여서 '공화정의 장례식'이란 별칭도 가지고 있다.

쿠르베는 공공기관 주문으로 제작되는, 대중에게 널리 사랑받는 전통적인 그림보다는 일부 인텔리에게만 이해될 수 있고 사회 통념과는 다른 세계관을 표현하는 독립적 미술을 시도하려 했다. 전통의 속박을 벗어난 자유를 추구하는 예술이 그의 모토였다. 그렇게 보면 이 장례식의 주인공은 무엇보다도 미술 그 자체였다.

파리 사교계의 화가, 자크 에밀 블랑쉬

인상파 회화로 들어가기 전에 반드시 봐야 할 그림이 있다. 대중과는 거리가 먼 상류층의 화가 자크 에밀 블랑쉬Jacques Emile Blanche, 1861~1942의 작품이다. 당디Dandy라고 불리던 세련된 상류층 남성을 주로 그렸던 블랑쉬는 로베르 드 몽테스키외Robert de Montesquiou 백작의 초상과 함께 전 세계적으로 널리 알려진 마르셀 프루스트Marcel Proust, 1871~1922의 초상화를 남겼다.

마르셀 프루스트는 유럽 사회의 격변기를 대표했던 작가다. 그의 장편 소설 『잃어버린 시간을 찾아서』는 귀족사회에서 시민사회로 넘어가는 격동기의 변화를 아주 세밀하게 묘사하고 있다. '아름다운 시대'로 불렸던 이 시기는 매우 낭만적이고 부유한 유럽의 시대였다. 유럽인의 문화적 자존심은 대부분 이 시대에 근거해 있다. 오르세 미술관의 모든 작품들은 어떤 점에서 마르셀 프루스트 시대의 작품이며, 그의 소설 속에 그려진 다양하고 난해한 세계다.

이 소설에 등장하는 주인공의 절친한 친구 화가 엘스티르는 다름 아닌 클로드 모네이며, 베르메르는 물론 르네상스 거장들의 그림이 친구들 사이에 주요 화제로 등장한다. 그래서 인상파 시대 그림의 분위기와 사회적 배경을 알기 위해서는 반드시 거쳐야 하는 것이 그의 소설 세계이다.

자크 에밀 블랑쉬는 20세기 초 파리 사교계에서 가장 유명한 초상화가였다. 당시 파리 사교계에서 명성이 높았던 '즈느비에브 알레비Geneviève Halévy'의 살롱 멤버로 받아들여진 유일한 화가다. 부유한 가정에서 자란 그는 어린 시절부터 전 세계의 문화계 저명인사들 사이에서 고급 사교계를 경험하며 성장했다. 그가 최상류 엘리트의 초상을 그리는 화가가 된 것도 그런 배경 덕분이었다.

또 다른 작품 〈로베르 드 몽테스키외 백작의 초상〉에서도 볼 수 있듯 그의 모델은 복장과 매너, 예술적 취향에서 쉽게 모방할 수 없는 세련된 센스를 보여주는 인물들이었다. 로베르 드 몽테스키외 백작은 마르셀 프루스트의 소설 속에 등장하는 샤를뤼스 남작의 모델이 되었다. 프랑스의 가장 순수한 귀족 혈통이고 그 시대 유행의 첨단에 있는 인물이다. 그러나 시대의 흐름을 거역하지 못하고 퇴폐와 향락 속에서 쇠락해 가는 귀족 후예의 슬픈 결말을 보여주는 인물로 묘사되고 있다.

시대는 바뀌었지만 그의 초상화는 여전히 공감을 불러일으킨다. 로베르 드 몽테스키외 백작의 초상은 한편으로 우리 시대의 조지 클루니 같은 할리우드 배

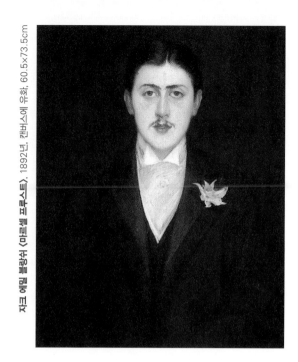

자크 에밀 블랑쉬 〈마르셀 프루스트〉, 1892년, 캔버스에 유화, 60.5×73.5cm

우의 초상이며 마르셀 프루스트의 초상은 우리 시대의 폴 오스터 같은 유명 작가의 초상에 비유할 수 있을 것이다.

미술의 혁명가, 마네의 쿠데타

인상파 화가의 혁신적 작품은 당연히 에두아르 마네 Edouart Manet, 1832~83의 그림을 꼽는 것으로 시작해야 한다. 대표작 〈올랭피아〉와 더불어 스캔들을 일으켰던 작품 〈풀밭 위의 점심〉은 인상파를 이야기할 때 단골로 등장한다.

마네는 고전주의 회화를 답습하면서 〈풀밭 위의 점심〉을 그렸다. 라파엘로 Raffaello Sanzio, 1483~1520의 그림을 복사한 마르칸토니오 라이몬디 Marcantonio Rai-

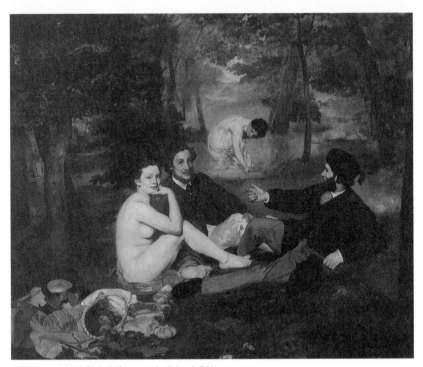

에두아르 마네 〈풀밭 위의 점심〉, 1863년, 캔버스에 유화, 264×208cm

mondi, 1480~1534의 판화 〈파리스의 심판〉을 19세기식으로 재현한 것이 바로 이 그림이다. 한편으로 마네가 흠모하던 티치아노Tiziano Vecellio, 1490~1576의 〈전원연주회〉의 19세기판이라고도 할 수 있다. 이 주제는 인상파 화가들 사이에 유행처럼 퍼져 모네 역시 같은 주제로 그림을 남겼다.

　　마네는 아카데미 미술의 전형이라고 할 수 있는 르네상스 미술에 대한 일종의 패러디로 이 그림을 그렸다. 풍자와 패러디가 유행하던 시대 분위기를 따랐던 것이다. 이 작품은 처음 전시되자마자 굉장한 반응을 불러일으켰다. 당시 사람들

의 눈에는 그림 어디에도 아름다운 구석이 없었고, 르네상스 미술을 극단적으로 비하한 그림이었기 때문이다.

라파엘로의 그림이 신화의 세계를 보여준다면 마네의 그림은 신화를 제거한 세계를 보여주고 있다. 그림의 주인공들은 속물처럼 보일 뿐 아니라 여인의 누드는 신체적 결점을 그대로 노출한 누드다. 그리스 신화를 상상하며 살던 19세기 프랑스의 세련된 사교계에서 이 그림이 어떤 반향을 불러 왔을지는 쉽게 짐작할 수 있다. 이 그림은 전시회에 걸 수 없는 그림만 모은, 이름조차 우스꽝스러운 '거절당한 화가들의 전시회'에 걸릴 수밖에 없었다.

그럼에도 마네의 대표작으로 널리 알려진 것은, 시대를 앞지르는 정신을 담고 있기 때문이다. 다시 말해 아름다움과 전통의 답습에서 벗어나 새롭고 다른 것을 표현해 내는 것이 예술이라는 마네만의 독창적인 정의를 엿볼 수 있는 작품이다.

당시 미술학교와 살롱전은 예술의 전통을 학습하는 데 주력하고 있었다. 교과서를 암기하고 시험을 보는 것과 비슷하게 과거 대가들의 작품 기법을 연습하고 살롱전을 통해 전통 기법을 얼마나 정확하게 재현했는지 평가받았다. 예술에서 독창성은 중요한 기준이 아니었다. 마네가 불만이었던 것은 바로 이 점이다. 예술은 학교에서 시험 치르듯 평가받을 수 있는 게 아니라고 생각한 그는 자신의 생각을 알리기 위해 패러디 그림을 시도했던 것이다. 대가들의 그림을 복

사하면서 그 화법을 모두 무시해 버린 것이다. 악평을 받을 수 있는 그림을 일부러 그린 셈이다.

현실의 세계는 사실 그리스 신화의 세계가 아니다. 그럼에도 파리 사교계는 마치 그리스 신화의 아름다운 세계 속에 살고 있는 듯 착각에 사로잡혀 있었다. 사교계의 신사들과 여인들은 그리스 신화의 신처럼 보이기를 원했고, 그들의 일상생활과 주거지 또한 신화 속 이야기나 신전처럼 아름답기를 원했다. 그들에게 예술은 비현실적 상상을 위한 장식용으로 존재했다.

마네는 예술의 역할을 장식품으로부터 분리했다. 당연히 그의 그림은 장식으로 벽에 걸어놓기에는 어울리지 않았다. 또한 상류층의 착각을 깨우기 위해 결점이 있는 평범한 인간의 모습뿐만 아니라 그들의 추악한 면까지 그림에 담았다. 숲 속에서 여인을 발가벗겨 놓고 희롱하는 상류층 대학생들, 방탕한 분위기 속에서 엎질러진 과일 바구니, 연못가에서 속옷을 입고 음탕한 자세를 취한 여인, 수치심이라고는 없어 보이는 발가벗은 여인의 표정 등은 마네가 상류사회를 어떤 식으로 보고 있었는지 잘 보여준다.

애매모호한 것의 아름다움

인상파 하면 가장 먼저 떠오르는 화가는 단연 클로드 모네 Claude Monet, 1840~1926 이다. 그가 가장 행복했던 순간을 그린 그림이 바로 이 작품 〈양귀비꽃〉이다. 그

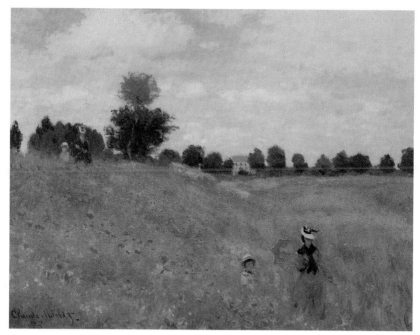

클로드 모네 〈양귀비꽃〉, 1873년, 캔버스에 유화, 65×50cm

림 속 여인은 모네의 연인 카미유 동쉬Camille Donche이고, 그 옆에는 아들 장Jean
이 양귀비꽃을 한 아름 안고 있다. 양귀비꽃이 가득 피어 있는 초원은 파리 근교
의 아르장퇴유Argenteuil다.

　　어찌 보면 한가하고 평범한 풍경이지만 볼수록 매력적이다. 햇빛에 빛나는
양귀비꽃을 통해 여인과 소년의 행복을 시적 은유로 표현했기 때문이다. 모네는
바람에 흔들리는 양귀비꽃을 통해 인생의 순간성과 영원성을 동시에 표현하고 있
다. 꽃처럼 순간적이지만, 한번 피고 나면 영원히 사라지지 않는 그 순간의 인상
이 가진 아름다움을 포착한 것이다. 영원한 것은 그처럼 순간의 인상뿐이다.

모네는 애매모호성ambiguity의 작가이다. 그는 의도적으로 시각적 혼란을 일으키는 화법을 발전시켰다. 사실 우리가 바라보는 대상은 시각적으로 견고하지 않다. 영원히 고정되어 있는 것도 아니다. 존재하는 것은 매순간 지나가는 애매모호한 '인상'뿐이며, 우리가 보는 것은 시각의 혼란에 의한 환상일 뿐이다. 이 순간성이 바로 모네의 중요한 주제였다.

모네는 인상파의 실험을 통해 이미 그 시대에 추상화에 근접한 그림들을 그렸다. 그것은 대상을 그리고 있는 듯 보이지만, 사실 대상보다는 대상에서 받는 애매모호한 인상을 그린 것이다. 예를 들어 보자. 우리는 여인을 보며 아름다움을 느끼고, 그 아름다움이 그 여인의 진실이라고 생각한다. 하지만 그것은 내면의 상상일 뿐이다.

어떻게 보면 우리는 그림을 통해 사실뿐만 아니라 환상을 보고 싶어 한다. 우리가 보고 있는 대상이 우리 내면의 상상 속 환상이길 간절히 바라기 때문이다. 아름다운 여인을 보았을 때, 귀여운 아이를 보았을 때, 멋진 풍경을 보았을 때 우리가 보고 있는 것은 각자 다르다. 각자 다른 상상을 통해 바라보는 것이다.

상상 속의 착각을 그리는 것, 그것이 바로 모네의 독창적인 시각이었고 그런 점에서 그는 추상화의 세계를 열었던 20세기 화가들의 선구자였다.

이처럼 시대를 앞선 예술정신을 지니고 있던 모네의 그림이 19세기에 등장했을 때 이해되지 못하고 인정받지 못했던 것은 당연했다.

모네의 예술정신과 작품은 추상화의 선구자 칸딘스키Wassily Kandinsky, 1866~ 1944에 의해 재발견된다. 칸딘스키는 모네의 짚단 그림을 본 뒤 그가 그린 것은 짚단이 아니라 빛과 색의 애매모호한 조합이란 것을 발견한다. 거기서 칸딘스키의 추상화에 대한 첫 아이디어가 싹을 틔운 것이다.

행복의 화가, 르누아르

이제 오르세 미술관에서 가장 유명한 작품 르누아르의 〈물랭 드 라 갈레트의 무도회〉를 살펴보자. 마네와 모네의 특징인, 신선하지만 약간 차가운 분위기는 르누아르의 작품을 접하면 눈 녹듯 사라진다. 이 그림은 바라보고 있기만 해도 행복해지고 마음이 생동하는 대작이다. 훈훈하고 인간적인 그림이다. 샹송의 여왕 에디트 피아프Edith Piaf, 1915~63가 간절하게 노래했던 몽마르트르Montmartre 언덕과 피갈Pigalle의 연인들이 절로 떠오른다. 오르세 미술관은, 르누아르의 다른 작품들은 해외 미술관에 대여해 주지만 이 작품만은 절대 대여하지 않는다.

이 그림의 배경인 물랭 드 라 갈레트는 몽마르트르 언덕에 있던 풍차 중 하나로, 그 아래 공원과 레스토랑이 있었다. 현재도 풍차를 비롯해 옛 시절의 모습은 대부분 그대로 남아 있다. 다만 레스토랑은 현대식으로 바뀌어 그림 속 분위기와는 매우 다르다.

르누아르는 가난한 젊은 시절을 보냈으므로 이 그림 속 멋쟁이들과는 다른

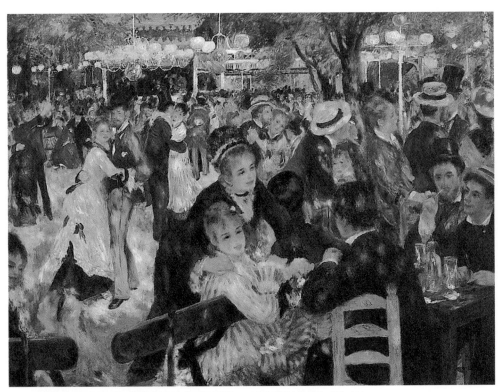

피에르 오귀스트 르누아르 〈물랭 드 라 갈레트의 무도회〉, 1876년, 캔버스에 유화, 175×131cm

부류였지만, 아무런 질투심 없이 동경하는 시선으로 그들의 행복한 시간을 그렸다. 그림의 핵심은 바로 앞 벤치에 앉아 말장난을 하고 있는 두 여인과 등을 돌린 젊은이, 그들과 조금 떨어져 춤추고 있는 커플, 테이블에 앉아 있는 모자를 쓴 두 청년의 그룹이다. 이들은 모두 르누아르의 친구들이다. 그는 행복을 멀리 있는 것으로 생각하지 않고 바로 친구들과 같이 있는 시간으로 정의하고 있는 것이다.

약간 떨어져 왼쪽에서 춤추는 커플은 다른 종류의 행복에 도취해 있는 듯하다. 커플 주위로는 화환 비슷한 빛의 띠가 둘러싸여 있어 따로 조명을 받고 있는 것 같다. 그 옆의 아래쪽에는 르누아르의 그림 속에 자주 등장하는 긴 머리 금발 소녀가 보인다. 이 소녀는 최근 연구에 의하면 사내아이로 밝혀졌다.

르누아르는 이렇게 남자아이에게 소녀 옷을 입혀 종종 그리기도 했는데 〈샤르팡티에 부인과 아이들〉이 대표적이다. 두 그림을 비교해 보면 동일한 동작을 취한 동일 인물, 긴 머리 금발 소녀를 볼 수 있다. 샤르팡티에 부인의 그림 속 소녀 역시 여장을 한 소년으로, 르누아르의 아들이 모델이었다.

이 그림은 오후 한나절의 연회를 자연스럽게 묘사한 듯 보이지만 사실은 여러 가지 주제를 섞어 인위적으로 구성한, 철저히 연출된 그림이다. 르누아르는 이 그림을 그리기 위해 물랭 드 라 갈레트의 마당에 캔버스를 옮겨놓고 작업했는데, 몇 달 동안 같은 장소에서 작업했다. 캔버스가 거의 2미터에 달하고 풍차가 있는 곳이 가파른 언덕길인 것을 감안하면 매번 캔버스를 이동하며 얼마나 공을 들인

작품인지 알 수 있다. 그림에 친구들이 많이 등장하는 것도 캔버스의 이동과 설 치를 많이 도와주었기 때문이다. 덕을 본 친구들을 그림에 등장시킨 것이다. 배경의 춤추는 사람들은 순간마다 스케치를 하여 합성한 것이지만, 앞에 보이는 친구들의 동작과 자세는 세밀하게 연출한 것이다.

르누아르의 예술성은 이처럼 자연과 인위를 섞어 가장 자연스럽게 보이도록 처리한 구성기법에 있다. 또한 어두운 부분에 입체감을 주는 대신 어두운 부분까지 빛을 고루 배치하여 입체감을 없앤 독창성에서 비롯한다. 어지러운 빛의 효과 때문에 살롱전에 전시되었을 때는 밀가루 포대를 뒤집어쓴 사람들의 행렬이란 혹평을 받았을 정도였다. 그러나 흰 점으로 표현한 빛의 묘사는 오히려 르누아르 그림의 특징으로 굳어졌고, 현대 회화를 여는 새로운 기법으로 평가받게 되었다.

쇠라Georges Pierre Seurat, 1859~91를 비롯한 신인상주의 화가들이 점묘법을 구사해 입체감 없는 그림을 그리고, 세잔Paul Cézanne, 1839~1906과 피카소Pablo Picasso, 1881~1973로 이어지는 입체파가 입체감과 원근법을 무시한 그림을 창출하게 된 근원도 따지고 올라가면 르누아르의 독창적 기법에서 시작된 것이다. 이 그림은 미술이 현실 묘사가 아니라 현실의 분위기, 즉 추상적 인상의 묘사라는 것을 다시 한 번 일깨워 준다.

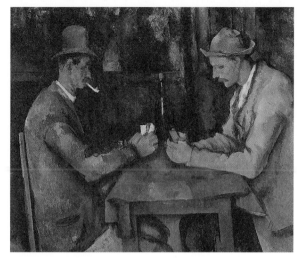

폴 세잔 〈카드 게임하는 사람들〉, 1890년 또는 1895년,
캔버스에 유화, 57×47.5cm

기하학적으로 바라본 세상

르누아르 작품 다음으로 발길이 향하는 그림은 당연히 세잔이다. 그러나 폴 세잔은 사실 인상파라고 보는 데 무리가 있다. 마네, 모네, 르누아르의 작품세계와 세잔의 작품세계는 확연히 다르다. 세잔은 고흐, 고갱과 더불어 후기인상파라는 명칭으로 불린다. 그러나 후기인상파라는 것은 아무런 의미가 없는 명칭이다. 공통적인 특징이 없는 화가들을 시대적으로 묶어놓은 것에 불과하다. 세잔은 특히 개성이 강해 인상파도 야수파도 입체파도 아닌, 어느 유파에도 속하지 않는 회화 세계를 창조했다. 후기인상파보다는 개성파라고 부르는 게 더 나을 정도다.

세잔의 가장 유명한 작품은 물론 〈카드 게임하는 사람들〉이다. 그의 정물화 역시 독창적이지만, 이 그림에 이르러서야 비로소 그의 독창성이 단적으로 드러난다. 세잔은 카드 게임의 테마를 매우 중요하게 생각해서 같은 제목의 작품을 다

섯 편이나 남겼다. 이 주제에 영감을 준 그림은 17세기 프랑스 화가 르 냉 마티외 Le Nain Mathieu의 〈카드 게임하는 사람들〉인데 아버지의 집이 있던 고향 엑상프로 방스의 미술관에 소장되어 있던 작품이다.

이 그림 속 배경은 세잔의 아버지 집이며 파이프로 담배를 피우는 사람은 그 집에서 일하던 정원사 알렉상드르다. 아마 정원사와 함께 카드 게임에 열중하는 아버지 모습을 그렸을 것이다. 이 그림은 화가의 길을 반대하던 아버지에 저항하는 화가 자신의 모습을 그린 것이란 설도 있다.

그림 가운데 놓인 술병과 마주 보는 두 사람의 도식적인 구도는 다른 화가 의 작품과 차이를 보이는 명확한 대립적 구조다. 눈에 띄게 긴 팔은 세잔 인물화 의 공통적인 특징이다.

이 그림의 참신함은 화법에서 비롯한다. 우선 정체불명의 이상한 배경을 발 견할 수 있는데, 창문인지 벽인지 확실하지 않다. 사실은 창밖으로 보이는 숲과 이웃집 풍경을 그린 것이지만 아무 구별이 없다. 인물의 옷과 테이블보도 비슷 한 기법으로 그려 두 사람은 마치 배경이 투과되어 비치는 투명 외투라도 입은 것처럼 보인다.

그의 화법의 비밀은 색을 도형으로 분석하여 칠하는 것이었다. 삼각형 · 원 뿔형 · 사각형으로 구분하여 퍼즐을 끼워 맞추듯 채색하는 것이다. 세잔은 세상 의 모든 형태가 이 세 가지의 조합으로 이루어져 있다고 생각했다. 그림을 자세

히 보면 삼각형 · 원뿔형 · 사각형이 크고 작게 무수히 반복되어 나타나는 것을 볼 수 있다. 이렇게 이미지를 기하학적 형태로 분해하고, 배경과 중심인물을 섞어 구분되지 않게 그리는 화법은 나중에 피카소에 의해 계승되어 입체파의 기본적인 화법이 된다.

세잔이 이런 화법을 시도한 것은 이 시대에 점묘법, 미완성 터치 등과 같이 이미지를 새롭게 인식하려는 실험이 일반적인 유행이었기 때문이다. 아울러 점점 과학적인 실험처럼 미술에 접근하면서 수학적 원리마저 응용했던 것이다.

세잔은 현실의 묘사도 아니고 어떤 추상적인 분위기의 묘사도 아닌, 화법 자체를 드러내는 데 치중했다. 그림은 다른 무엇을 표현하는 도구가 아니라 화법의 흔적 자체만으로도 그림이 될 수 있다는 새로운 흐름을 이끈 것이다.

고갱의 배신이 낳은 명작

빈센트 반 고흐Vincent van Gogh, 1853~90가 동생 테오에게 보낸 편지에서 가장 좋아하는 작품이라고 썼던 그림은 〈까마귀 나는 밀밭 풍경〉도 아니고 〈별이 빛나는 밤〉도 아니다. 바로 〈아를의 방〉이었다. 같은 제목의 비슷한 세 작품이 각각 다른 미술관에 소장되어 있다. 암스테르담에 있는 반 고흐 미술관에는 가장 먼저 그린 작품이 전시되어 있는데 색이 화려하다. 다른 두 작품은 테오에게 첫 작품을 보냈다가 파손되어 다시 그린 것으로 어머니와 누이에게 보낸 것이다. 오르세 미

빈센트 반 고흐 〈아를의 방〉, 1889년, 캔버스에 유화, 74×57.5cm

술관에는 그중 하나를 소장하고 있는데, 세 작품 중 가장 작으며 가구들의 노란색
이 특히 강조된 작품이다. 나머지 하나는 시카고 아트 인스티튜트에 전시되어 있
다. 이 작품은 바닥이 초록색을 띠고 의자가 매우 거칠게 그려진 것이 특징이다.
세 그림 중 가장 많이 알려진 것은 오르세 미술관 소장품이다.

 고흐는 이 그림을 일본 판화의 채색법을 모방하여 그렸다. 그림 어디에도 어
두운 부분이나 그림자가 없는 점, 짙은 색의 선으로 물체의 테두리를 두른 점 등
은 그가 좋아하던 일본 판화에서 그대로 모방한 화법이다. 원근법이 전혀 지켜져
있지 않은 점도 마찬가지다. 이렇게 반 고흐는 그림의 이상을 유럽이 아니라 극

동에서 찾고 있었던 것이다.

이 그림을 그린 동기는 고갱 Paul Gauguin, 1848~1903에게 밑그림 스케치와 함께 보낸 편지에 설명되어 있다. 그 동기는 휴식이었다. 그는 시력에 이상이 생겨 캔버스를 들고 밖에 나가 그리지 못했는데, 두 눈을 쉬기 위해 사흘 정도 방 안에 틀어박혀 쉬었다. 그동안 새로 보게 된 방 안 풍경을 그린 것이다. 그는 편지에서 마치 처음으로 눈을 뜬 장님처럼 방 안의 색을 상세하게 묘사했다. 그 묘사는 그림보다 훨씬 더 색감이 강하다.

"창백한 백합색 벽들, 약간 맛이 간 붉은색 바닥, 노랗고도 노란색 침대와 의자, 매우 연한 초록색 레몬빛 베개와 이불, 핏빛 붉은색 침대 커버, 오렌지색 세면탁자, 푸른색 세숫대야, 초록색 창문. 이 모든 다양한 색의 톤들로 완전한 휴식을 표현하고 싶다. 그림 속에는 작은 포인트를 주는 단 하나의 흰색 물체가 있는데 검은 틀에 둘러싸인 거울이다."

그가 얼마나 이 그림에 재미를 느끼고 있는지 충분히 느낄 수 있다. 그는 화가만이 알 수 있는 깊은 행복감에 잠겨 있는 듯 보인다.

이 그림이 미술사에서 중요한 또 하나의 이유는 두 개의 의자 때문이다. 침대에 가까운 의자는 고흐의 의자이고, 앞에 크게 그려진 의자는 고갱의 의자다. 그는 아를Arles에 와서 고흐와 방을 같이 쓰며 작업하기로 약속했다. 그러나 비어 있는 고갱의 의자는 친구의 배신을 절절하게 느끼게 한다. 고갱이 앉았다 떠나 버

리고 쓸모없이 남겨진 그 의자를 고흐는 차마 볼 수 없었다. 아를에서의 예술적 모험과 '미디Midi' 화파를 결성하기로 한 고갱과의 약속이 한순간에 무너졌기 때문이다. 마침내 그림 속 방 안에 걸린 거울 앞에서 귀를 잘라, 알고 지내던 창녀에게 갖다 바치는 광증을 보이고 만다. 행복한 아를 시절은 그 사건으로 막을 내리고 그는 자원해서 이웃 마을 생레미Saint-Remy의 정신병원으로 향한다. 침대에 나란히 놓인 두 개의 베개는 고갱과의 극적인 우정을 암시하며 사라진 고갱의 그림자를 길게 드리우고 있다.

아를에 머무는 기간은 반 고흐가 가장 아름다운 그림을 그리던 시기였다. 그가 묵었던 집은 노란 집이라고 불렸는데, 이 기간 동안 반 고흐는 유독 노란색을 그림에 많이 사용했다. 그것은 태양빛이기도 했고, 행복의 표현이기도 했으며, 시력의 약화와 함께 찾아온 광증의 시초이기도 했다.

사실 고갱과의 우정이 계속되었다 하더라도 고흐의 증상은 더 심각한 우울증으로 발전될 가능성이 컸다. 다행히 고갱이 떠났고 그가 귀를 자르는 것으로 끝났기에 오늘날 우리는 반 고흐의 숱한 명작들을 보는 행운을 누릴 수 있는 것이다. 고독 속에서 진정한 명작이 나오는 법이다. 이 그림의 주제가 휴식인 것처럼 그의 두 눈은 휴식이 필요했으나 화가의 눈은 휴식할 줄 모르는 눈이다.

타이티 섬에서 찾은 '생의 환희'

작품 감상이 끝나면 폴 고갱의 작품으로 자연스럽게 향하게 된다. 프랑스를 떠나 남태평양 타히티 섬에서 새 삶을 시작한 후 처음으로 그린 이 그림 〈아레아레아〉는 고갱이 자신의 작품 중 가장 아끼는 작품이었다. 그는 타히티 섬으로 가슴 설레는 탈출을 시도했지만 일 년을 넘기지 못했다. 타히티의 정치적 불안과 비위생적인 생활을 견디지 못했기 때문이다.

그는 다시 프랑스 국적을 회복해 귀국한 뒤 1893년 살롱전에 이 그림을 전시했다. 그는 파리 화가들이 전혀 상상도 할 수 없는 그림을 내놓았다는 사실에 매우 큰 기대를 걸었지만, 작품은 좋은 가격에 팔리지 않았고 그림에 대한 평 역시 좋지 못했다. 그는 이 년 후 이 그림을 자신의 돈으로 사들인 후 프랑스를 영원히 떠났다. 그 후 남태평양의 섬들을 돌아다니다 마르키즈Marquises 섬에서 결국 숨을 거두었다. 타히티 섬에서 매독에 걸려 자살을 시도했던 것을 제외하면 그의 섬 생활은 항상 천국의 삶이었다. 섬으로 떠나기 전 그는 파산해서 호텔을 전전하는 신세였고, 다시 프랑스로 돌아온 후에도 불행한 생활의 연속이었다. 그에 비하면 타히티, 마르키즈 섬은 편한 마음으로 쉴 수 있었던 제2의 고향과 같은 곳이었다.

이 그림의 제목 〈아레아레아〉는 타히티 원주민의 말로 '생의 환희'란 뜻이다. 제목 그대로 이 그림에는 좌절의 끝에서 가까스로 발견한 생의 환희가 담겨 있

폴 고갱 〈아레아레아〉, 1892년, 캔버스에 유화, 94×75cm

다. 나무 그늘 아래 쉬고 있는 두 여인은 타히티 원주민이며, 멀리 강 건너 뒤쪽
에서 걸어가고 있는 세 여인은 신상神像에 기원하는 의식을 행하고 있다. 앞에 있
는 붉은 개는 원시적인 생활을 상징한다. 신상은 고흐가 애지중지하던 작은 목각
조각상을 그린 것이다.

　이 그림에서는 유럽 문명의 어떤 그림자도 느껴지지 않는다. 주제, 제목, 주
인공, 장소, 화법 모든 것이 새로운 그림이다. 화려하고 평면적인 원색과 단순한
형태, 입체감과 원근법의 무시 등은 원주민 미술의 영향으로 보인다. 고갱은 원주
민 언어를 일일이 노트하며 익혔고, 그 언어 속에 담긴 시적인 세계에 깊이 감동

했다. 예를 들어 그림 가운데 앉아 있는 두 여인은 타히티의 언어로 '꽃의 여인'이다. 그들이 앉아 있는 땅은 타히티 언어로 '달콤한 땅'으로 불린다. 그 뒤의 강물은 '신비한 물'로 불리고 배경에 세 여인이 하고 있는 말은 '죽은 영혼이 보살펴준다'는 반복적인 주문이다. 고갱은 이 그림 속에 그가 배운 원주민 언어를 최대한 표현했다. 그는 시적 언어를 통해 자연과 함께 사는 방법을 배웠던 것이다.

정면을 쳐다보는 여인은 고갱과 동거했던 13세 소녀 테후라Tehura이다. 흰 옷은 소녀의 순결을 의미하는데, 이미 성에 눈을 뜬 여인이므로 의미 없는 순결이다. 그럼에도 순결한 자연 가운데 앉아 있는 그녀의 모습은 청순해 보인다. 고갱이 그리고자 했던 순결은 육체의 순결이 아니라 마음의 순결이었던 것이다.

원시적 상태로 돌아간 인간에게 남는 것은 풍요로운 마음의 세계였고, 그 세계 속에서 성은 완전히 자유로운 것이었다. 이런 자유는 고갱에게 정신적 해방을 선사했는지도 모른다. 고갱은 단순히 새로운 그림을 찾기 위해 타히티로 떠난 것이 아니었다.

Musée de l'Orangerie

🖥 http://www.musee-orangerie.fr/ ✉ Musée de l'Orangerie, Jardin des Tuileries 75001 Paris 📞 01 44 77 80 07 📍 매일 오후 12시 30분~오후 7시(금요일은 야간 9시까지) / 화요일, 5월 1일, 12월 25일 휴관 🚇 지하철 1, 8, 12호선 Concorde역

오랑주리 인상파 미술관은 센 강 바로 건너

편의 오르세 미술관과 자매 미술관으로 운영된다. 오르세에서 보행자 전용 다리를 건너면 튈르리 공원 안으로 들어가는데, 왼쪽에 바로 오랑주리가 나타난다. 오르세에서 바라보는 센 강의 풍경과 오랑주리 미술관을 둘러싼 튈르리 공원은 인상파 회화에 자주 등장한다. 이곳의 대표작은 모네의 대작 〈수련〉이지만 르누아르의 작품도 많이 전시되어 있다. 오르세만 보고 오랑주리를 놓치면 인상파의 작품들을 겉만 맛본 것이나 다름없다.

오랑주리는 어원적으로 '오렌지나무 화분들을 보관하는 창고'를 의미한다. 유럽 왕실에서는 정원에 있는 오렌지나무의 숫자를 권력의 척도로 여기는 전통이 있었다. 이런 이상한 전통은 아랍 문화권에서 시작된 것이다. 사막지대에서 오렌지나무로 가득한 정원을 갖는다는 것은 무시할 수 없는 왕권의 상징이었기 때문이다. 이런 전통은 스페인이 아랍 문화권에 점령당하면서 유럽에 전해졌다.

왕실 정원이었던 튈르리 공원에도 역시 오렌지나무들을 보관하기 위한 창고가 필요했다. 루브르 궁전에 있던 오랑주리 관이 파괴되자 그 건물을 대신하기 위해 1848년 장소를 옮겨 현재의 장소인 센 강둑에 새로 오랑주리 관이 건축된 것이다. 이곳은 1878년 세계무역박람회를 위한 전시장으로 사용되기도 했으나, 1909년까지는 정원의 조각품이나 대리석을 쌓아두는 창고에 불과했다.

오랑주리 관이 미술관으로 변모하게 된 것은 모네의 마지막 작품 〈수련〉 연

작을 영구 전시하기 위한 공간이 그 안에 마련되면서부터다. 1922년 모네가 〈수련〉 연작을 국가에 기증할 뜻을 밝히자 그의 친구이자 대통령 후보였던 클레망소 Georges Clemenceau, 1841~1929는 튈르리 궁의 오랑주리 관 지하에 그의 작품을 영구 전시하도록 추천했다. 그 후 모네는 오랑주리 관의 지하 벽 전체에 수련 그림을 설치하는 작업을 시작했다. 그림의 규모가 워낙 컸기 때문에 모네는 만년에 아예 오랑주리 관의 지하에 살면서 나머지 수련 연작을 그려 나갔다. 임종 직전까지 그는 오랑주리 관에서 작업했다. 이 시기에 그는 백내장으로 거의 시력을 잃은 상태였다.

1927년 개관한 오랑주리 미술관은 곧바로 세계대전의 격동기를 겪게 되지만, 수차례의 기획전을 열었고 1978년까지 활발한 전시 활동을 계속했다. 1962년과 1963년 미술관의 핵심이 된 장 월터 Jean Walter와 폴 기욤 Paul Guillaum의 기증작들

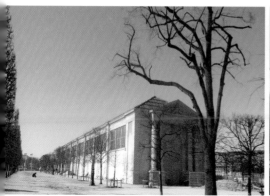

이 영구 전시되면서 본격적인 골격을 갖추게 되었다. 인상파의 주요 작품과 양차 대전 사이에 제작된 작품들로 구성된 이 기증작들은 현재 지하 전시실에 전시되어 있다. 1998년 내부 전체를 개조하며 현대적인 미술관으로 거듭 태어났다. 오랑주리 관으로서의 본래 기능을 강조하기 위해 벽을 허물고 온실 같은 느낌이 나는 유리벽과 창살로 대치했다. 내부 개조와 함께 지하에 있던 모네의 〈수련〉 그림은 위층으로 올라왔고, 위에 있던 월터와 기욤의 기증품은 지하로 내려갔다. 비로소 〈수련〉은 환한 자연 채광 속에서 옛 영광을 되찾았다.

오랑주리 미술관의 대표작

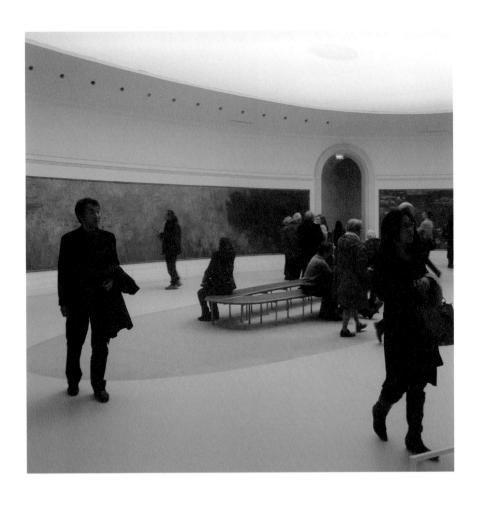

오랑주리 미술관의 명작은 뭐니 뭐니 해도 클로드 모네의 대작 〈수련〉이다. 전시관 벽을 모두 차지하고 있는 이 거대한 그림은 인상파 회화 중 가장 큰 그림이자 가장 충격적인 그림이다.

이 그림이 그려지게 된 사연 역시 평범하지 않다. 1890년 50세가 된 모네는 파리 근교 지베르니Giverny에 땅을 구입했다. 모네는 3년 후 이 땅에 연못을 파고 정원을 만들었다. 오랫동안 연구해 왔던 물 위에 비치는 빛의 회화적 효과를 그리기 위한 준비 작업이었다. 그러나 이 정원은 연못 이상의 의미를 갖게 되었다. 연꽃과 수양버들, 일본식 다리 등을 설치하고 많은 종류의 꽃으로 장식한 지베르니 정원에는 당대 문화계의 유명인사들이 드나들었다. 모네는 그들을 통해 20세기에 접어들면서 일어난 미술계의 급격한 변화를 수용하고 자신의 그림 세계를 시대에 맞게 진보시켜 나갈 수 있었다.

거대한 벽을 가득 채운 수련

1914년에는 수련만을 그리기 위한 대규모 작업실을 연못 바로 옆에 건축하였다. 햇빛으로 실내가 환한 이 작업실에서 그는 수련이 핀 연못이 시시각각, 기후에 따라, 계절에 따라 변화해 가는 모습을 그림에 담았다. 건강이 악화되어 68세가 되면서부터 시력이 매우 약해진 그는 두 번째 부인 알리스가 세상을 뜨자 고독하게 혼자서 노년의 작업을 계속했다. 그는 이곳에서 30년 넘게 혼자 살며 오

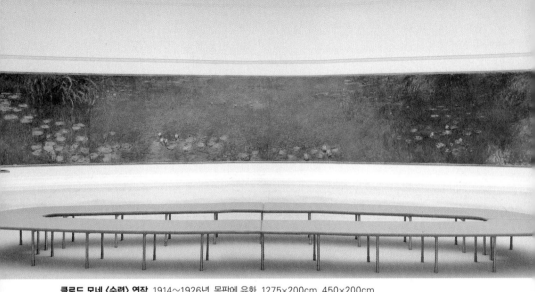

클로드 모네 〈수련〉 연작, 1914~1926년, 목판에 유화, 1275×200cm, 450×200cm

직 정원만을 그렸다.

〈수련〉 연작은 1924년부터 전 세계에 알려지기 시작했다. 첫 해외 전시는 뉴욕에서 열렸다. 입체파 막스 에른스트Max Ernst, 1891~1976, 마르셀 뒤샹Marcel Duchamp, 1887~1968 등이 주도하던 이 시기에 여전히 인상파에 머물러 있던 모네의 그림이 미국에서 전시된 것은 획기적인 일이었다. 당시 미국에서는 파울 클레 Paul Klee, 1879~1940의 추상화가 전시되고 있었다. 〈수련〉 연작이 때때로 추상화로 해석되기도 하는 것은 이런 시대적 배경에서 이해할 수 있다.

튈르리의 오랑주리 관과 〈수련〉 연작은 그의 사후에 공개되었다. 모네는 자신의 최후작이 자신이 살아 있는 동안 공개되는 것을 원하지 않았기 때문이다.

이 그림은 모네의 그림이 추구해온 궁극적인 도달점을 보여준다. 수련은 물의 표면에 피어난 꽃이다. 시적 이미지의 연구가인 바슐라르Gaston Bachelard, 1884~1962 의 말대로 그 꽃은 우리의 상상 속에서 물과 화학작용을 일으키며 하나의 결정체로서 나타나는 색의 터짐이다.

반면 물은 뚜렷한 색을 나타내지 않는 이상한 물질이다. 그 안에는 태초에 하늘과 땅이 갈라지지 않고 혼돈 속에 섞여 있던 그 신비스러움이 감돌고 있다. 그 안에는 하늘과 같은 자유와 땅의 구속이 함께 존재한다. 수련은 이 양면성, 애매 모호한 존재의 상징이다. 하늘을 나는 자유, 땅에 뿌리를 두는 구속, 수련은 이 모순된 자유와 구속을 동시에 소유하고자 한다. 물에는 또한 빛과 어둠이 함께 어울려 있다. 빛은 어둠 속으로 내려가며 동시에 어둠 위에 떠돈다. 어둠은 색을 나타내며 빛과 희롱한다. 수련은 마치 꿈속에 피어 있는 듯 어둠 위에 빛을 머금고 있다. 꿈 같은 빛과 깊은 잠 같은 어둠을 동시에 표현한다. 물과 수련의 어울림은 모네의 상상 속에 떠돌고 있는 인상, 그림으로만 그려낼 수 있는 애매모호한 깊이를 보여준다.

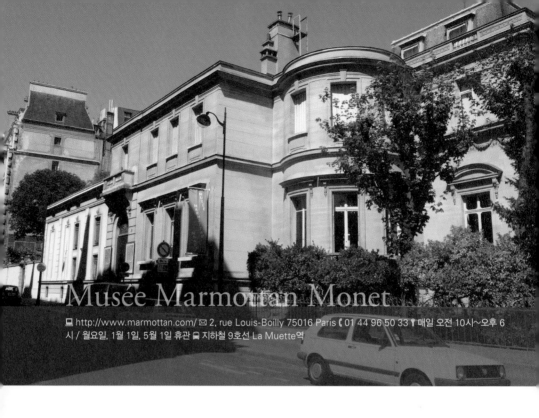

Musée Marmottan Monet

🖥 http://www.marmottan.com/ ✉ 2, rue Louis-Boilly 75016 Paris ☎ 01 44 96 50 33 📍 매일 오전 10시~오후 6시 / 월요일, 1월 1일, 5월 1일 휴관 🚇 지하철 9호선 La Muette역

마르모탕 모네 미술관은 파리 16구 라늘라Ranelagh

공원에 있다. 한가한 일요일 오후 이 공원에서 우아하게 차려입고 산책하는 여인들을 보고 있으면 인상파 시대의 풍경과 크게 다르지 않다는 걸 느끼게 된다. 이곳은 근처의 불로뉴 숲과 교외로 사냥을 나가던 귀족들이 잠시 휴식을 취하던 공간이었다. 1882년 쥘 마르모탕Jules Marmottan이 구입하면서 격조 높은 저택으로 탈바꿈하였다. 그의 아들 폴 마르모탕Paul Marmottan은 제1제정시대의 미술품을 수집하여

저택을 장식하였는데 사후에 그는 전 재산을 보자르 아카데미에 기부하면서 저택을 미술관으로 만들어 달라는 조건을 붙였다.

그 후 인상파 화가들의 단골 의사였던 조르주 드 벨리오Georges de Bellio가 이들 화가를 돕기 위해 사들인 작품들을 그의 사후에 딸 도놉 드 몽시Donop de Monchy가 마르모탕에 기증했다. 이를 시작으로 마네, 피사로, 시슬레, 르누아르, 모네 등의 작품도 속속 들어오게 되었다.

모네의 두 번째 부인에게서 태어난 아들 미셸 모네Michel Monet가 120여점의 작품을 기증하면서 이 미술관은 모네 미술관으로 알려지게 된다. 기증작 중에는 모네가 유작으로 지베르니 정원에서 몇 년 동안 그린 〈수련〉 시리즈 49점의 작품이 포함되어 있어 모네를 연구하는 미술사학자나 평론가에게는 필수 코스다. 미술관이 소장하고 있는 모네 작품 중에는 모네의 부인에게 직접 구입한 그림도 있는데, 특히 인상파 이름의 기원이 되었던 모네의 유명한 그림 〈인상, 해돋이〉도 포함되어 있다. 미셸 모네는 아버지의 작품을 기증했을 뿐 아니라 유언을 통해 모네의 지베르니 정원까지 이 미술관에 바쳤다. 그는 아버지의 소장품을 관리하다 1966년 지베르니 정원 앞 도로에서 교통사고로 숨졌다.

이 미술관은 국제적으로 유명세를 타면서 인상파 화가들의 주요 작품들을 폭넓게 수집하여 인상파의 대표적 미술관으로 성장하였다. 최근에는 건축가 자크 카를뤼Jacques Carlu가 내부 공사를 마무리해 현대식 시설을 갖추게 되었다.

모더니즘의 전당,
파리시립근대미술관

파리시립근대미술관 Musée d'Art Moderne de la Ville de Paris
귀스타브 모로 미술관 Musée national Gustave-Moreau

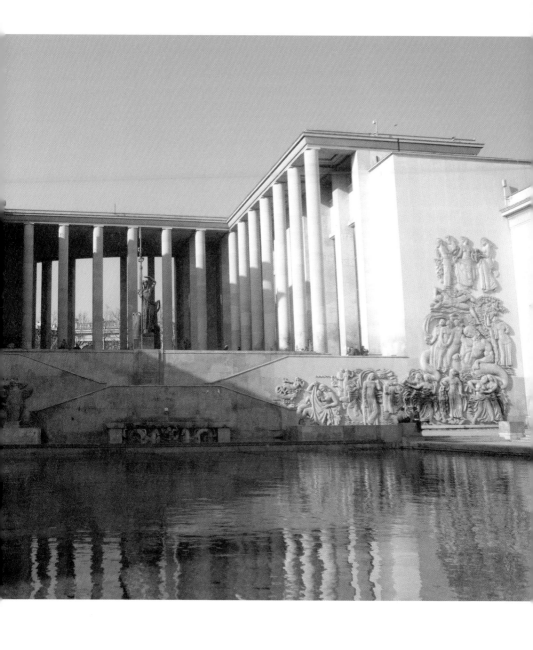

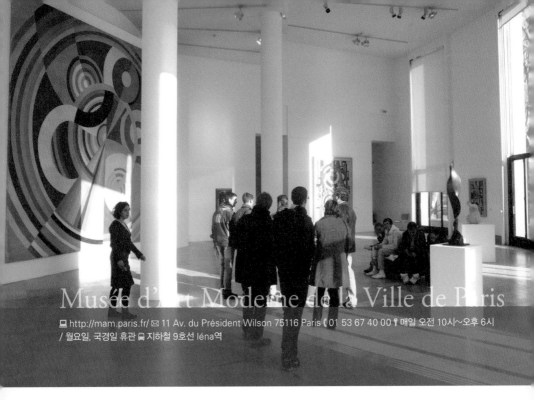

Musée d'Art Moderne de la Ville de Paris

📟 http://mam.paris.fr/ ✉ 11 Av. du Président Wilson 75116 Paris 📞 01 53 67 40 00 📍 매일 오전 10시~오후 6시
/ 월요일, 국경일 휴관 🚇 지하철 9호선 léna역

파리시립근대미술관 은 굵직굵직한 기획전이 자
주 열려 파리 시민들이 매우 사랑하는 예술 공간이다. 특히 미술사를 연구하는 학
생들에게는 필수 코스다. 문화와 예술의 도시 파리의 시립 미술관이라면 모름지
기 세계적 위상을 뽐내야 마땅하지만, 루브르와 오르세란 걸출한 스타 미술관에
밀려 찾아오는 관광객도 별로 없고 파리에 사는 외국인들도 잘 모르는 곳이다.

파리시립근대미술관은 공상과학 영화에 등장하는 것 같은 장식 없는 현대식

기둥에 둘러싸인 건물로, 화려한 파리의 이미지와는 잘 조화되지 않는다. 이름도 '팔레 드 도쿄Palais de Tokyo', 즉 '도쿄 궁전'으로 어딘가 어색하다. 도쿄 궁전이란 이름은 본래 센 강의 부두 '도쿄 부두'에서 따온 것이다.

1937년 예술과 기술을 테마로 한 모더니즘의 국제 전시를 유치하기 위해 지어진 이 건물에는 당초 국립과 시립 미술관이 같이 들어설 예정이었다. 하지만 시립 미술관만 유치하게 됐고, 본래 국립 미술관이 들어오기로 되어 있던 나머지 건물 한쪽은 현재 프랑스 신세대 화가들의 작품을 전시하는 공간으로 활용되고 있다. 파리의 얼굴 노릇을 해야 할 미술관이건만 낙서로 가득한 벽, 거대한 쓰레기장으로 변한 분수와 연못이 오히려 파리 이미지를 깎아 내리고 있다.

이 미술관은 1953년 미술품 수집가 모리스 지라르댕Maurice Girardin이 500여 점에 달하는 중요한 모더니즘 소장품을 기증하면서 1961년 개관하게 되었다. 이 미술관에 라울 뒤피Raoul Dufy, 1877~1953와 조르주 루오Georges Rouault, 1871~1958의 작품이 많은 것도 지라르댕의 기증 덕분이다. 그 후에도 에마누엘레 사르미엔토Emanuel Sarmiento, 앙브르와즈 볼라르Ambroise Vollard, 아모스Amos, 헨리 토마스Henry Thomas 등 수집가들의 기증이 줄을 이어 소장품의 수준과 목록을 두둑하게 불렀다. 특히 도자기, 가구, 대형 장식물 등 1930년대 파리 화파의 미술세계를 보여주는 작품이 많아 대규모의 기념비적 작품을 지향하던 과거 유럽 모더니즘의 이상을 잘 대변하고 있다.

유럽 모더니즘의 이상은 전통과 완전히 결별한 신세대만의 멋있는 건물과 디자인을 만들어 내는 것이었다. 그 모더니즘의 젊은 멋에 취해 전 세계는 유럽화했던 것이다.

1993년에는 앙리 마티스Henri Matisse, 1869~1954의 연작을 설치하면서 춤을 테마로 한 독립 전시실이 신설되기도 했다.

미술관은 2000년에 20년대 파리 화파를 총결산하는 대규모 전시회를 열었으며 최근에는 현대 사진전, 보나르Bonard의 나비Nabi파전, 매튜 바니Matthew Barney의 크리매스터Cremaster Cycle 시리즈, 조르조 데 키리코Giorgio de Chirico의 회고전 등 대규모 기획전을 선보였다. 기획전에 관한 한 타의 추종을 불허하는 선구적이고 아방가르드적인 전시를 고수하고 있는 것이 바로 이 미술관의 특징이다.

모더니즘의 아지트, 파리시립근대미술관

파리시립근대미술관과 함께 에펠탑이 코앞에 보이는 알마 마르소Alma Marceau 광장과 주변의 명소들을 잠시 구경해 보는 것도 미술관 소장품의 역사적 맥락을 이해하는 데 도움이 된다.

시립 미술관에서 샹젤리제 방향으로 10분 정도 내려가다 보면 몽테뉴 거리가 나오는데 그 입구에는 세계의 유명 연주가와 지휘자, 오케스트라들이 공연하는 샹젤리제 극장이 있다. 극장의 전면 파사드façade는 로댕의 제자였던 부르델

Bourdelle, 1861~1929의 조각으로 장식되어 있다. 옥상에는 에펠탑과 센 강을 조망하며 저녁 식사를 할 수 있는, '화이트 하우스'라는 프랑스 레스토랑이 있는데 주로 은행 중견 간부들이 모이는 곳이다.

몽테뉴 거리는 이브생 로랑, 크리스티앙 디오르, 니나 리치, 구치 등 세계적인 명품 회사들의 본점이 자리잡고 있다. 근처 플라자 아테네 호텔 안에는 세계적으로 유명한 프랑스 레스토랑 알랭 뒤카스Alain Ducasse 본점이 있다. 한 끼 식사에 수백만 원을 쓸 수 있는 갑부들의 레스토랑이다. 이곳에서 한번 식사해 보는 것은 전 세계 미식가들의 꿈인데 보통 두 달 전 식사 예약이 끝난다.

하지만 대부분의 파리 시민들은 알마 마르소 다리를 건너 에펠탑 주변에 있는 작은 이탈리아 대중음식점으로 간다. 이 동네의 생 도미니크Saint Dominique 거리는 앵발리드 광장까지 이어지는 매우 긴 골목인데 음식점들이 줄지어 있다. 미국 오바마 대통령이 프랑스를 국빈 방문했을 때 프랑스 서민들의 분위기를 맛보기 위해 가족만 데리고 찾아갔던 라퐁텐La Fontaine 레스토랑도 이 거리에 있다. 그 주변에는 100년이 넘은 빵집과 커피 원두 가게, 포도주 가게 등 전통적인 가게들이 옹기종기 모여 있어 프랑스의 분위기를 만끽하려는 사람들에게는 적격이다.

musée
d'art
moderne
de la
ille de Paris

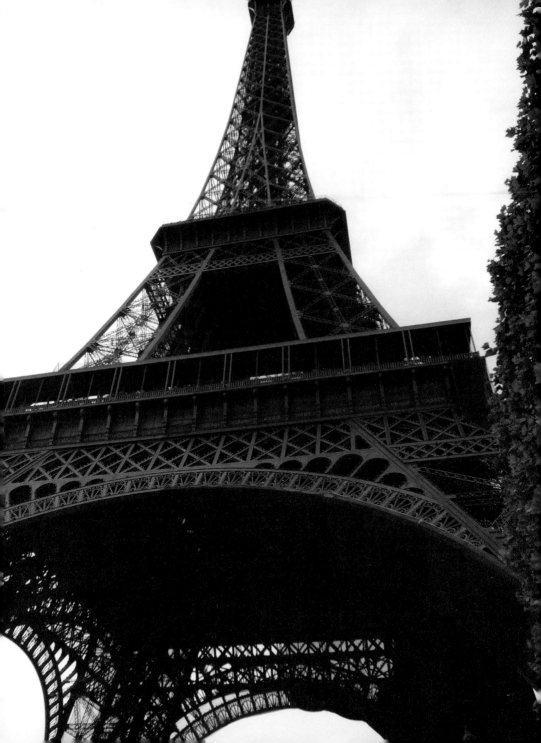

파리시립근대미술관의 명작들

모리스 드 블라맹크 〈센 강에서 샤투까지의 강둑〉, 1904년 또는 1905년, 캔버스에 유화, 80×59cm

물감 튜브에서 아름다움을 찾은 블라맹크

파리시립근대미술관에서만 볼 수 있는 작가들 중 거장의 반열 가장 앞자리를 차지하는 화가는 모리스 드 블라맹크Maurice de Vlaminck, 1876~1958일 것이다. 야수파의 대표적인 화가 블라맹크는 물감 튜브에서 짜낸 색을 그대로 캔버스에 바르는 기법으로 강렬한 인상을 주는 그림을 남겼다. 반 고흐의 기법을 좀 더 발전시

킨 것인데, 붓의 터치를 제거한 그의 그림은 오히려 터치를 중시하는 고흐의 그림과 완전히 다른 세계를 보여준다.

그는 파리 근교의 센 강 근처에 아틀리에를 마련해 거의 일생을 센 강변과 파리 교외의 풍경을 그리며 살았다. 앙드레 드랭André Derain, 1880~1954, 앙리 마티스Henri Matisse, 1869~1954, 라울 뒤피 등과 오르피즘Orphisme, 20세기 초반에 일어난 회화운동으로 입체파의 견고한 구성과 함께 시간의 개념을 도입했고 색채 활용을 중시했다. 화파를 형성한 그는 오르피즘의 이름을 지어준 시인 아폴리네르Guillaume Apollinaire, 1880~1918와의 친분을 통해 피카소Pablo Picasso, 1881~1973에게 깊은 영향을 주었다. 피카소가 우울한 청색 시기에서 벗어나 빛과 색으로 충만한 세상으로 나올 수 있었던 것은 그의 덕분이다. 아프리카 예술에 대한 그의 취향은 훗날 피카소가 아프리카 미술에 관심을 갖는 데도 일조했다.

블라맹크의 아버지는 바이올린 연주가였는데 그 역시 처음에는 바이올린 연주가로 경력을 시작했다. 그의 그림에서 음악성이 짙게 느껴지는 것도, 회화에 음악성을 강조한 화가 앙드레 드랭과 친해진 것도 모두 그 덕분이다.

블라맹크는 색이 감정을 전달하는 수단이 아니라 그 자체로서 아름다운 물질임을 잘 보여준다. 20세기에 발전된 색 위주의 회화들, 색에서 회화의 정체성을 찾는 화파들은 어쩌면 블라맹크의 후계자들이다.

전 세계 주요 미술관에 소장되어 있는 그의 작품은 명성과 작품 가격에서 반

고흐에 버금간다. 그가 그린 강변 풍경 가운데는 몹시 우울한 느낌을 주는 작품도 있는데, 물감과 캔버스 천이 없을 정도로 가난했던 시절의 생활을 반영한 것이다.

반 고흐가 '태양의 화가'라면 그는 '불의 화가'였다. 특히 시립 미술관에 소장된 그의 작품들은 그런 경향을 잘 보여주는 대표작들이다. 그림을 보고 있으면 그의 마음속에 뜨겁게 일렁이는 불길이 강렬한 색채 속에서 캔버스를 태울 듯 타오르고 있는 느낌을 받는다.

그림과 달리 그의 사생활은 매우 평범했다. 딸을 여럿 둔 그는 한 번 이혼했으나 곧 다시 결혼했다. 여성에게 매우 소심한 편이었는데, 여자 형제들 사이에서 유년기를 보냈기 때문이다. 어쩌면 그의 그림들은 그에 기인한 여성 콤플렉스를 대변하는 것인지도 모른다.

기하학적 추상화파의 대가 에르뱅

1920년 파리를 중심으로 일어난 기하학적 추상화파는 근대 미술사에서 매우 중요한 위치를 차지한다. 세계대전이 발발하기 전 유럽 모더니즘의 모델이 된 이 화파는 파리를 세계 미술의 중심으로 만들었다. 오귀스트 에르뱅Auguste Herbin, 1882~1960은 이 화파의 대표적인 화가이다. 그의 작품은 칸딘스키에서 시작된 초기 추상화의 본질을 잘 보여준다.

에르뱅은 삼각형, 원, 장방형 등 기하학적 형태로 자른 나무판에 색을 칠하

오귀스트 에르뱅 〈다색 부조〉, 1920년, 채색목판, 60×88.5cm

고 그것을 겹쳐 붙이는 작품을 선보였다. 기하학적 형태와 평면적인 단색으로 모든 형태를 축소하는 것이야말로 예술이라고 여겼던 기하학적 추상화파의 특성을 고스란히 보여준 것이다. 입체파의 거목 피카소의 영향이 짙게 배어 있음을 금방 알 수 있다.

예술에 관한 한 모든 실험이 가능했던 시대에 에르뱅은 가장 극단적이고 실험적인 예술의 길로 나아갔다. 그 실험은 나중에 러시아로 흡수되어 사회주의 유토피아를 건설하는 도구가 되었고 구성주의나 절대주의 등으로 이어졌다. 정치적 성향을 띠게 되면서 건물, 물건, 의복, 도시 등의 디자인을 하나의 원리로 통일

페르낭 레제 〈촛대가 있는 정물〉, 1922년, 유화, 80×116cm

시켜 기하학적 질서를 창조하는 방향으로 발전했다. 모스크바 사회주의의 예술적 광기는 근원을 따져보면 에르뱅의 작품과 같은 파리 기하학적 추상화파의 미학에서 배태된 셈이다. 그는 화가의 개인적 정신세계가 아니라 시대정신을 담는 그릇으로서 기념비적인 작품을 추구했다. 예술가보다는 예언자를 꿈꾸었던 것이다. 결과적으로 아름다움보다는 이론만 돋보인다.

건축적 구성과 순진무구한 인간미

에르뱅의 작품과 다소 유사하지만 평면적인 회화 세계에 머물렀던 화가가 페르낭 레제Joseph Fernand Henri Léger, 1881~1955다. 레제의 모더니즘 작품은 이론만 부각된 에르뱅의 작품보다 훨씬 더 공감을 준다.

피카소와 함께 큐비즘cubisme의 대가로 불리는 레제는 피카소와 결별하면서 자신만의 독창적인 큐비즘을 발전시켰다. 튜브, 즉 수도관 같은 형태를 자주 사용하여 '튜비즘tubisme'이라 불리기도 했다. 시인 아폴리네르를 만나면서 화려하고 즐거운 느낌이 충만한 원색들을 자주 써서 오르피즘 계열의 화가로 분류되기도 한다. 그는 유럽 회화가 큐비즘에서 기하학적 추상화로 발전하는 다리 역할을 했으며, 1910년대 몽마르트르 화파의 형성에도 큰 역할을 했다.

그가 영감을 얻은 원천은 세잔Paul Cézanne, 1839~1906이었다. 그의 그림은 원뿔, 원기둥, 구 등 세 가지 형태로 모든 형태들이 환원될 수 있다고 말한 세잔의 정물화를 변형시키며 발전했다. 레제는 정물을 기하학적 형태로 다시 분해해 그렸고, 그 작업을 위해 한 물체를 부분적으로 축약하여 그리는 기법을 사용했다. 〈촛대가 있는 정물〉이란 제목을 붙인 이 그림은 세잔의 정물화와 유사한 구성을 보여주는데, 레제의 회화 원칙을 단적으로 보여준다.

또한 이 그림은 검은색과 흰색, 붉은색, 노란색, 녹색을 강조한 굵은 선과 평면의 단순미를 표현하고 있다. 네덜란드의 장식미술 스타일인 데 스틸De Stijl의

영향을 받았다고 볼 수 있다.

레제는 건축가가 되지 못한 한이 남았는지 그림 속에 건축적 구성을 최대한 집어넣었다. 말년에는 지프 쉬르 이베트Gif sur Yvette에 있는 아틀리에를 중심으로 많은 제자들을 양성했다.

미국의 팝아트 화가 로이 리히텐슈타인Roy Lichtenstein, 1923~97의 그림과 한편으로 맥이 통하는 그의 그림에서는 피카소보다 훨씬 더 순수한 입체파 이론을 엿볼 수 있다. 그럼에도 그의 색은 거친 터치로 인간적인 냄새가 물씬 풍긴다. 로봇 같은 인간이나 수도관 같은 정물의 형태는 기하학적 형태에도 불구하고 순진무구한 어린이의 시선이 느껴진다. 이런 점이 레제의 그림들을 사랑하게 만드는 매력이다. 거구에 은행가 같은 풍모를 지니고 있었던 그는 가식 없는 인간성이 곧 미술의 핵심이란 점을 늘 강조했다.

에펠탑과 프로펠러의 화가 들로네

페르낭 레제만큼이나 피카소와는 다른 입체파 실험으로 유명했지만, 레제에 비해 과소평가되고 있는 화가가 로베르 들로네Robert Delaunay, 1885~1941다. 그는 1910년대 입체파에서 분리한 오르피즘을 대변하고 있는 대표적 화가인데, 파리시립근대미술관이 거의 유일하게 가치를 제대로 평가해 그의 대작들을 전시하고 있다.

로베르 들로네 〈카디프 팀〉, 1913년, 유화, 208×326cm

209

그는 에펠탑과 비행기 프로펠러의 화가라고 할 수 있다. 그의 작품에 나타나는 무한히 반복되는 원형은 비행기 프로펠러가 돌아가는 모습이며, 삼각형으로 높이 솟은 건축물의 모습은 에펠탑이다. 원형과 원뿔로 세상을 분해하여 표현하는 입체파의 논리를 회화 세계에 적용한 것이다. 그림 속에 글자를 집어넣음으로써 알아볼 수 없을 만큼 분해된 형태가 무엇을 그린 것인지 암시하는 입체파의 독특한 기법 역시 그는 그대로 사용하고 있다.

문명의 상징을 그림에 담는 입체파의 화법 또한 그대로 계승했다. 그 시대에 처음으로 등장한 비행기, 철제 건물, 광고 등을 그림 주제로 삼은 것이다. 유

럽 문명이 기계문명과 만나 전 세계 문화를 선도했고, 파리가 그 중심이었다는 사실에 자부심을 갖고 화폭에 희망과 낙관과 축제 분위기를 마음껏 살렸다. 그래서 그의 그림 앞에 서면 어느덧 밝은 미래와 행복을 꿈꾸던 20세기 초로 돌아가는 느낌에 사로잡힌다.

그는 자신이 살고 있는 파리를 너무 사랑한 나머지 파리를 배경으로 한 상징적인 그림만을 주로 그렸다. 덕분에 파리 시는 그에게 역사적인 대형건물의 벽화를 여러 번 주문했다.

들로네의 독창성은 회화에 스포츠를 결합시킨 것이다. 그는 역동적 이미지를 추구하던 끝에 스포츠 경기의 이미지에 관심을 가졌다. 그 당시 새로 등장하기 시작한 대중 스포츠는 그에게 힘으로 넘치는 희망적인 미래의 상징이었다.

색의 향연을 지휘한 라울 뒤피

파리시립근대미술관의 가장 인상적인 작품은 라울 뒤피의 작품들이다. 중앙홀 계단을 올라가면 나오는 말굽형 전시실에 버티고 있는 그의 거대한 벽화 〈전기 요정 축제〉는 압권이다. 600평방미터의 벽을 가득 채운 이 그림은 1937년 제작되었을 당시만 해도 세계에서 가장 큰 벽화였다. '전기요정 축제'란 명칭이 붙은 것은 로베르 말레 스티븐스Robert Mallet Stevens, 1886~1945의 전기 기념관을 위해 제작된 그림이기 때문이다. 그의 벽화 중 가장 유명한 것은 파리 샤이오Chaillot

궁에 있는 〈파리에서 바다까지의 센 강〉이다.

　뒤피는 현대 화가들 중 다양한 분야에 걸쳐 가장 많은 작품을 남긴 화가로도 유명하다. 그는 한마디로 천재적인 화가였다. 조르주 브라크Georges Braque, 1882~1963와 지중해 인근의 작은 마을 에스타크Estaque에서 작업하면서 입체파에 깊이 몰두하기도 했던 그는 야수파로 더 많이 알려졌는데 회화의 전면에 흐르는, 경계 없이 섞여드는 색의 강렬한 인상 때문이다. 그러나 그는 자신을 한 번도 야수파로 생각한 적도, 야수파와 활동한 적도 없다.

　그의 작품을 보면 색과 선을 분리하여 마치 색이 형태를 벗어나 그 주변으로 번지며 공중으로 떠다니는 것처럼 보인다. 운동감을 중시하는 그의 관점도 작용했지만 색이 형태보다는 더 빨리, 그리고 더 오래 기억된다는 개인적인 깨달음에서 기인한 화법이다. 그는 노르망디 해변을 달려가는 소녀를 보고 형태보다는 색이 훨씬 더 강한 인상을 주고 더 우선적으로 인식되는 것을 문득 깨닫게 되었다. 그 후 그의 화법은 주로 선과 색을 분리하는 방향으로 발전했다. 선은 형태를 묘사하는 것이 아니라 형태 중 가장 중요한 부분만 축약해서 평면적으로 담아내는 역할을 했다. 그래서 그의 그림은 마치 만화 같은 인상을 주기도 하는데, 그 점 때문에 동시대 화가에 비해 더 현대적인 느낌을 준다.

　그의 단골 주제는 사람들이 모여 있는 행복한 광경과 아내의 고향인 니스Nice의 해변 풍경이었다. 지중해의 감성과 축제 분위기를 담은 전형적인 라틴풍이라

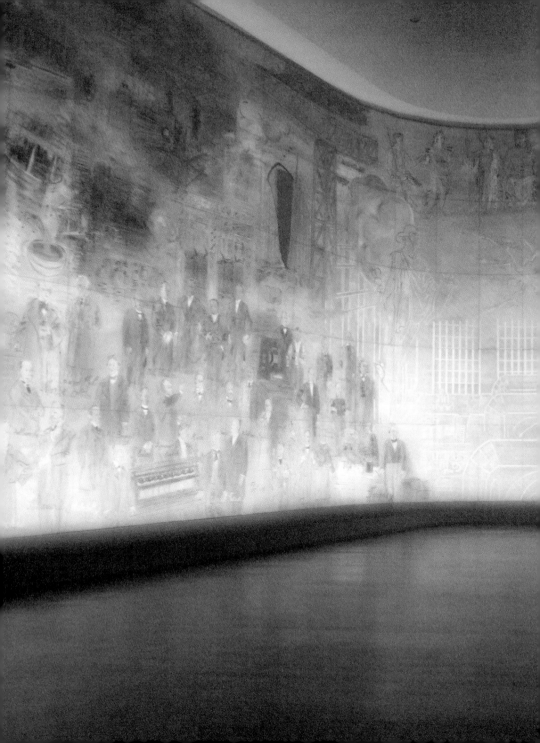

라울 뒤피 〈전기 요정 축제〉, 1937년, 목판에 유화, 60×10m

고나 할까. 그의 그림을 보고 있으면 태양이 찬란한 니스 해변의 호텔 발코니에 앉아 오렌지 주스를 한 잔 마시며 한가하게 산책하는 사람들을 구경하고 있는 느낌이 절로 든다. 그의 그림 속에서는 모든 것이 가볍고 즐겁고 상쾌하며 단순하다. 색 역시 산들바람에 나부끼는 비단 머플러의 색 같다. 아닌 게 아니라 그는 20년 넘게 머플러, 천, 양탄자 등의 무늬를 도안했다. 그의 도안이 들어간 천은 불티나게 팔려 상업적인 가치가 높은 작가로 정평이 날 정도였다.

장 콕토Jean Maurice Eugène Clément Cocteau, 1889~1963는 피카소와 동시대 화가였던 그를 모더니즘 화가 중 가장 위대한 거장으로 손꼽았다. 앙드레 지드André Paul Guillaume Gide, 1869~1951 역시 그의 그림을 좋아해 자신의 책에 쓰기 위해 삽화를 부탁했다.

그는 지중해의 정신세계를 대표하는 가장 훌륭한 화가임에 틀림없다. 시의 세계와 잃어버린 신화의 세계, 그림은 곧 색의 향연이라는 회화 정신, 사람은 고정된 존재가 아니라 끊임없이 움직이는 순간적인 존재에 불과하다는 실존철학, 현대문명에 대한 즐거운 경탄 등이 그의 그림 한 폭에 모두 들어 있다.

선으로 뽑아낸 생명의 에너지

라울 뒤피와 마찬가지로 지중해적 감수성, 라틴 정신, 축제와 환희를 표현한 또 다른 중요한 근대 화가가 앙리 마티스Henri Matisse, 1869~1954다. 마티스는 피카

앙리 마티스 〈파리의 춤〉, 1931~1933년, 목판에 유화, 391×355cm

소가 유일한 경쟁 상대로 간주했던 20세기 최고의 대가였다. 그는 20세기 최고의 문학 작품으로 평가되는 제임스 조이스의 역작 『율리시스』의 삽화를 그리기도 했다. 파리시립근대미술관에 소장된 그의 작품은 춤을 주제로 한 대형 회화다. 그의 작품을 설치하기 위해 파리시립근대미술관은 최초로 개인 전시실을 만들었다.

그는 귀스타브 모로Gustave Moreau, 1826~98의 제자였고, 조르주 루오Georges Rouault, 1871~1958의 친구였으며, 윌리엄 터너Joseph Mallord William Turner, 1775~1851의 화법을 깊이 연구한 정통파 화가였다. 그럼에도 그의 그림에서는 그들의 그림자조차 볼 수 없다. 1905년 살롱 도톤느Salon d 'Automne 전시에서 모리스 드 블라맹크, 앙드레 드랭 등과 함께 미술사에 길이 남은 야수파 스캔들을 일으켰지만 야수파로 머물지 않았다.

그의 작품은 어떤 화가의 그림과도 확실하게 구분되는 독창성을 지녔다. 그 이유는 그가 그림을 시작한 동기에서 찾아볼 수 있다. 그는 20살의 젊은 나이에 병상에서 그림을 시작했다. 그래서 삶에 대한 용기와 힘에 대한 예찬은 평생 그의

테마였다. 그의 그림이 춤과 쉽게 연결되는 것도 그런 맥락에서 생각해 볼 수 있다. 물론 이고르 스트라빈스키Igor Stravinsky와 디아길레프Diaghilev가 이끄는 러시아 발레단의 런던 공연용 무대 의상과 장식을 맡았던 이유도 있지만 근본적으로는 삶의 희망과 행복을 만들어 내는 이미지, 즉 즐거운 춤을 추구했기 때문이다.

파리시립근대미술관이 소장하고 있는 대작 〈파리의 춤〉은 반스 재단Fondation Barnes의 건물 장식을 위해 제작된 미완성작이다. 이 작품의 매력은 수많은 스케치를 통해 완성된 선에 있다. 분홍색과 푸른색, 검은색의 우아한 조화 속에서 무희들의 동작을 그린 가느다란 스케치 선들은 너무나 아름다워 마냥 바라보고 싶어진다. 이 단순한 선을 그대로 재생할 수 있는 화가는 아직 없다. 유치원 아동의 그림을 어른이 모방할 수 없듯이 마티스의 그림은 그림 독이 잔뜩 들어 있는 손으로는 그릴 수 없다. 거짓과 속박을 벗어난 뒤 자유로운 정신 상태에 도달했을 때 비로소 그을 수 있는 시원한 선이다. 그 시원한 선 하나를 갖고 싶어서 사람들은 천문학적 액수를 들여 마티스의 작품을 가지려는 것이다. 최근에 작고한 패션 디자이너 이브생 로랑의 소장품 경매에서도 그의 그림은 500억 원이 넘는 가격에 낙찰될 정도였다.

마티스는 자신의 작품에 대해 말하며 회화를 통해 건축에 이르고 싶다고 했다. 그가 말하는 건축이란, 건축과 같은 기념비적 크기와 건축물에서 볼 수 있는 단순한 평면적 색과 깊이 없는 면을 의미한다.

그가 이처럼 크기와 평면성에 집착했던 것은 암을 선고받고 병상에서 가위질로 작업을 계속했던 경험과도 연관이 있다. 그림을 그릴 수 없게 되자 그는 종이를 가위로 오리며 그림을 대신했는데, 종이의 평면성에 대한 집착은 이때부터 생겨난 것이다. 크기에 대한 집착은 대형 건물의 천장이나 벽을 장식해 달라는 주문을 자주 받게 되면서 시작되었다. 그는 건물을 장식하기보다 건물 자체를 그림을 통해 다른 것으로 변형시키고자 했다. 그 다른 것이란 곧 생명의 에너지였다. 마티스의 그림이 설치된 건물들에 이상하게도 에너지와 경쾌한 기운이 감도는 것은 그와 무관치 않을 것이다. 가장 간단한 형태와 색으로 이런 엄청난 효과를 낼 수 있는 것은 현대 회화가 추구하는 본질과 유사하다. 그런 점에서 마티스는 현대 회화적인 성격을 다분히 가지고 있다.

그가 그린 형태들은 매우 쉽게 그린 것 같지만, 사실은 수백 번의 스케치를 거쳐 최종적으로 완성된 형태들이다. 그는 현대 회화에서 스케치의 중요성을 가장 일찍 터득했던 화가이고 스케치 자체가 이미 완벽한 작품이 될 수 있다는 것을 처음으로 보여준 화가였다.

여인의 매력을 노래하다

앙리 마티스의 절친한 친구이자 영화 같은 삶을 산 아메데오 모딜리아니 Amedeo Modigliani, 1884~1920는 우리가 흔히 상상하는 몽마르트르의 가난한 화가의

전형이다. 그는 태어나서 숨을 거둘 때까지 가난밖에 몰랐던 화가이다. 술주정뱅이에다 난폭한 성격을 지닌 그는 잘생긴 얼굴로 수없이 많은 여인들에게 눈물을 흘리게 만든 그런 예술가였다. 어떤 여인이든 그 앞에서는 꼼짝없이 포로가 되었다. 그는 제자이자 아직 청순한 십대였던 잔느와의 사랑을 끝으로 비극적인 죽음을 맞이한다. 모딜리아니가 알코올 중독과 결핵 수막염으로 사망하자 이틀 뒤 잔느는 임신 9개월의 몸으로 창문에서 뛰어내려 자살했다. 그들의 애처로운 러브 스토리는 살아남은 딸이 나중에 『모딜리아니의 일생과 신화』라는 책을 쓰면서 세상에 알려졌다. 모딜리아니에게 여인은 그의 인생이자 예술이었다.

그의 화풍은 아프리카 토속 조각과 루마니아의 조각가 브랑쿠시Constantin Brancusi, 1876~1957에게서 영향을 받았다. 아몬드같이 생겼다고 해서 흔히 '아몬드 눈'이라고 불리는 눈알이 없는 신비스러운 눈, 길고 가는 코, 지나치게 작은 입술, 긴 목과 몸 등은 아프리카 조각을 그대로 모방한 것이다. 브랑쿠시의 작품에서 나타나는 긴 타원형의 얼굴과 획일적으로 단순화된 둥근 눈썹 스타일도 따왔다. 인물의 구성과 배경의 관계는 피카소의 청색 시대에서 영감을 받은 바가 크다. 그는 피카소의 몽마르트르 아틀리에 '세탁선' 시절의 동지였다.

그 시대의 다른 모든 화가들처럼 모딜리아니 역시 세잔의 혁신적인 화법에 깊은 영향을 받았다. 색을 평면적으로 처리하지 않고 분할해서 붓 터치가 보이도록 처리하고 배경과 인물, 정물 등이 같이 섞여들도록 하는 화법이 그것이다.

아메데오 모딜리아니 〈부채를 든 여인〉, 1919년, 캔버스에 유화, 65×100cm

 이런 대가들의 영향에도 불구하고 그만의 독창성이 돋보이는 부분은 그 어떤 화가보다 여인의 매력을 절실하게 느낄 수 있도록 그렸다는 점이다. 그는 마치 여인들을 그리기 위해 태어난 것처럼 여인의 심리와 신비감, 성적인 매력을 순수한 아름다움으로 표현할 줄 알았다.

 그가 그린 여인들은 단순한 모델이 아니라 그와 잠자리를 함께했던 연인들이었다. 그녀들의 눈동자 없는 눈, 꼭 다문 입은 비극적인 운명을 시적으로 표현하고 있다. 길쭉한 목은 노루의 목처럼 슬퍼 보이는데 왠지 여인에게서만 볼 수 있는 사랑의 갈증이 느껴진다.

그는 매우 빨리 그림을 그렸는데 한번 그린 그림은 다시 수정하지 않았다. 그에게 중요했던 것은 첫 순간의 감정과 수정될 수 없는 처음의 순수한 붓 터치였다.

그는 예술과 다르지 않은 인생을 살았기 때문에 그의 그림에는 거짓이 없다. 모르는 것은 그리지 않았고 상상 속의 것은 표현하지 않았다. 그래서 그의 색과 선은 엄청난 대가를 치르며 지켜낸 진실들을 표현하고 있다. 상업성을 완전히 망각한 가장 순수한 예술가였기에 그는 평생 딱 한 번밖에 전시할 기회가 없었다. 덕분에 파리시립근대미술관은 모딜리아니의 가장 중요한 작품들을 대부분 소장하고 있다.

그의 친구들은 모두 그를 '모디'라고 불렀는데 모디는 모딜리아니의 약자이기도 하지만 같은 발음의 다른 프랑스어로 '불행한 운명을 점지받은 사람', '모든 이에게 혐오받는 사람'이라는 뜻이다. 그는 이름 그대로 모디의 인생을 살았지만 아름다운 사랑을 품고 살았다. 그 아름다움이란 고통 속에서만 피어나는 아름다움이었다.

'일본의 앤디 워홀' 후지타

파리시립근대미술관에 소장되어 있는 유일한 아시아 근대화가는 일본인 레오나르 후지타Leonard Fujita, 1886~1968이다. 레오나르도 다 빈치의 이름을 따서 자

레오나르 후지타 〈주이 천의 누드〉, 1922년, 캔버스에 유화, 195×130cm

신을 레오나르 후지타로 불렸던 그는 국적까지 프랑스로 바꾸어 유럽인으로 거듭난 세계시민이었다. 후지타는 피카소, 마티스, 모딜리아니와 절친한 우정을 나눈 인물이다. 일본 화가가 직접 유럽 무대에서 중심인물로 활동한 것은 그가 처음이었다. 그가 그린 초상화들은 살롱전에 전시되자마자 당시로는 엄청난 가격에 팔렸는데 화가도 스타가 될 수 있다는 것을 보여준 대표적인 경우였다. 그는 파리에서 브라질로, 도쿄로 여행하며 수많은 팬들의 환호를 받았다.

그는 말년에 가톨릭으로 개종하면서 종교적 계시를 받은 장소에 성당을 짓는 일로 여생을 바쳤다. 후지타 성당이라 불리는 이 작은 예배당은 프랑스 북동부 도시 랭스에 아직도 옛 모습을 그대로 간직하고 있다.

그의 그림에는 서양화와 동양화가 묘하게 섞여 있는데, 얼굴은 동양인이고

몸은 서양인인 경우가 많다. 색은 무색에 가까운 동양적 감각을 살렸고 구성은 몽파르나스 화파의 전형적인 방식, 즉 한 인물로 화면을 반 이상 채우는 방식이었다.

단발머리와 둥근 안경테로 상징되는 그의 자화상은 마치 미국의 앤디 위홀 Andrew Warhola, 별칭 Andy Warhol, 1928~87 같은 느낌을 준다. 어떤 면에서 그는 '일본의 앤디 위홀'이라고 불러도 좋을 만큼 소수의 지적인 엘리트 그룹에 속했으며, 팝아트처럼 대중적이고 광고 같은 이미지를 주로 그렸다.

설화에서 길어 올린 희망의 동화

후지타처럼 국적을 바꾸어 프랑스에 정착한 후 유명해진 또 다른 외국 화가는 러시아 출신의 마르크 샤갈Marc Chagall, 1887~1985이다. 피카소에 비견되는 20세기 거장인 그는 어떤 화파에도 속하지 않는 전형적인 유대인 화가였다.

그는 유대인 탄압을 피해 프랑스로 국적을 바꾸었지만 자신을 항상 러시아인으로 소개했으며 유대인인 것을 매우 자랑스럽게 생각했다. 제2차 세계대전 당시 미국 기자의 도움으로 도미하면서 나치스의 유대인 학살을 모면할 수 있었던 그는 그림의 모든 영감을 유대인의 전통과 『구약성서』에서 얻었다.

그가 크게 성공을 거둔 이유는 야수파와 입체파들이 다양한 회화적 실험을 진행할 때 양쪽 화파를 종합하여 가장 성공적으로 결합시켰기 때문이다. 어떻게

마르크 샤갈 〈꿈〉, 1927년, 캔버스에 유화, 100×91cm

보면 그의 그림은 피카소와 마티스를 섞어 놓은 것 같기도 하다.

동화 같은 그의 작품은 공중에 떠 있는 인물과 동물 그림이 대부분인데, 과거 러시아에 속했던 동유럽의 작은 유대인 시골 마을 비테프스크Vitebsk 이야기를 그린 것이다. 청명한 하늘색과 그림 속 모든 것이 하늘에서 진행되는 구성은 색다른 호소력을 발휘한다. 그림 속에 녹아 있는 감수성은 다분히 러시아적인데, 작은 마을의 정감 어린 풍경을 담아서 그런지 한국인들도 좋아한다. 샤갈의 그림을 볼 때마다 고대설화나 동화 같은 세계를 좋아하는 한국인의 심성과 러시아 남쪽 바이칼 호수에서 시작된 한민족의 기원이 연상된다.

샤갈 그림에서 가장 빈번하게 등장하는 주제는 결혼한 연인과 서커스이다. 이 그림 〈꿈〉도 두 주제를 담았다. 당나귀는 서커스와 남성적인 힘을 상징하며 가슴을 드러낸 여인은 혼인과 여성적인 힘을 상징한다. 이 그림은 동심의 세계처럼 천진난만해 보이지만, 자세히 들여다보면 유대인 탄압의 역사와 더불어 희망과 꿈을 향해 용기를 가다듬는 인간의 성숙한 내면이 엿보인다. 샤갈의 그림은 그런 점에서 결코 파괴할 수 없는 인간 정신의 가치를 대변하고 있다.

샤갈의 작품은 전 세계 모든 문화권 수집가들에게 인기가 있다. 그 속에는 순수하고도 고결한 인간의 꿈과 가치가 살아 숨쉬기 때문이다.

시대의 폭력을 고발한 예술가

장 포트리에Jean Fautrier, 1898~1964는, 샤갈과 마찬가지로 유대인으로 제2차 세계대전의 상처를 견뎌내며 현대 회화를 개척한 유럽 미술계의 선구자이다. 그는 앵포르멜Informel 화파의 대표적 화가이다. 앵포르멜은 문자 그대로 명확한 형태를 부정하는 그림으로, 제2차 세계대전 후 미국을 중심으로 한 추상표현주의가 세계 화단의 중심으로 부각되자 그에 대항하기 위해 유럽 화가들 사이에 생겨난 화파이다.

장 포트리에의 〈인질〉 시리즈는 게슈타포를 피해 은신처에서 몰래 그린 그림들로서, 인질 상태에 있는 인간의 심리를 표현한 작품이다. 얼굴이나 통조림 상자를 그렸지만 어떤 형상도 알아볼 수 없다. 두껍게 물감을 눌러 겹쳐 놓은 이상한 형상이 얼굴과 상자를 대신하고 있을 뿐이다. 이처럼 물체를 알아볼 수 없도록 지우며 그리는 화법은 전후의 황폐한 사회상과 무너진 인간의 존엄성을 절실하게 고발하여 파리의 지성인들 사이에 큰 반향을 일으켰다.

미국의 추상표현주의가 문명에 대해 의문을 던지며 원시사회로 복귀하자는 목소리를 냈듯이 포트리에의 앵포르멜 역시 인간 조건의 근본으로 돌아가 모든 것을 부정한 뒤 다시 시작하는 태도를 보여준다.

그의 이런 니힐리즘은 철학자 조르주 바타유Georges Bataille, 1897~1962를 위해 책에 삽화를 그리는 데로 나아갔다. 인간의 잔인함에 대해 철학적으로 성찰했던

장 포트리에 〈통조림〉, 1947년, 캔버스에 붙인 종이 반죽에 유화, 73×50cm

바타유는 포트리에의 그림에서 자신의 철학의 이미지를 발견했던 것이다. 포트리에의 그림을 보면 한 예술가가 시대의 엄청난 폭력 앞에서 무엇을 할 수 있는지 알 수 있다. 그는 20세기에 들어서면서 일상적 현상이 된 인간의 잔인한 본성과 문명의 냉혹함을 반성하는 차원에서 예술을 다시 시작해야 한다고 호소한 것이다. 그래서 폭력은 아름답지 않지만 폭력에 대한 성찰은 아름다울 수도 있다는 것을 그의 그림에서 볼 수 있다. 그는 20세기 예술과 폭력의 관계를 미리 보여준 선구자였다.

Musée national Gustave-Moreau

🖥 http://www.musee-moreau.fr ✉ 14 rue de la Rochefoucauld 75009 Paris 📞 01 48 74 38 50 🕐 매일 오전 10시
~오후 12시 45분, 오후 2시~5시 15분 / 화요일, 국경일 휴관 🚇 지하철 12호선 Trinité-d'Estienne d'Orves역

귀스타브 모로 미술관 은 귀스타브 모로가 살던

아파트를 개조한 곳이다. 유럽 모더니즘 미술이 어떤 분위기에서 태동했는지 살펴볼 수 있는 곳이 바로 귀스타브 모로 미술관이다.

이 미술관은, 작품도 작품이지만 이층 작업실로 오르는 나선형 철제 계단이 걸작이다. 대형 사다리를 꼬아놓은 것처럼 보이는데, 이 몽환적인 계단을 올라가다 보면 유럽 모더니즘의 영원한 꿈이 어디서 비롯한 것인지 어렴풋이 짐작하게 된다. 공중에 떠 있는 것처럼 보이는 이 멋있는 계단은 일찍이 그 유례를 찾아보기 어려운 것이었다. 이상을 향해 상승하면서 동시에 파괴를 향해 하향하는 이상한 이중 동선이 그 안에 들어 있다.

이 미술관의 가치는 한동안 제대로 평가받지 못했다. 비록 초현실주의 운동의 핵심인물이었던 작가 앙드레 브르통André Breton, 1896~1966이 이 미술관이야말로 사랑의 모든 상상적 이미지를 배울 수 있는 곳이라고 강조했지만 아무 효과가 없었다. 귀스타브 모로의 직계 제자였던 조르주 루오Georges Rouault, 1871~1958 역시 자원해서 큐레이터로 일하며 스승의 작품세계를 보존하려 노력했지만, 오랫동안 이 미술관은 시대에 뒤떨어진 낡은 미술관으로 취급되었다. 어둡고 약간 썩은 나무 냄새까지 나기도 했던 이 미술관은 들어서는 순간 극히 좁고 작은 현관과 계단 때문에 마치 유령의 집에 도착한 것 같은 분위기가 있었다. 오죽하면 모로의 시체 냄새가 난다는 소문까지 있었을 정도다.

개관 100주년을 기념해 지난 2003년 재정비를 마친 미술관은 마침내 과거의 모든 오명을 씻고 파리의 가장 아름다운 미술관 중 하나가 되었다. 모로가 쓰던 서재와 부엌 등도 같이 공개되면서 생전의 흔적을 좀 더 실감나게 느낄 수 있게 되었다. 또한 그의 비공개작들을 중심으로 기획전도 지속적으로 열리고 있다.

이 미술관의 가장 큰 특징은 전시 공간, 작품 순서 및 배열 방식 등 모든 세부 사항이 모로 자신의 계획에 따라 이루어졌다는 점이다. 그는 자신이 살던 저택을 사후에 미술관으로 개조할 계획을 세우고, 죽는 날짜를 미리 정한 뒤 팔려 나간 작품이나 분산된 작품들을 다시 사들였다. 그 작업은 꼼꼼하기 이를 데 없었다. 일련번호를 매겨 분류한 것은 물론 스케치 한 장도 잃어버리지 않으려고 종이를 한 장씩 넣을 수 있는 서랍까지 설치했다. 벽에 걸어 둔 작품들의 위치와 주제도 모두 그가 결정했으며, 지금도 그대로 유지되고 있다. 한마디로 미술관 전체가 그의 작품인 셈이다.

그는 이렇게 공들여 분류한 작품 전체와 자신의 집을 국가에 기증하고 사후에 미술관으로 허가받기를 원했다. 그러나 이런 노력이 결실을 보기 위해 그의 가족들은 다시 유산의 대부분을 국가에 기증해야 했다. 미술관 유지비가 필요했기 때문이다.

그의 작품 세계는 신화를 주제로 한 상징주의 화파에 속하는데, 미술관 홀에 서 있으면 벽을 가득 채운 신화의 풍경 때문에 자연스럽게 신화 속으로 들어온 느

낌이 든다. 구도나 화법이 지나치게 사실적이어서 신화가 상상 속의 세계가 아니라 현실 세계처럼 다가오기 때문이다.

얼굴이 무시무시한 신들과 날아오르는 용, 변신하는 여인들, 창을 든 영웅들은 마치 인도나 동남아시아의 신화 속에서 나오는 괴상한 형체들을 연상시킨다. 19세기 말, 20세기 초 파리의 지성인들이 어떤 상상을 하고 살았는지 알 수 있다.

이 미술관에서만 볼 수 있는 특별한 작품들은 유화가 아니라 수채화로 그린 미완성작으로, 거의 추상화에 가까운 실험적 스케치들이다. 아직 제대로 해석이 되지 않은 수천 장의 이런 스케치들은 이 미술관이 앞으로 할 일이 많이 남아 있음을 보여준다.

그의 작품세계는 2000년대인 현재에도 여전히 미스터리에 싸여 있다. 수많은 상징적 코드를 아직 아무도 완벽하게 해석해 낸 사람이 없기 때문이다. 추리소설의 대가 에드거 앨런 포Edgar Allan Poe, 1809~49조차도 이 미술관을 방문한 뒤 절망해서 고개를 흔들었다고 전한다.

귀스타브 모로 미술관의 대표작

기괴한 에로티시즘의 비밀

1855년 세계박람회에 전시되었던 앵그르의 작품 〈오이디푸스와 스핑크스〉를 모방하여 그린 동명의 이 그림은 1864년 살롱전에 처음 전시되었다. 당시 귀스타브 모로는 화가로 데뷔하던 시기였으므로 앵그르와 같은 대가의 그림과 테마를 모방한 것은 주목받기 위해서였다. 그 결과 살롱전에 걸린 그림 중 가장 화제에 많이 올랐을 뿐만 아니라 앵그르의 원작보다 더 훌륭한 그림으로 평가받는 영광까지 얻어 단숨에 대가의 반열에 올라서게 되었다.

그의 독창성은 앵그르의 그림에는 없는 스핑크스의 육감적인 모습에서 드러난다. 그때까지 스핑크스를 그렇게 관능적으로 그렸던 화가는 없었다. 게다가 스핑크스와 오이디푸스가 주고받는 시선의 강렬함은 사랑의 정열에 불타는 연인의 감정을 보여주고 있다. 오이디푸스와 스핑크스는 서로 연인 사이가 아니지만, 모로는 상징적 요소만을 택해 나름대로 상상을 덧붙여 자신만의 낭만적인 이야기를 만들어 내었던 것이다. 이 점이 살롱전의 관객들과 비평가들에게 높은 점수를 받은 것이다. 그것은 모방이 아니라 창조였다.

모로의 상징적 세계는 대부분 그리스의 신화나 역사 속의 일화, 문학적 주제를 빌려온 것이다. 거기다 이탈리아 회화의 육감적인 육체 묘사와 자세를 가져와 자신의 상상을 더하는 식으로 작업했다. 결과적으로 실감나는 신화의 세계에 더해 매우 에로틱한 세계를 구현한 것이다. 그는 남성의 나체를 여성의 나체와 혼동

귀스타브 모로 〈오이디푸스와 스핑크스〉, 1864년, 캔버스에 유화, 104.7×206.4cm

할 정도로 우아하게 표현한 반면, 여성은 남성의 육체를 숭배하고 흠모하는 2차적 인물로 다루었다. 남성은 거의 언제나 나체로 등장했고 여성은 아름다운 의상을 걸친 채 나체의 남성을 호위하는 식으로 그렸다. 이런 구성은 동시대 화가들에게 서는 찾아볼 수 없는 참신한 구성이었지만, 철저하게 남성의 권력을 찬미하는 당시의 시대정신을 단적으로 드러낸 것이다.

그러나 그의 수많은 스케치들과 수채화들에서 확인할 수 있듯이 그는 개인적으로 여성에 대해 깊은 환상을 갖고 있었고 여성에게서 항상 구원의 이미지를 찾고 있었다. 그의 그림에서 남성은 죽음을 의미했고 여성은 환생을 의미했다. 그에게 오이디푸스는 죽음의 운명을 피할 수 없는 인간의 상징이었고, 스핑크스는 그 운명을 피할 수 있는 영생의 비밀을 간직한 구원의 상징이었다. 그런 이유로 스핑크스는 여인의 몸으로 표현되어 있다. 아쉽게도 현재 이 그림은 뉴욕 메트로폴리탄 미술관이 구입하여 소장하고 있다.

아방가르드의 시작,
퐁피두 미술관

퐁피두 미술관 Centre Pompidou
피카소 미술관 Musée national Picasso

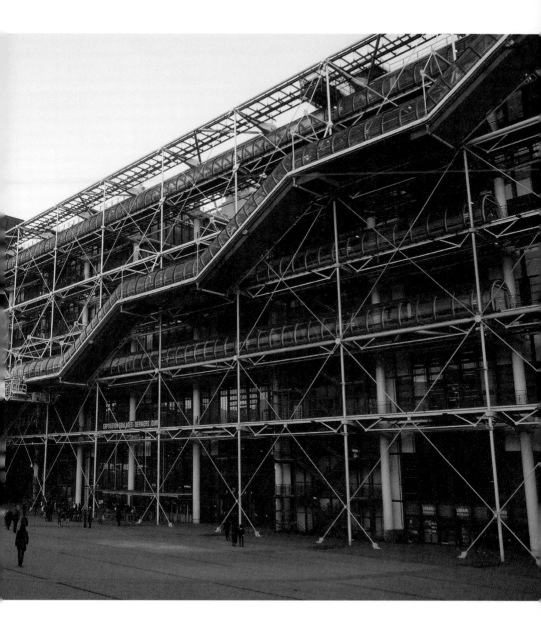

Centre Pompidou

🖥 http://www.centrepompidou.fr/ ✉ Place Georges Pompidou, 75004 Paris (01 44 78 12 33 ⚐ 매일 오전 11시~야간 10시까지 / 화요일, 5월 1일 휴관 🚇 지하철 11호선 Rambuteau역 1·4·7·11호선 Châtelet-Les Halles역

퐁피두 미술관은 아방가르드 미술의 모든 것을 상징하는 공간이다. 20세기 문화 전체를 조망할 수 있는 유일한 미술관인 퐁피두 미술관은 그 자체가 1970년대의 문화적 사건이었다. 그 단초는 소설가 출신의 정치인 앙드레 말로André Georges Malraux, 1901~76였다. 그는 '20세기 미술관'이라고 임시로 이름을 붙인 신세대풍의 미술관을 파리의 신시가지 라데팡스La Défense 지역에 만들기 위해 문화부 장관으로서 총력을 기울였다. 하지만 드골Charles André Marie

Joseph De Gaulle, 1890~1970 대통령은 콧방귀만 뀔 뿐이었다. 드골의 뒤를 이은 대통령 조르주 퐁피두Georges Jean Raymond Pompidou, 1911~74는 달랐다. 예술가와 지식인들 사이에서 성장한 그는 누구보다 현대식 디자인과 20세기의 아방가르드 문화를 깊이 이해한 대통령이었다. 퐁피두 대통령은 당장 20세기 미술관의 건립 계획을 실행에 옮겼다. 그로 인해 이 미술관의 이름은 20세기 미술관에서 퐁피두 미술관이 되었다.

1970년 처음으로 미술관 건축 공모가 발표되자 전 세계에서 681점의 프로젝트 안이 쏟아졌다. 이 세기적인 건축 공모에서 당선의 영광을 안은 팀은 예상 외로 아주 젊은 두 명의 외국 건축가였다. 이탈리아 출신의 렌조 피아노Renzo Piano 와 영국 출신의 리처드 로저스Richard Rogers가 그 주인공이다.

데뷔작으로 내놓은 그들의 아이디어는 혁신적이었다. 19세기까지 모든 공공 건축에 적용되던 '기념비적'이란 수식어를 완전히 떼어내는 것이었다. 건축물 자체보다 그 안에서 벌어지는 활동에 더 비중을 둠으로써 건물을 마치 활동을 위한 도구처럼 만들려고 했다. 그런 아이디어는 결과적으로 끊임없이 발전하고 진보하며 변하는 유기적인 건물을 탄생시켰다.

실제로 이곳에서는 20세기의 모든 문화적 변화를 담아내는 전시와 이벤트가 끊임없이 이어졌다. 미술뿐만 아니라 음악, 문학, 영화, 해프닝 등 전위적인 실험의 장으로서 새로운 것, 위험한 것, 파괴적인 것, 이해하기 힘든 것을 제시하는 프

로그램 중심으로 운영되고 있다.

1977년 개관하자마자 퐁피두 미술관은 전위적 성격으로 폭발적인 인기를 거두었다. 첫날 입장객을 5천 명으로 예상했지만 실제로 2만 5천 명이 찾아왔다. 현재는 새로운 문화에 목말라하던 프랑스인들뿐만 아니라 전 세계 현대미술 애호가들의 일종의 성소가 되었다.

퐁피두 미술관의 첫 관장이었던 도미니크 보조Dominique Bozo는 취임 때부터 기존의 소장품들을 전시하는 방식보다는 현대미술가들을 적극 끌어들여 창조적인 프로그램을 운용하는 데 치중했다. 커뮤니케이션, 유동성, 투명성이란 원칙에 따라 실험된 이런 프로그램들은 퐁피두 미술관만의 독창성의 바탕이 되었다. 그는 1981년부터 1986년까지 퐁피두 미술관을 운영하는 원칙의 토대를 다졌다. 4층에 근대미술을, 3층에 현대미술을 전시하는 아이디어는 오르세 미술관의 내부 설계를 맡았던 게 올랑티 또는 이탈리어명으로 가에 아울렌티(Gae Aulenti)를 영입하면서 시작되었다.

그는 건물 자체가 지나치게 전위적인 점에 주목했다. 모든 벽과 공간이 유동적이고 유리벽과 배관을 그대로 노출한 이 건물과는 대조적으로 벽을 많이 만들어서 실내 같은 분위기를 연출하려고 했다. 4층의 근대미술관을 근대적 정신에 맞게 장엄한 벽과 높은 천장 구조로 꾸민 것도 그런 이유에서였다. 다만 3층 현대미술관만큼은 도미니크 보조의 의견에 따라 개방적인 유리벽을 그대로 유지하고

육중한 파이프가 지나가는 천장도 그대로 노출했다. 현대미술의 개방성을 강조한 것이다. 결과적으로 3층은 도미니크 보조 방식, 4층은 게 올랑티 방식의 공간으로 설정함으로써 70년대 이전, 이후로 시대가 나뉘는 효과를 얻게 되었다.

끝없이 확장되는 현대미술

이런 대조 방식은 80년대 이후의 모든 미술 형태를 규정하는 틀로 작용했다. 사람들은 퐁피두 미술관의 현대미술관에 전시되는 작품들을 보며 비로소 현대미술을 미술로 받아들이기 시작했다. 도미니크 보조는 이렇게 미술관 운영을 통해 나름대로 현대미술에 공헌한 것이다.

그는 1992~93년 다시 관장직을 맡아 현대미술이 나아갈 방향을 디자인과 건축으로 잡았다. 퐁피두 미술관은 이 두 분야에 집중하여 컬렉션을 정비하고 마니페스트manifest라는 타이틀로 역사적인 전시를 시도했다. 이때부터 서서히 현대미술에서 디자인과 건축은 예술의 한 분야로 인정받기 시작했다.

도미니크 보조의 후임으로 관장에 취임한 프랑수아 바레François Barré는 건물 앞의 대규모 경사면 광장과 1층의 로비 공간, 옥상 공간의 정비에 관심을 기울였다. 이 사업은 퐁피두 미술관의 설계자인 렌조 피아노에게 다시 위임되어 퐁피두 미술관과 다른 미술관들을 확연하게 구별하는 포인트가 되었다.

놀이 장소로서 문화 공간을 만드는 렌조 피아노 방식의 설계는 또 다른 대성

공을 가져왔다. 미술관에 들어가기 전 관람객들은 광장에서 자발적으로 벌어지는 문화 공연을 즐겼다. 전혀 새로운 열린 미술관의 풍경이었다. 특히 미술관 옆에 세운 니키 드 생팔Niki de Saint Phalle, 1930~2002과 장 탱글리Jean Tinguely, 1925~91의 분수는 명소가 되었다. 움직이는 조각과 야외 공공 조각의 선구적인 개념을 보여준 것이다. 또 로비에 들어서면 모든 종류의 예술 형태가 섞여 있는 이상한 공간에서 놀이를 할 수 있는 기회를 관객에게 제공했다.

　　장 자크 엘라공Jean Jacques Aillagon이 후임 관장으로 취임하자 퐁피두 미술관은 건축가 장 프랑수아 보댕Jean François Bodin을 중심으로 다시 변신을 겪게 된다. 도서관과 미술관의 대규모 확장이 이루어졌다. 도서관은 2개 층에서 3개 층으로 확대되었고, 3층과 4층의 미술관은 4층으로 전체를 몰아 횡적으로 공간을 확장했다. 전시작도 800여 점에서 1,400여 점으로 늘어났을 뿐 아니라 대규모 기획 전시가 가능해졌다. 횡으로 길게 이어지는 복도는 루브르 미술관의 횡적 구조를 연상시킨다. 하지만 연대별 구성에 따른 횡적 전시의 틀을 다시 도입한 것이 전혀 느껴지지 않을 만큼 작품 구성이 다양하다. 전통과 혁신을 동시에 수용한 성

공적인 공간으로 새롭게 태어난 셈이다. 2000년 다시 개관하면서 퐁피두 미술관은 20세기 미술 전체를 연대별로 체계적으로 감상할 수 있는 세계 유일의 미술관이 되었다.

퐁피두 미술관의 성공은 무엇보다도 작품 전시 공간이란 틀을 깨고 아이디어의 전시 공간으로, 새로운 미술관 개념을 실현했다는 것이다. 이 미술관을 보면 완성되지 않은 공사장을 연상하게 된다. 모든 것이 유동적이라고 주장한 아방가르드의 정신이 20세기 문화의 바탕으로 확고하게 자리잡았음을 퐁피두는 증명한다.

최근 들어 조금 주춤하는 경향이 없지 않지만, 퐁피두 미술관은 21세기에도 여전히 살아 있는 미술관 역할을 하고 있는 중이다. 친숙한 근·현대 작가들의 대표작들을 만날 수 있는 장소이자 젊은 세대의 문화뿐만 아니라 디자인과 현대미술에 익숙한 도시의 세련된 부르주아 문화를 상징하는 곳이 바로 퐁피두다. 그 안에는 과거보다 미래를 지향하는 정신으로 가득하다.

신세대 파리의 상징, 퐁피두 미술관

퐁피두 미술관을 방문할 때는 바로 옆의 유명한 보부르Beaubourg 카페에서부터 시작하는 것이 좋다. 이 카페에 앉아보는 것은 그 자체로 독특한 경험을 선사한다. 실내 건축가 크리스티앙 드 포잠박Christian de Portzamparc과 코스트Coste 형제의 합작품인 이 카페는 퐁피두 미술관을 가장 좋은 각도에서 바라볼 수 있는 곳이다. 곡선을 최대한 살린 목재 의자들과 유리 테이블, 시멘트벽의 회색빛은 1910년대 입체파의 파리를 연상시킨다. 최신식 실내장식에도 불구하고 과거에 대한 향수를 자극하는 것이다.

테라스에는 100개가 넘는 의자들이 모두 한 방향으로 놓여 있다. 마치 영화관 좌석 같은 배열이다. 덕분에 퐁피두 미술관 옆을 지나가는 도시적이고 세련된 옷차림의 파리지엔느를 편안하게 구경할 수 있다. 매우 비싼 커피 한 잔 값만 지불하면 하루 종일 앉아서 글도 쓰고 음악도 듣고 잡담도 나눌 수 있는 최적의 장소다.

이 카페의 왼쪽으로 보이는 켕캉프아Quincampoix 골목에는 갤러리들과 중국화구를 파는 가게, 타이 마사지를 제공하는 스파, 컴컴한 실내공간에서 차를 마시는 암흑 카페 등이 있다. 이 거리는 약간 어둡고 외져서 지나가는 사람이 드물지만, 예술적 기운이 곳곳에 배어 있다. 부슬부슬 비가 내리는 날 이곳을 거닐고 있으면 문득 보들레르가 된 느낌이 든다. 파리의 우울을 가슴 밑바닥까지 느

낄 수 있는 골목이다. 낙서 예술과 이탈리아 전위 미술운동인 '아르테 포베라_{Arte}
Povera', 그리고 다듬지 않은 거친 형태의 예술을 추구한 '아르 브뤼트_{Art Brut}' 화
파의 산실이 된 갤러리들로 즐비하다. 그러나 요즘은 아시아계 화가들의 작품을
전시하는 쪽으로 바뀌고 있다.

풍피두 미술관 옆에는 조각가 브랑쿠시_{Constantin Brancusi, 1876~1957}의 아틀리
에가 있다. 풍피두 미술관을 지으며 이곳으로 이전한 것이다. 아틀리에를 원래
모습대로 복원한 것이지만 예술적인 감흥은 별로 느낄 수 없다. 오히려 이 아틀
리에 길 건너편에 있는 보부르 영화관이 더 볼 만하다. 입구가 작은 이 지하 영화
관은 30명 정도면 가득 차는 소규모 상영관을 여러 개 갖추고 있는데, 대부분 제
3세계권의 실험영화들을 엄선해 상영한다. 소수의 엘리트 영화 팬들을 위한 영
화관 중 가장 유명한 곳이다. 홍상수 감독의 영화 대부분이 여기서 개봉되었다.
파리에는 이런 영화관들이 많아서 마음만 먹으면 예술 영화, 인디 영화, 만화 영
화를 얼마든지 볼 수 있다.

풍피두 미술관 근처에서 근사한 식사를 원한다면 미술관 옥상에 있는 음식
점 조르주_{George}가 무난하다. 지붕과 벽이 모두 이층 높이의 높은 통유리로 되어
있고 필리프 스탁_{Philippe Patrick Starck}이 디자인한 매우 오리지널한 가구들이 있다.
짙게 화장한 젊은 종업원들 또한 패션 감각이 뛰어나다. 특히 저녁에는 파리 시
전체의 야경을 감상할 수 있는 곳이다.

주머니 사정이 여의치 않다면 퐁피두 미술관 뒤쪽 동네인 마레Marais 구로 향하면 좋다. 이 동네에는 낡은 건물들이 많고 골목도 비좁고 삐뚤삐뚤하다. 1920년대의 낭만적인 파리 서민사회 풍경을 그대로 감상할 수 있는 곳이다. 이 거리에는 게이들이 모이는 카페와 음식점들이 많다. 물론 분위기 있는 보통의 술집과 문학 카페도 있다. '친구들의 약속'이란 뜻의 대중음식점 '랑데부 데 자미Rendez-vous des amis', '미친 팔꿈치'란 뜻의 포도주 전문 음식점 '쿠드 푸Coude fou', 와인바 라벨 오르탕스La Belle Hortense는 파리 토박이 지성인들이 모이는 곳이다.

퐁피두 미술관의 명작들

안젤름 키퍼 〈**식물의 비밀스러운 생**〉, 2001~2002년, 납판 위에 시멘트와 식물 혼합 유화, 1500×380cm

물질의 힘으로 정신을 표현하라

퐁피두 미술관외 관람을 안젤름 키퍼Anselm Kiefer, 1945~의 작품으로 시작하는 데는 중요한 이유가 있다. 바로 '망각'과 '야만'이란 키워드 때문이다. 현대인의 황폐한 정신세계를 정의하는 이 두 단어는 유대계 독일 화가인 안젤름 키퍼의 시적인 세계를 단적으로 정의한다. 제2차 세계대전이 불러온 서구 문명의 퇴락과 이후 세계의 정신적 공황을 그의 작품보다 더 잘 표현하고 있는 예술가는 아직 없었고, 현재도 없다.

유대인 학살과 나치즘의 정신세계를 깊이 탐구한 그는 몰락한 서구의 형이상학적인 정신세계를 실감나게 표현했다. 철학을 전혀 모르는 사람들조차 형이상학

에 관심을 갖도록 유도한 화가였다.

그는 인산세계가 지닌 파괴성을 절실하게 고발한다. 이 그림 속에 어딘지 무시무시한 정신세계와 괴력이 숨어 있는 느낌을 받는 것도 그런 이유에서다. 하지만 그의 작품에 파괴의 이미지만 있는 것은 아니다. 낭만적인 감성과 시적인 색도 역시 배어 있다.

그는 색이 평면적으로 보이지 않게 하려고 짚, 재, 납, 점토 등 다양한 재료를 첨가해 거의 무색에 가까운 색을 쓰면서 심도 있게 뉘앙스를 부각시켰다. 때문에 어떤 화가보다 깊고 시적인 색을 보여주는데, 재료가 살려낸 입체감으로 인해 회화가 거의 조각 작품으로 보일 정도다.

사실 폭력 속에서 시학을 보는 태도는 현대미술에만 국한된 것은 아니다. 중세의 성화들과 르네상스 시대 미켈란젤로의 조각과 그림, 바로크 시대 렘브란트의 그림, 19세기 다비드의 신고전주의 회화에서도 폭력의 시학을 발견할 수 있다.

키퍼는 추상화를 그렸다는 차이가 있지만 선과 이미지보다 색의 질감으로 폭력을 표현했다는 점에서 근본적인 차이가 있다. 그는 회화가 단순히 현실의 무엇을 매개하는 수단이 아니라 회화 그 자체로 감정을 물질화시켜 현실 그 자체가 될 수 있다는 것을 보여주고 싶어 했다.

그는 물질 그 자체가 얼마나 무서운 힘을 갖고 있는지 깨달은 화가였고, 정신적이고 형이상학적인 세계가 물질 앞에서 얼마나 허무하게 무너지고 파괴되는

지 경험했던 사람이었다.

칼 야스퍼스처럼 회의하는 인간의 예술, 쇼펜하우어처럼 철학적 자살을 꿈꾸는 예술, 니체처럼 선과 악의 경계를 넘어선 초인의 예술을 꿈꾸었던 화가가 바로 안젤름 키퍼였다. 그의 그림을 보고 있으면 이 모든 철학자들의 관념이 손에 잡힐 듯하다. 그는 현시대 화가들 중 최초로 루브르 미술관에 영구 전시되는 영광을 얻었다.

여성 해방을 노래한 '거미의 여인'

루이즈 부르주아Louise Bourgeois, 1911~2010의 예술 세계는 거대한 거미 조각으로 대표된다. 그녀에게 거미는 여성의 상징이다. 그 배경에는 그녀의 개인사가 자리잡고 있다. 어린 시절 목격한 가정교사와 아버지의 정사가 그것이다. 그 충격은 전 인생을 걸쳐 예술의 소재가 되었다. 거미는 그녀에게 가정을 지키는 여인, 즉 어머니의 상징이다. 해로운 곤충을 보이지 않는 줄에 걸려들게 한 뒤 단숨에 공격해 죽이는 거미의 이미지는 가정교사와 어머니 사이의 관계를 심리적으로 표현한 것이다.

그녀는 침대와 여성의 몸, 남성의 성기, 폭력과 절단, 실과 침 같은 테마 등을 통해 광기 있는 여성의 심리 세계와 현대인의 피폐한 정신적 공황과 낭만주의를 표현하고 있다. 그녀의 작품에는 아름다운 이미지는 없지만 인내, 지혜 같은

루이즈 부르주아 〈소중한 액체〉.
1992년, 나무, 철, 몽액, 유리, 천, 흰색 돌 설치, 427×442cm

미덕과 함께 신비하면서도 병적인 환상의 세계가 엿보인다. 아울러 성적인 판타지로 가득한 그녀의 작품은 남자들을 매혹하는 여성의 매력이 항상 건강한 것만은 아님을 잘 보여준다. 성적인 판타지는 20세기 미술의 가장 큰 테마 중 하나다. 프리섹스, 혼음 파티, 포르노가 일상처럼 되어 버렸기 때문이다. 이러한 현대사회에서 여성은 다른 어느 시대보다 위협받는 존재가 되었고, 가정과 여성의 관계는 그 어떤 시대보다 거리가 있다.

이런 시대 속에서 여성은 과연 어떤 존재인지 그녀는 묻는 듯하다. 남성에 의해 정의되고 제한된 조건을 살아야 하는 억압된 성인지, 아니면 오히려 남성을 새롭게 정의하고 그들에게 제한된 조건을 부여하는 권력의 성인지 생각하게 한다.

20세기 들어 예술이 여성의 콤플렉스를 자유롭게 표현할 수 있는 수단이 되고 페미니즘이 현대 회화의 한 화파로 당당히 자리잡게 된 데는 루이즈 부르주아도 한몫을 했다.

그럼에도 그녀의 작품을 보면 여전히 가정과 도덕이라는 고전적인 틀에서 벗어나지 못한 여성을 확인할 수 있다. 가장 페미니스트적인 작가이지만, 그 안에 웅크리고 있는 심리적 콤플렉스를 결국 벗어 던지지 못한 것이다. 여성에 대한 억압이 엄존하는 한국 사회에서 루이즈 부르주아의 작품 세계가 호소력을 갖는 것은 충분히 이해할 만하다. 그녀의 작품, 거대한 거미 조각은 여성의 권력을 상징하듯 서울 리움 미술관 입구에 전시되어 있다.

자연 회귀를 노래한 설치 미술가 페노네

서양 문명의 황폐한 내면세계를 표현한 안젤름 키퍼와 루이즈 부르주아와는 대조적으로 현대를 멀리하고 원시시대의 자연으로 돌아가려고 한 현대 회화의 거장이 주세페 페노네 Giuseppe Penone, 1947~이다. 그는 현재 파리 보자르 Beaux-Arts 미술학교의 가장 유명한 교수이자 설치미술가다.

그의 작품 세계는 태어나 자라고 다시 땅으로 돌아가는 생명의 과정을 표현한다. 자연 그대로의 형태로 보이는 그의 작품은 나뭇가지나 뿌리를 변형시킨 형태인데, 인간의 몸을 연상시키는 것은 물론 마치 원시시대 작품 같다.

주세페 페노네 〈스피어 6〉, 1980년, 구운 흙, 75×158×79cm

 그는 작품 속에 이탈리아 풍경화의 개념인 '인 시투In Situ'와 '로쿠스Locus'의
개념을 반영했다. 인 시투는 풍경을 관계로 인식하는 것을 의미하는 라틴어다. 자
연 속, 다시 말해 풍경 속에서 주변과의 연관성을 통해 의미를 찾는 물체의 개념
이다. 로쿠스 역시 라틴어인데 신성한 장소란 의미다. 풍경 중에 상징적 의미가
있는 특별한 장소를 뜻한다. 이는 결국 인간적으로 해석된 자연의 한 장소를 의미
하므로 인간과 우주의 관계를 의미하는 상징적 용어로 이해할 수 있다.
 이탈리아 풍경화와 정원 문화에서 비롯한 이 개념들은 페노네가 다루어 온
오랜 테마다. 그는 끊임없이 자연과의 관계 속에서 인간을 생각하도록 유도한다.
자연과 격리된 현대사회를 다시 화해시키고 화합시키려고 노력하는 것이다. 자
연에 대한 동경이 점점 강해지고 환경과 생태계에 관한 관심이 높아지는 현시대

에 그의 작품은 큰 공감을 일으킨다.

어찌 보면 그의 작품은 한국의 장승이나 동양의 정원에 스며 있는 미학을 연상시킨다. 형태와 주제뿐만 아니라 자연 속에 작품을 설치하는 구상 역시 한국적이다. 자연 속에 최소한만 가공을 가해 인공물을 배치하는 한국 정원의 기법과 특히 유사하다.

페노네는 인간 사회를 자연계와 동일시한다. 자연은 풍경의 개념으로 변하면서 비로소 예술이 된다고 믿고 있다. 의식적으로 보는 행위와 눈에 보이는 것을 그대로 받아들이는 것은 다른 것이다. 살아 있는 것과 사는 것이 다른 것과 마찬가지이다.

색, 그 이상의 색을 그린 화가

아시아의 정신세계를 작품에 접목한 또 다른 현대화가는 피에르 술라주Pierre Soulages, 1919~다. 퐁피두 미술관에는 그의 다양한 시기의 작품들이 소장되어 있는데 2009년에 한 화가로서는 가장 큰 규모의 회고전이 열리기도 했다. 그의 작품은 뉴욕의 현대미술관과 파리의 루브르, 영국의 테이트 미술관 등을 비롯해 전 세계 곳곳의 미술관에 소장되어 있다.

"작품은 표현하는 것이 아니라 작품 그 자체로 족하다"고 말한 그는 검은색 물감의 재질을 최대한 확장시켜 표현하려고 했다. 그가 만들어낸 '검은색 밖의

색'이란 미술용어도 그 결과물이다. 이 용어는 검은 물감 위에 반사되는 빛에서 나타나는 다양한 뉘앙스의 질감과 빛의 효과를 뜻한다.

술라주는 아틀리에에서 작업하던 중 잠시 자리를 비웠다가 돌아와 마주한 캔버스에서 그 효과를 깨닫게 되었다. 부재 역시 창조의 한 과정임을 새삼 알게 된 것이다. 이후 술라주는 검은색을 입히고 벗기는 물감 작업 그 자체가 하나의 예술이 될 수 있다는 인식으로 나아간다.

그의 작품세계는 잭슨 폴록Paul Jackson Pollock, 1912~56의 액션 페인팅, 화가의 동선과 물감의 재질 표현을 예술로 정의하는 미국 뉴욕 화파의 추상표현주의와 유사하다. 하지만 그보다는 50년대 파리를 중심으로 프랑스에 광범위하게 전파된 동양의 서예기법과 더 깊은 연관이 있다. 서예에 서양미술의 기법을 접합시킨 한스 아르퉁Hans Hartung, 1904~1989과 자주 비교되는 것도 그 때문이다.

그는 50년대와 60년대 뉴욕의 추상표현주의에 대한 반작용으로 유럽에서 형성된 앵포르멜 미술운동에 참여한 작가다. 자우키Zao Wou Ki, 1920~, 앙리 미쇼Henri Michaux, 1899~1984, 한스 아르퉁 등과 교류하면서 그의 미술세계는 아시아의 영적인 차원을 더하며 성숙해졌다.

현대적으로 재해석된 그의 검은색을 보고 있으면 앵포르멜 시대 이응노 1904~1989의 묵빛을 연상하게 된다. 이응노의 묵빛이 빛을 흡수하는 검은색이라면 술라주의 검은색은 빛을 반사하고 거부하는 검은색이다. 수용하기보다는 거

부하는 것을 더 즐기는 프랑스 지성인들의 기질을 술라주의 검은색에서 발견할 수 있다.

화려한 원색의 율동과 환희

검은색에도 색이 있다는 것을 보여준 술라주와는 정반대로 원색들을 모자이크식으로 표현한 화가가 니키 드 생팔이다. 우리가 잊어버렸던 색을 되돌려준 작가다.

술라주와 마찬가지로 니키 드 생팔은 퐁피두와 인연이 깊다. 미국 패션모델 출신인 그녀는 유명 소설가 해리 매튜Harry Mathews와 이혼한 직후 재혼한 장 탱글리와 퐁피두 미술관 옆에 스트라빈스키 분수를 만들어 현대미술사에 영원한 이름을 남겼다.

지금도 전 세계 갤러리에서 유명세를 타고 있는 그녀의 조각 시리즈 〈나나〉는 말 그대로 멋 부리기 좋아하는 현대 여성을 원색적으로 표현한 것이다. 현대적인 원색과 춤추는 동작, 풍만한 육체를 통해 희열로 폭발하는 여인을 표현한 〈나나〉 시리즈는 이해하기 쉬운 데 더해 패션 감각을 보여줘 도시 부르주아가 중심이 된 현대미술계에서 각광받고 있다.

겉으로 화려한 이 조각 시리즈는, 알고 보면 상처받은 그녀의 유년 시절을 거꾸로 미화시켜 표현한 것이다. 아버지에게 근친상간을 당했던 유년의 아픔에서

니키 드 생팔, 〈산자가람〉, 1965년, 다양한 소품과 폴리에스티에 유화, 23×147×61.5cm

벗어나기 위해 예술에 몰두한 결과물이었다. 그녀는 여인의 심리 속에 숨어 있는 사회에 대한 적개심과 파괴 욕구를 인간의 근본적인 욕구로 이해했다. 그 덕분에 자신의 상처를 딛고 예술을 통해 평화적인 반항을 전개한 것이다. 종이와 화학약품을 섞어 만든 조각품의 독성 때문에 호흡장애로 숨을 거둔 그녀의 일생은 희생된 나나로 시작해 나나에게 희생되는 것으로 막을 내렸다고 할 수 있다.

프랑스의 누보 레알리즘Nouveau Realisme으로 분류되는 니키 드 생팔의 작품은 아르망의 작품과 함께 한국의 미술 수집가들이 가장 선호하는 작품으로 손꼽힌다. 이고르 스트라빈스키 분수 외에 토스카나의 타로Tarot 정원과 하노버의 헤렌하우젠Herrenhausen 왕궁공원이 대표작이다.

물감 튜브를 화살 끝에 매어 활로 쏘아 벽에 작품을 만드는 그녀의 독특한

기법은 행위미술과 아르테 포베라Arte Povera를 결합한 새로운 시도로 비평가들의 찬사를 받기도 했다. 그러나 그녀의 특기는 무엇보다도 사회의 폭력에 대한 저항을 평화로운 미술로 표현하는 것이었다.

인간과 텔레비전의 결합, 백남준

니키 드 생팔의 스트라빈스키 분수처럼 움직이는 미술을 보여준 또 한 사람의 잊을 수 없는 예술가는 한국인 백남준1932~2006이다. 그는 비디오 아트를 처음으로 예술 장르에 편입시킨 선구자다.

그에게 미술은 더 이상 화폭 위에 구현되어야 하는 예술이 아니었다. 그는 일방적인 표현보다는 양방향적인 커뮤니케이션의 개념으로 작품을 만들려고 했다. 고정된 색이 아니라 변화하며 움직이는 색, 물감에서 나오는 색이 아니라 전기와 자장을 통해 비물질적으로 존재하는 색, 선이나 형태가 아니라 텔레비전이란 기계로 모든 것이 표현되는 예술기법으로 그는 20세기 실험미술의 창시자가 되었다.

그의 가장 유명한 작품은 첼로와 텔레비전을 결합시킨 〈티비 첼로〉, 달에 착륙한 우주인을 보여주는 텔레비전과 여인의 가슴을 가리는 브래지어를 결합한 〈티비 브라〉, 부처상과 텔레비전을 서로 마주 보게 배치한 〈티비 부처〉 등이다. 말년에는 로봇 형태로 텔레비전을 설치해 〈티비 가족〉이란 이름을 붙인 인간 텔레비

전 시리즈로 유명세를 탔다.

그는 미술을 커뮤니케이션으로 이해하면서 미술의 차원을 우주로 넓혔다. 지구상의 대륙 사이, 또는 지구와 달 사이의 커뮤니케이션을 예술의 장으로 끌어들인 것이다. 이전의 미술에서는 전혀 없었던 개념, 즉 전기·자장·우주 등을 미술 세계로 가져옴으로써 미래의 미술이 어떤 형태로 발전할 수 있는지 보여주었다.

그는 한국전을 피해 일본에 정착하면서 일본인과 결혼하였고 그 후 독일에서 현대음악을 공부하면서 현대음악의 창시자인 존 케이지John Cage, 1912~92, 안무가 머스 커닝엄Merce Cunningham, 1919~2009 등과 교류했다. 그들을 통해 전위미술가 요제프 보이스Joseph Beuys, 1921~86와 친해지면서 플럭서스 운동1960~70년대에 일어난 국제적인 전위예술운동이며 음악과 시각예술, 무대예술과 시 등 다양한 예술 형식을 에너지의 개념으로 융합한 통합적인 예술 개념에 가담했다. 그는 미국으로 건너가 현대 서구문화의 상징으로 등장한 텔레비전을 다른 기능으로 변화시킨 진공관 실험을 시도함으로써 극단적이고 모험적인 예술 인생을 살았다.

그의 작품에서는 복합적인 문화와 중심축을 상실하고 다양성만으로 표현되는 현대미술, 거대한 우주 속에서 소외된 인간의 고독과 내적인 혼란을 진하게 느낄 수 있다. 속이 빈 텔레비전과 인간이 된 텔레비전을 통해 현대문명에 대한 인간의 저항을 가슴 뭉클하게 표현하고 있다.

순수한 파란색을 찾아낸 '불의 화가'

백남준이 기계의 힘을 빌려 현대문명에 대한 저항을 표현했다면 이브 클라인Yves Klein, 1928~62은 화학 재료로 그것을 시도했다. 시적으로 승화된 파란색 재료의 순수성을 극단적으로 추구한 그는 파란색보다는 사실 불을 표현한 화가이다. 그 점에 주목한 퐁피두 미술관은 불에 그을린 흔적을 표현한 그의 중요한 초기작들을 소장하고 있다.

파란색과 분홍색, 금색을 표현하는 데 평생을 보낸 그는 세 가지 색의 완벽한 조화인 불을 테마로 작업했다. 그는 초기에는 불에 그을린 흔적으로 자연의 생명력을 그려냈다. 그 다음 단계로 불에 그을린 흔적 위에 인체에 묻은 물감의 흔적을 더했다. 이 실험은 스캔들과 함께 그에게 서양 미술사에 영원히 기록될 명성을 기져다 주었다.

벌거벗은 여성의 몸에 칠한 푸른 물감의 흔적을 천이나 종이 위에 남긴 이 작품은 행위와 미술을 혼합하여 몸과 정신의 관계를 드러내는 일본 구타이그룹具体, Gutai Group의 행위예술에서 영감을 받은 것이다. 이브 클라인은 본래 프랑스 대표 유도 선수로 일본과 인연을 맺게 됐다. 그는 유도를 통해 몸과 정신의 관계를 터득했는데 구타이그룹의 작업에 쉽게 동화되었다. 그는 특히 이 시기에 다나카의 단색회화에 강한 인상을 받아 그것을 서양 화단에 도입했다.

그러나 아무것도 그리지 않고 단색만 칠한 탓에 회화로 인정하지 않는 냉대

에 번번이 부딪혔다. 그러다 이론가 피에르 레스타니 Pierre Restany, 1930~2003가 그의 첫 개인전에서 작품을 이해하기 쉽게 해석하면서 호평을 받기 시작했다. 이것이 계기가 되어 두 사람은 평생의 동지가 되어 모노크롬Monochrome, 한 가지 색이나 같은 계통의 색조를 사용하여 그린 그림으로 1950~60년대를 풍미한 화파 회화를 개척하게 된다. 나중에는 누보 레알리즘의 이름으로 혁신적인 미술운동을 펴게 되는데, 이브 클라인의 아파트에서 선언문을 낭독하면서 이 사조는 급속도로 프랑스와 유럽 전역에 전파되었다. 세자르, 아르망, 장 탱글리, 니키 드 생팔 등과 같은 프랑스 미술의 대가들이 모두 이 운동에 참여했다.

이브 클라인은 바슐라르의 시학에 깊이 매료되어 있었는데, 불에 관한 그의 미학 역시 바슐라르의 촛불의 미학에서 기원한 것이다. 그는 색 그 자체를 오브제로 생각했고 색의 화학 작용을 물질과 정신의 혼합으로 여겼다. 색은 정신을 표현하는 수단이 아니며 정신이 물질로 변화된 것으로 생각했다. 몸에 푸른 물감을 칠한 뒤 천 위에 흔적을 남기는 행위도 그런 이유에서 이루어졌다. 몸에 푸른 물감을 칠하는 과정을 통해 정신이 몸으로 변화되는 과정을 표현하려 했던 것이다. 따라서 화폭 위에 남겨진 것은 몸의 흔적이 아니라 정신의 흔적이다.

그는 특히 몸 중에서도 배와 가슴, 엉덩이가 정신과 밀접하게 상호작용한다고 생각했다. 배는 태아가 배태되는 우주의 시원이며, 가슴은 우주를 먹이는 생명력의 원천이고, 엉덩이는 섹스와 탄생의 수단이라고 설명했다.

그의 이런 시도는 점점 더 상징적인 시학으로 발전했다. 불과 함께 공기, 물, 땅 등이 서로 어떤 화학 작용을 일으키며 어떤 시적 상상을 만족시키는지 보여주는 방향으로 발전했다. 궁극적으로 그는 정신과 물질의 경계를 초월하려고 했다. 급기야 몸의 형태를 조각으로 떠서 그 위에 푸른색을 칠한 뒤 그림처럼 캔버스 위에 튀어나오게 설치하기도 했다. 그림도 조각도 아닌 이런 종류의 예술은 회화와 조각의 경계를 무너뜨리며 현대미술의 새로운 장르를 개척했다. 여인의 나신을 동원한 행위미술은 1950년대 당시에는 이해되지 못해 예술과 외설의 경계를 넘나드는 화가로 잘못 알려지기도 했다.

그는 일 년간에 걸쳐 공장에서 화학실험과 시행착오를 거친 끝에 빛을 반사하지 않는 가장 순수한 파란색을 만들어 내는 데 성공했다. 공식적으로 이 색은 클리인 블루로 불린다. 비록 정신의 질료로서 구상된 파란색이긴 했으나 매우 육감적인 색으로 알려지는 바람에 정신보다는 육체를 상징하는 색으로 자리매김하게 되었다.

그의 작품은 아르망, 세자르, 니키 드 생팔 등과 함께 프랑스 현대작가들 중 외국 갤러리들의 선호 순위 1번이다. 이런 유명세는 이브 클라인의 미술철학이나 인생과는 아주 거리가 먼 것이었지만, 그가 죽고 난 이듬해 태어난 외아들과 그의 젊은 부인에게 매우 부유한 삶을 가능하게 해주었다. 그는 1962년 나이 차가 많이 나는 젊은 여인과 결혼한 뒤 섹스 도중 세상을 떴다.

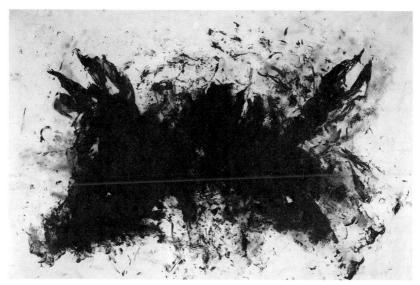

이브 클라인 〈테네시 윌리엄스에게 바치는 경의〉, 거대한 푸른색 안트로파지, ANT 76, 1960년, 캔버스에 붙인 종이 위에 파란색 화학안료, 407×275cm

조각이 보여준 실존의 세계

퐁피두에 소장된 근대미술 소장품들 가운데 가장 주목할 만한 작품은 알베르토 자코메티Alberto Giacometti, 1901~66의 조각과 그림이다. 그의 작품은 철학자 장 폴 사르트르Jean Paul Charles Aymard Sartre, 1905~80와 소설가 장 주네Jean Genet, 1910~86 등 1940~50년대 파리의 지성계를 흥분시켰다. 존재하기 위해 노력해야 하는 인간의 의식 세계, 끊임없이 부조리와 불안 속에서 살아야 하는 인간의 존재 조건에 주목한 사르트르의 실존철학과 맞닿아 있었기 때문이다. 반항과 번민 속에서 고정관념을 벗어나 아름다움을 추구한 장 주네의 정신세계와도 깊은 관련이 있다.

그의 작품은 유럽 미술의 고전미를 벗어나 아프리카 원시 미술에 의도적으로 동화됨으로써 제3세계 문화권으로 도피하는 유럽의 지성계를 대변하고 있다. 또한 근대 조각품 중 가장 미래적인 감성을 담고 있다.

자코메티의 작품은 앙리 마티스의 아들이자 뉴욕 은행가의 대표적인 화상이었던 피에르 마티스Pierre Matisse, 1900~89의 적극적인 후원 덕분에 프랑스보다 뉴욕에서 더 많이 알려졌다. 현재의 자코메티 재단 역시 미국 수집가의 소장품을 중심으로 설립된 것이다. 유럽에서 그의 작품을 가장 많이 소장하고 있는 곳은 메그Maeght 갤러리이다. 이 갤러리에는 자코메티의 대작 중 가장 큰 작품들이 소장되어 있다.

프랑스의 피카소라고 불릴 만한 거장으로서 거의 모든 현대 미술가들에게 깊은 영향을 끼친 자코메티는 흔히 앙드레 브르통, 살바도르 달리 등과 함께 초현실주의에 속하는 예술가로 알려져 있다. 그러나 그는 사실 어떤 미술 사조에도 포함시킬 수 없을 만큼 독창적인 예술 세계를 가지고 있다. 그를 통해 비로소 조각은 공중에 뜨게 되었다. 전형적인 아름다움을 지향하는 그리스 조각에서도 완전히 벗어났다. 그로 인해 고뇌에 찬 현대인의 모습을 실감나게 표현할 수 있게 된 것이다.

공중에 뜬 조각은 앙드레 브르통과의 우정에서 영감을 받은 것이다. 앙드레 브르통은 조각과 상상 속 이미지의 관계를 이론화하였다. 공중에 떠 있는 조각

은 추상성을 띠는데, 마치 회화에서 추상화가 등장한 것과 비슷한 맥락이라고 주장했다.

자코메티는 젊은 시절 조각가 부르델의 아틀리에에서 일하며 그의 제자로 예술가의 경력을 시작했다. 그 후 파리에 매우 협소한 아틀리에를 얻어 독립한 후 작업에만 몰두했다. 훗날 소설가 장 주네의 묘사로 유명해진 이 아틀리에는 현대 조각의 성소가 되었다.

지하 계단 옆의 비좁고 누추한 단칸 아파트에서 작업하던 시절은 자코메티 인생의 전성기였다. 그의 유명작은 거의 모두 이 작업실에서 창조되었다. 미국의 대부호들과 유명인들은 자코메티의 초라한 이 아틀리에에 찾아오기 위해 비행기를 타고 여행하는 것을 큰 영광으로 생각했다. 자코메티는 마침내 프랑스를 떠나 고향인 스위스로 돌아가는데, 스위스에서도 역시 싸구려 호텔 방에서 작업했다. 그는 평생 가난한 예술가의 길을 고집하며 살았다. 하지만 오늘날 그의 작품 한 점 값은 대부호의 저택 몇 채에 해당하는 가격으로 소더비 경매장에서 거래되고 있다.

그의 작품은 누구에게나 친근감을 줄 정도로 이해하기 쉬우면서도 매우 형이상학적인 관념을 담고 있다. 지팡이처럼 바싹 마른 청동 조각은, 겉으로는 풍요하지만 속으로는 사막같이 황량한 현대인의 그림자를 잘 보여주고 있다.

이러한 과장된 기법은 세계대전 전후의 초현실주의에 기반하고 있다. 다른

한편으로는 포스트모던에 나타나는 극도의 리얼리즘과도 상통하는 바가 있다. 한쪽으로만 극도로 연장된 형태가 주는 불안감으로 현대인의 기형적인 인간성을 표현하고 있는 것이다. 메마르지만 순수하고 강한 인간의 모습은 그의 자화상이 분명하다. 그의 메마른 조각에서 가난은 예술가들의 실존 조건임을 다시 확인할 수 있다.

약삭빠른 혁명적 실험

현대 회화의 문을 활짝 연 첫 화가로 평가되고 있는 마르셀 뒤샹Marcel Duchamp, 1887~1968의 작품 중 가장 잘 알려진 것은 〈샘〉이다. 퐁피두에 소장되어 있는 이 역사적인 변기는 화장실에 가면 얼마든지 볼 수 있다. 그럼에도 이 작품은 퐁피두 미술관의 그 어느 근·현대 미술 명작보다 더 중요한 작품으로 평가받고 있다. 현대 회화의 가장 극적인 모순이 아닐 수 없다. 수염 달린 모나리자, 계단을 내려오는 수십 개의 발과 팔이 달린 자신의 나체화 등으로 미술사에 이름을 남긴 뒤샹은 개념미술과 레디 메이드이미 만들어져 판매되는 제품을 다름 이름을 붙여 단순히 설치만 하는 현대미술 형태 기법의 창시자다.

어떤 점에서 뒤샹은 매우 약삭빠른 상인 기질을 지닌 예술가라고 말하는 것이 더 정확할지 모른다. 그는 프랑스를 대표하는 체스 선수로 국제대회를 휩쓸 만큼 계산적인 두뇌를 가진 사람이었다. 가장 경제적으로, 가장 놀라운 효과를 만

들어 엄청난 시세 차익을 남길 줄 아는 예술가였다. 그의 이름만 붙으면 화장실 변기도 아무런 가공 없이 미술작품이 될 지경이었다. 그 탓에 현대미술계는 수많은 엉터리 예술가들을 산출해 냈다.

〈샘〉은 처음에 1919년 미국 아모리 쇼The Armory Show에 전시되기 위해 미국으로 가져갔다가 보기 좋게 퇴짜 맞은 물건이다. 아모리 쇼는 이때까지는 존재하지 않았던 미술 형태를 실험적으로 전시하는 아방가르드 전시의 첫 시도였다. 그런 성격의 전시회조차도 그의 실험은 허용할 수 없었다. 오늘날 이 변기가 현대미술을 개척한 역사적인 물건으로 인정받고 있긴 하지만, 일반 대중의 감성으로 볼 때 여전히 거부감이 있는 것도 사실이다. 도대체 무엇을 감상할 수 있단 말인가. 마르셀 뒤샹의 지극히 이기적인 나르시즘 외에 아무것도 볼 수 없다.

서양문화의 퇴폐적 상업성을 극단적으로 보여주는 이 물건은 현대 서구 사회의 무너진 정체성을 잘 상징하고 있다. 마치 서양인의 잘생긴 얼굴 속에 감추어진 괴물 같은 얼굴을 보는 듯하다. 언제나 그렇듯 잘생긴 얼굴은 가면에 지나지 않는다. 아름다움에 대한 경멸이 공감을 불러일으키는 이유는 그것이 진실과 다르기 때문이다. 아름답지 않은 현실 속에서 아름다움을 만들어 내는 예술은 거짓과 기만으로 보일 수밖에 없다.

뒤샹의 개인적인 사생활을 들여다보면 아름다움이나 행복이 없었던 비참한 생활이었다. 그는 오래 결혼하지 않고 살다가 단지 가족과의 계약을 위해 사랑

없이 첫 결혼을 한 후 몇 개월 만에 이혼했고, 이후에도 단지 경제적인 이유로 뉴욕의 유명한 화상의 딸과 계산적인 결혼을 하는 등 가족들의 따뜻한 행복과 정을 모르고 평생을 살았다. 그는 어쩌면 변기 같은 삶을 살았을지 모른다. 그러나 과연 그것이 우리의 삶과 얼마나 다를까? 그런 점에서 그의 작품 〈샘〉을 다시 한 번 더 물끄러미 바라보게 된다.

눈을 감으면 낯선 세계가 보인다

근대화가도 아니고, 그렇다고 100퍼센트 현대화가도 아닌, 그렇다고 마르셀 뒤샹처럼 혁신적인 아방가르드도 아닌 정체불명의 현대화가가 조르조 데 키리코 Giorgio de Chirico, 1888~1978이다. 퐁피두에 소장된 그의 회화는 억압된 남성의 심리 세계를 잘 표현하는 작품들이다. 검은 선글라스를 착용한 석고상의 머리와 그 뒤로 보이는 남자의 검은 그림자, 그림 우측에 보일 듯 말 듯 보이는 로마양식의 출구 등은 키리코의 신비주의를 여지없이 보여주는 상징들이다.

그리스인 조르조 데 키리코는 이탈리아에서 성장했다. 종종 이탈리아 화가로 간주되지만, 그의 정신세계는 철저히 고대 그리스의 상징에 뿌리를 두고 있다. 니체의 철학에 깊이 매료되어 젊은 시절을 보낸 그는 루브르 미술관에서 누워 있는 아리아드네Ariadne의 조각상을 보고 깊은 영감을 받아 조각상을 그림의 주제로 자주 등장시켰다.

그리스 신화에 등장하는 아리아드네는 낙소스 섬에서 디오니소스Dionysos와 결혼한 여인이다. 아버지를 살해하러 온 청년에 반해서 그를 따라 가족을 버리고 아테네로 함께 떠났다가 중간에 낙소스 섬에서 버림을 받았다. 키리코는 디오니소스와 결혼한 점과 미로를 벗어나는 방법을 청년에게 알려준 점에서 영감을 얻어 아리아드네의 이미지를 회화에 가져왔다.

디오니소스는 니체가 숭배한 그리스 신인데, 예술과 비극을 상징하는 신으로 키리코 정신세계의 바탕이 됐다. 건축적 구조가 결합된 미로는 늘 키리코의 관심을 끌었다. 오페라 가수였던 어머니의 영향으로 무대 역시 그에게 중요한 테마로 작용하였다.

그는 형이상학의 화가로 불린다. 철학적 주제와 상징을 담은 그림을 자주 그렸기 때문이다. 키리코는 어느 날 이탈리아의 한 광장에 앉아 있다 불현듯 깨달음을 얻었다. 생각만 바꾸면 모든 것이 낯설어질 뿐만 아니라 전혀 다르게 보인다는 것을 경험했던 것이다. 그 이후로 그는 예술을 처음부터 다시 정의하게 되었다. 즉, 예술은 낯선 세계를 드러내는 기술이 된 것이다.

그의 그림에 감도는 이상한 분위기는 이미지들의 낯선 배열에 기인한다. 물고기나 조개의 틀과 그리스 조각의 조합은 전혀 어울리지 않는다. 석고상과 선글라스 역시 낯설 뿐이다. 그러나 키리코는 그런 부조화를 통해 전혀 다른 세상이 가능하다는 것을 보여줄 수 있다고 생각했다. 회화는 이런 임의적인 배치를 가능

하게 해주는 도구이다.

석고상의 뒤쪽에 보이는 검은 그림자는 특히 비밀스러운 분위기를 증폭시키는데 이 그림자는 그의 작품 〈아기의 두뇌〉에 나오는, 눈을 감고 있는 남자를 연상시킨다. 그림자 이미지는 작가 내면에 각인된, 고대 그리스 문화를 전수해준 아버지의 모습으로 해석되고 있다. 그와 함께 고대 그리스 문화의 수수께끼에 대한 미스터리의 표현으로 해석하기도 한다. 그러나 한편으로 다른 관점에서 보면 드러내지 못한 채 감추고 있지만 감출수록 더 드러나는 작가 자신의 모습일 수도 있다. 말년에 그린 뉴욕 시리즈를 보면 남자들의 사우나탕이 계속 등장한다. 그의 감춰진 모습은 이런 말년의 그림들과 어떤 연관이 있을 것으로 추정해볼 수 있다. 그의 그림 중 가장 유명한 〈시인의 근심〉에서도 여인의 석고상 밑에 버려진 바나나 껍질들의 더미를 볼 수 있는데 바나나는 남성의 성기를 암시한다. 이런 사우나탕이나 바나나 같은 성적인 코드는 은밀하지만 모순되게도 그런 이유로 유난히 시선을 끈다.

그림의 배경색인 초록색과 폐쇄적인 건축 구조는 미로를 의미한다. 검은 안경은 그 미로에 던져진 한 남자와 그를 사랑하지만 끝내 버림받는 아리아드네의 운명을 암시한다. 오른쪽에 희미하게 보이는 미로의 출구를 막고 있는 물고기와 조개는 사회의 고정관념을 상징한다. 물고기는 남성을, 조개는 여성을 의미하는데 남성과 여성의 틀을 강요하는 사회를 출구를 막는 장애물로 표현한 것이다.

조르조 데 키리코 〈기욤 아폴리네르의 전조 초상〉, 1914년, 유화, 65×81.5cm

 그는 자신의 억압된 성을 벗어나지 못해 좌절하는 과정에서 그림을 통해 해방구를 찾고 있는 듯하다. 그에게 비밀이 매우 중요한 주제인 것은 바로 이 때문이다. 그에게는 항상 감추어야 할 게 있었던 것이다. 드러내면서 동시에 감추고, 감추지만 그럴수록 더 드러나 보이는 모순은 그가 개발한 독특한 미학이다.

 우리들 역시 감추고 있는 것들이 있지만 오히려 감추려 하기 때문에 더욱 드러나는 비밀들을 가지고 있다. 이런 인간의 본성과 심리를 표현한 점에서 키리코의 그림 세계는 지극히 현대적이며 초현실주의 이상의 세계이다. 초현실주의의 대부였던 앙드레 브르통은 버스를 타고 지나가다 거리의 갤러리에서 그의 그림을 보고 급하게 버스에서 내려 충동적으로 구입한 후 세상을 뜰 때까지 항상 소중하게 침대 옆에 간직하고 살았다. 키리코의 미스터리는 여전히 해명을 기다리고 있다.

Musée national Picasso

🖥 http://www.musee-picasso.fr/ ✉ Hôtel Salé 5, rue de Thorigny 75003 Paris ☎ 01 42 71 25 21 📍 매일 오전 10시~야간 8시 / 월요일, 1월 1일, 5월 1일, 6월 24일, 12월 25일, 26일 휴관 🚇 지하철 1호선 Saint-Paul역, 지하철 8호선 Chemin Vert역

피카소 미술관은 퐁피두 미술관과 함께 아방가르드를 상징하는 파리의 대표적인 미술관이다. 피카소는 파리를 중심으로 활동하던 시절부터 파리에 자신의 이름으로 미술관을 건립할 의사를 비치곤 했다. 미망인은 그의 뜻을 지켜 프랑스에 다수의 작품을 기증하여 국가적 차원에서 피카소 미술관을 건립할 수 있는 길을 열어주었다. 203점의 회화, 158점의 조각, 88점의 도자기, 1,500점의 스케치, 1,600점의 판화 등이 이때 기증되었다. 여기에 그의 친구

들의 작품과 그의 작품 세계와 밀접한 연관이 있는 작품들이 보태졌다. 마티스, 미로, 브라크, 세잔, 드가, 루소 등의 작품들이 그것이다.

피카소가 세상을 뜨자 3년 후 피카소의 유족은 파리의 중심가 마레 구에 있던 옛 베니스 대사관을 구입하고 건축가 롤랑 시무네Roland Simounet의 설계에 따라 내부를 개조해 1976년 국립 미술관으로 개관하였다. 미술관 내의 설치물들은 자코메티의 동생인 디에고 자코메티Diego Giacometti가 디자인했고, 시선을 사로잡는 18세기 양식의 미술관 중앙 계단은 마르탱 데자르댕Martin Desjardins이 디자인했다.

미술관 실내는 피카소의 입체파 화풍을 따라가도록 조성했는데 마치 입체파의 그림 내부를 산책하는 느낌이 나도록 공간과 계단, 복도를 서로 섞어 개방했다. 각 전시실 역시 다른 구조로 만들어 피카소의 회화 세계와 상응하도록 세밀하게 구성하였다. 조각 작품들은 유리벽에 둘러싸인 특별 전시실에 부려 놓았는데, 스페인 북서 해안 카탈루냐Cataluña의 분위기가 물씬 풍긴다. 2010년부터 다시 내부 개조 공사에 들어가 2012년 재개관 예정이다.

피카소 미술관 뒤쪽의 정원을 둘러싼 높은 벽을 따라 골목을 계속 걸어가면 샤리오Chariot 거리, 브르타뉴Bretagne 거리, 생통그Saintongue 거리 등 그림같이 아름다운 작은 골목들이 이어진다.

골목마다 유명한 갤러리들이 자리잡고 있어 한가하게 산책하며 둘러볼 만하

다. 매릴린 먼로Marilyn Monroe, 1926~62 등 유명인사들의 희귀한 사진들만 주로 거래하는 갤러리 드 랭스탕Galerie de l'Instant도 이 골목 한 모퉁이에 있다. 그 갤러리에서 멀지 않은 곳에 패션 디자이너 크리스티앙 라크루아Christian Lacroix가 과거의 빵집을 개조하여 새롭게 디자인한 호텔인 프티 물랭Hôtel de Petit Moulin이 있다. 피카소와 모딜리아니, 샤갈이 걸었던 길을 똑같이 걷다 보면 마치 오래된 사진 속 골목 같은 느낌도 든다. 피카소 역시 골목길들을 좋아했다. 그는 바르셀로나의 골목길 출신이다. 이 동네는 어딘지 바르셀로나를 닮은 구석이 있다.

피카소 미술관이 들어서 있는 자리는 과거 파리에서 가장 극단적인 아방가르드 갤러리들이 있었던 동네였으며 현재도 그 전통을 이어가고 있다. 미술관 바로 옆에는 과거 50년대 앙리 미쇼 등과 같은 앵포르멜 화가들을 아직도 전시하

고 있는 테사 헤롤드Thessa Herold 갤러리가 있다. 테사 헤롤드는 앵포르멜의 주축이었던 전설적인 화상 폴 파케티Paul Facchetti의 친구다. 파케티는 미국 추상표현주의의 대가 잭슨 폴록을 처음으로 유럽에 소개했고, 무명의 살바도르 달리를 발굴하여 키운 화상이었다.

우리들의 일그러진 초상

피카소 미술관에서 가장 볼 만한 작품은 〈미노토르〉 시리즈인데, 이 작품의 많은 스케치가 이곳에 보관되어 있다.

〈미노토르〉의 주제는 투우, 곧 스페인을 상징하며 그의 회화에 자주 등장한다. 그는 열정적인 투우 팬이었다. 파리에서 사귄 절친한 친구 시인 막스 자콥Max Jacob에게 보낸 편지에 그린 바로셀로나 시절 자신의 모습 역시 투우장을 배경으로 그린 것이었다.

미노토르는 고대 그리스 아리아드네의 신화에 나오는 황소를 닮은 동물이다. 제우스의 저주로 크레타 섬의 미로에 갇혀 마치 존재하지 않는 것처럼 존재했다. 미로의 중심을 지키는, 소의 머리에 남자의 몸을 한 전설적 동물이다.

피카소에게 미로는 투우장을 의미하고, 미노토르는 투우장에 갇혀 싸우다 죽는 황소를 의미한다. 특히 죽어가는 황소의 눈은 피카소에게 매우 의미심장한 상징이었다. 그는 죽어가는 황소의 눈으로 보아야 비로소 세상을 볼 수 있다고 말

했다. 황소의 눈이 그에게는 화가의 눈이었던 것이다. 그 눈은 세상을 파괴된 구조의 입체파 방식으로 보는 이상한 눈이다.

이 스케치에서도 한 눈은 정면을 응시하고 있고 다른 눈은 그 왼쪽 눈을 응시하고 있다. 세상을 보는 눈과 자신을 응시하는 두 눈이 한 얼굴에 같이 그려져 있는 것이다. 이런 혼합은 오히려 묘한 공감을 불러일으키는데, 그것이 비록 실제 얼굴과는 다르게 보이더라도 더 진실한 얼굴처럼 보인다.

조르주 바타유는 성 행위에는 희생과 죽음이 상징적으로 포함되어 있다는 점을 강조한 바 있다. 그런 맥락에서 보면 피카소의 미노토르 그림은 성과 투우의 의식을 혼합하여 에로티시즘을 상징적으로 표현하는 것이다. 그것은 인간성을 벗어나 동물로 돌아간 인간, 즉 태어난 그대로 최초의 순진함으로 돌아간 인간을 의미한다. 동물성의 주제를 끌어들이며 피카소는 성행위에 대한 죄의식을 벗고 그 행위가 매우 창조적인 행위임을 당당하게 주장하고 있다. 황소와 인간이 섞인 이 초상화는 에로티시즘을 평생 추구했던 피카소의 자화상이다.

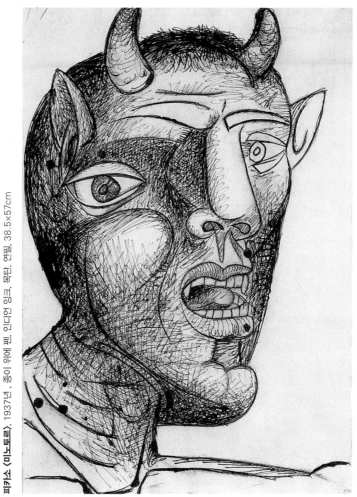

피카소 〈미노토르〉, 1937년. 종이 위에 펜, 인디언 잉크, 목탄, 연필. 38.5×57cm

포스트모더니즘의
스타들

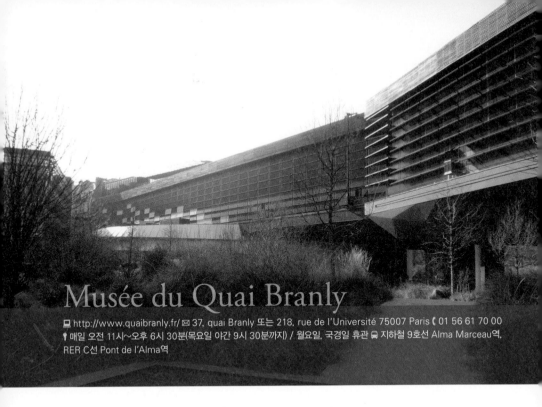

Musée du Quai Branly

📟 http://www.quaibranly.fr/ ✉ 37, quai Branly 또는 218, rue de l'Université 75007 Paris ☎ 01 56 61 70 00
📍 매일 오전 11시~오후 6시 30분(목요일 야간 9시 30분까지) / 월요일, 국경일 휴관 🚇 지하철 9호선 Alma Marceau역, RER C선 Pont de l'Alma역

케 브랑리 미술관은 파리에서 가장 최신식 미술관이다. 파리는 포스트모던의 시대를 준비하기 위해 일찌감치 케 브랑리 미술관을 2006년에 개관했다. 아시아, 아프리카, 오세아니아, 아메리카 원주민의 예술을 이해하는 것은 앞으로 다가올 미래사회의 문화를 이해하는 첩경이다. 이미 중국 문화의 중요성은 미국 문화를 능가하기 시작했고, 아프리카와 남아메리카 문화는 미개척 대륙으로서 유럽의 낡은 문화를 대치할 수 있는 잠재성을 보이고 있다.

283

케 브랑리 미술관의 첫 시작은 루브르 미술관에서 열린 아프리카 미술 기획전이었다. 자신의 소장품을 중심으로 전시회를 기획했던 자크 케르사쉬Jacques Kerchache는 케 브랑리 미술관을 실현시키기 위해 평생을 바쳤다.

케르사쉬는 큐레이터를 하면서 취미 삼아 전 세계를 돌며 원주민의 생활도구를 수집했다. 당시에는 아무도 그런 물건들의 가치를 몰랐기 때문에 큰돈이 들지 않았다. 대부분은 길거리나 집 마당에 버려져 있던 물건들을 선물로 받아 온 것인데, 그 가운데는 걸작이 많았다. 그는 수집품들을 고가로 팔아 몇 년 만에 일약 갑부가 되었다.

케르사쉬는 원시 미술관을 만들기로 하고 그 아이디어를 인류사 박물관에 제안했으나, 그 당시만 해도 원시인들의 생활도구는 예술품으로 받아들여지지 않았다. 원주민 미술의 평가 기준이 없는데다 자칫 식민지 문화의 잔재라는 인상을 줄 수 있다는 우려까지 겹쳐 거절당한 것이다. 그 와중에 우연히 만나 친구가 되었던 자크 시라크 파리 시장이 대통령에 당선되자 케르사쉬는 곧 케 브랑리 프로젝트를 정부에 제안했고, 시라크는 우정과 함께 그 제안을 받아들여 마침내 미술관은 세상 빛을 보게 됐다.

유행의 첨단이 된 원시 미술

처음에는 원시 미술관이란 이름을 붙이려 했지만, 다른 대륙의 예술을 폄하한다는 지적에 따라 미술관이 위치한 주소지인 케 브랑리Quai Branly, '브랑리의 강변'이란 뜻의 불어의 이름을 붙여 케 브랑리 미술관이라 부르게 되었다. 이 프로젝트를 위해 수천억 원을 지원했던 자크 시라크 대통령은 후대에 업적을 남기기 위해 자신의 이름을 붙이려 했으나 좌절되었다.

30만 점이 넘는 소장품, 음악과 춤을 테마로 다루는 미술관, 첨단자료 분석 기술을 갖춘 케 브랑리는 예술을 원시 예술에서 다시 시작하고 미술사를 세계사 범위로 확대하는 도구로서 미술관의 새로운 지평을 열고 있다.

이 미술관은 학계와 미술계에 수많은 일자리를 창출했다. 문화인류학, 고고학, 역사학, 언어학, 미술사학, 영화, 사진 등 거의 모든 인문학 분야 종사자들이 참여하여 작업할 수 있는 이상적인 환경을 만들어 냈다. 미술관과 관련된 인문학 분야도 고소득 직업의 전망을 가질 수 있는 가능성이 생겨난 것이다.

현재 파리에서 루브르 미술관 다음으로 입장객이 많지만, 이 미술관의 소장품들은 루브르나 오르세에 비해 저평가되고 있다. 하지만 제3세계권의 문화를 평등하게 평가하는 시대가 오면 프랑스는 케 브랑리 같은 박물관에 힘입어 다시 세계 문화를 이끄는 중심 국가가 될지도 모른다. 전 세계 토속문화를 예술적인 관점에서 평가하여 이처럼 대규모로 전시하고 있는 나라는 극히 드물기 때문이다.

케 브랑리 미술관은 파리시립근대미술관과 센 강을 사이에 두고 마주 보고 있다. 센 강을 따라 줄지어 있는 미술관의 유리판 때문에 전투적이고 방어적인 느낌을 주는 정문 쪽보다는 곤충의 거대한 둥지 같은 건물 형상과 원시 정원이 관람객을 맞는 후문 쪽으로 들어가는 게 낫다. 어떤 면에서 보면 소장품보다 장 누벨Jean Nouvel의 인상적인 건물과 파트릭 블랑Patrick Blanc의 벽을 이용한 수직 정원이 더 인기가 있다.

실내 건축은 인천공항 실내를 설계한 빌모트Wilmotte가 맡았다. 원주민 마을을 경험하는 느낌이 들도록 거의 벽이 없는 개방적인 구조로 자유분방한 전시실 분위기를 연출했다. 특히 거대한 유리창을 덮은 조명 시스템 덕분에 야자수 잎에 가려진 정글 속을 헤매는 느낌을 준다.

미술관 옥상에는 레 종브르Les Ombres라고 하는 고급 레스토랑이 있는데, 에펠탑과 센 강의 전경과 샤이오Chaillot 궁의 장관을 한눈에 감상할 수 있는 최적의 장소다. 최신 유행의 요리와 테이블 장식을 갖춘 이 레스토랑은 파리를 처음 방문하는 미국의 비즈니스맨들이 즐겨 이용한다.

케 브랑리 미술관의 명작들

믹 나메라리 차플차리 〈몽강파인 꿈〉, 호주 파푼야, 1996년, 캔버스에 아크릴, 122×153cm

신의 시선을 보여주는 점과 평면

케 브랑리 미술관의 스타는 뜻밖에도 호주 원주민들의 미술 작품이다. 이는 원주민 미술을 적극적으로 인정하고 받아들인 호주 미술계의 정책적인 노력의 결과였으며, 지금은 전 세계 갤러리의 주목을 받는 미술 장르가 되었다.

원주민들의 미술은 본래 작품으로 남지 않는 미술의 형태였다. 피부나 흙 위에 점을 찍어 그림을 그리고, 완성되면 지워 버리는 식이었던 것이다. 그러나 그 흔적을 남겨 전시하고 싶어 했던 백인들의 희망에 따라 점점 변형되기 시작했다. 피부 대신 벽 위에 점을 찍고, 흙 대신 캔버스에 점을 찍으며 그들의 미술은 비로소 전시할 수 있는 형식을 갖추게 되었다.

그 결과는 충격적인 것이었다. 매우 현대적인 회화 작품들이 모습을 드러낸 것이다. 원주민들에게 점 그림은 잠자는 동안에만 볼 수 있는 꿈속의 세계를 그리기 위한 것이었다. 그들은 현실 세계와는 전혀 다른 신의 세계를 그리기 위해 점과 평면으로만 구성된 세계를 표현했다. 점은 최초의 형태이자 우주에서 본 지구상의 극소화된 형태들을 의미한다.

이와 함께 주로 흙의 색을 변화시키며 다양한 땅의 뉘앙스를 표현하였는데 전체적으로 무한히 연속되는 흐름과 같은 운동감이 돋보인다. 현대미술의 조류인 대지미술에서도 볼 수 있는 공통적인 특징이다. 땅과 직접적인 접촉을 하며 사는 원시적인 사회에서 작업하는 그들이야말로 어쩌면 진정한 의미의 대지미술

가들인지도 모른다.

현재는 케 브랑리 미술관에 전시되고 있지만, 몇 십 년 후에는 뉴욕의 메트로폴리탄 미술관의 전시실에서 인상파 화가들의 옆자리를 차지할지도 모른다.

20세기 회화의 모태, 아프리카 가면

호주 원주민 미술을 보고 나면 이제 아프리카 토속 가면을 자세히 살펴볼 차례이다. 왜 그 가면들이 유럽 미술에 그처럼 큰 영향을 주었는지 분석해 보자. 피카소와 모딜리아니를 비롯하여 1910년대부터 1930년대까지 대부분의 유럽화가들에게 깊은 영향을 준 아프리카 토속 가면 예술은 그 한 가지만으로도 어떤 다른 대륙에서도 볼 수 없는 예술 장르를 형성한다.

20세기 초 식민지 개척을 통해 아프리카의 문화가 유럽으로 들어오기 시작하자 당시 유럽 미술계는 아프리카 원시 문화에서 무시할 수 없는 영향을 받았다. 피카소와 브라크, 모딜리아니 등 20세기의 새로운 회화적 실험에 몰두하던 화가들이 대표적인 예이다. 이 가면은 아프리카 서쪽 해안에 접한 코트디부아르의 원시부족 가면으로 19세기말 사산드라Sassandra 부족의 미술양식을 보여주고 있다. 1900년 파리 세계 박람회에 전시되었던 가면이다.

첫인상은 피카소의 작품이라고 착각할 정도로 피카소의 그림과 유사하다. 이 가면은 단순한 형태에도 불구하고 푸른빛 피부와 깃털 머리, 금빛 수염의 표

〈크루〉, 코트디부아르, 사산드라 지역, 마스크, 19세기 말, 나무, 색, 깃털, 섬유질, 면, 조개, 20×68cm

현에 있어 매우 복합적인 신화를 상징하고 있음을 짐작하게 한다. 두 눈동자와 이빨의 표현은 너무 강렬하여 야수파의 그림들을 보고 있는 듯하다. 또한 아프리카의 문화는 자연스러운 이미지보다는 기하학적인 이미지에서 예술성을 찾고 있었다는 것을 알 수 있는데, 고대 그리스 조각 역시 초기 조각들은 기하학적인 형태였다. 기하학적 형태에 대한 집착은 자연을 과학적으로 해석하는 태도에 기인한다. 이는 수리적 공식과 유사한 어떤 과학적인 사고가 이미 아프리카에 존재했음을 암시한다.

이런 점에서 아프리카 문화와 미술을 단지 원시적인 것으로 간주하는 것은 매우 섣부른 판단이라 할 수 있다. 이 가면을 한참 바라보고 있으면 문득 달에 착륙한 우주인의 마스크를 보고 있는 것 같은 착각이 드는 경험을 할 수 있다. 어쩌면 미래는 과거를 재현하고 있는 것인지도 모른다.

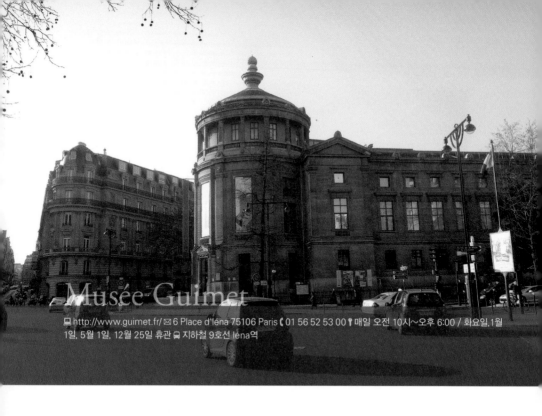

Musée Guimet

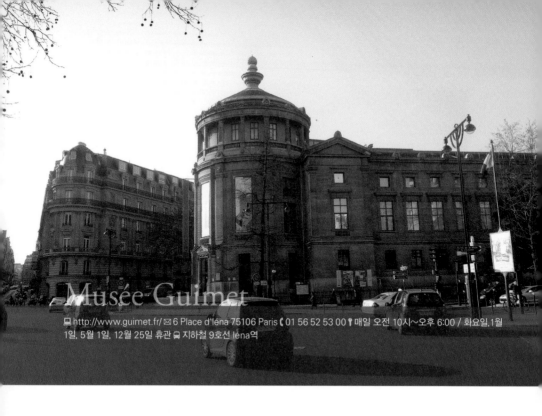

http://www.guimet.fr/ ✉ 6 Place d'léna 75106 Paris ☎ 01 56 52 53 00 ♀ 매일 오전 10시~오후 6:00 / 화요일, 1월
1일, 5월 1일, 12월 25일 휴관 🚇 지하철 9호선 léna역

기메 미술관은 유럽에서 가장 큰 규모의 아시아 미술관이다.

캄보디아 풍의 동남아시아 건축양식과 유럽 건축양식이 혼합된 기메 미술관은
케 브랑리 박물관과 함께 제3세계의 예술을 소개하는 대표적 공간이다. 체계적이
며 광범위한 동양미술사 지식을 바탕으로 유럽에서 가장 품격 있는 전시를 진행
하는 것으로 유명하다. 미술관 입구 2층의 매력적인 작은 원형 도서관에서는 중
국이나 일본에서도 구하기 힘든 청대 원화도전 같은 화집과 중세시대의 일본 고

서적 원본을 열람할 수 있다.

수집가이자 기업인이었던 에밀 기메Émile Étienne Guimet, 1836~1918의 인생 역정이 배어 있는 이 미술관의 역사는 리옹Lyon 시의 종교사 미술관에서 시작되었다. 에밀 기메는 당시 청색 염료를 생산하던 기업체의 사장이었는데, 사업이 번창하면서 공장 노동자들의 건강에 관심을 갖다 종교에 빠져들었다. 그는 기독교뿐 아니라 이슬람교, 도교, 유교, 사키아, 무니, 조로아스터, 유대교 등에 대한 지식을 섭렵했고 급기야 종교 유적을 찾아 고고학 기행을 시작했다. 29세의 젊은 나이부터 이집트 발굴에 참여한 그는 고고학적 가치가 있는 이집트 문서나 미술품들을 정열적으로 수집했다.

1874년 코펜하겐 인류학 박물관을 방문한 뒤 영감을 얻은 그는 종교를 주제로 한 미술관을 만들기로 한다. 1876년 파리 세계 문화 엑스포에 전시할 일본, 중국, 인도 유물을 수집하러 떠난 그는 300여 점의 회화, 600여 점의 조각과 고문서들을 배에 싣고 돌아왔다. 엑스포가 끝난 이듬해 1879년 그는 이 미술품들을 기반으로 종교 미술관을 건립했다. 그는 전 재산을 국가에 헌납하고 파리에 미술관을 옮겨와 지금의 자리에 기메 미술관을 열었다.

샤를 텔리에Charles Tellier가 설계한 이 건물은 19세기 말 신고전주의 양식을 고스란히 보여준다. 이곳이 아시아 예술의 보고가 된 것은 티베트, 캄보디아, 중국 실크로드, 중앙아시아 등으로 파견된 유서 깊은 프랑스 동양학교 탐사 팀 덕분

이다. 그들은 아시아 지역 전반에 걸친 언어와 문화에 대한 체계적인 연구를 바탕
으로 귀국할 때마다 기메 미술관에 전시할 귀중한 미술품들을 가져와 기증했다.

생각하고, 말하고, 생활하는 미술관

이 미술관은 1920년 이후 '생각하고, 말하고, 생활하는 미술관'이란 모토 아
래 아시아의 철학을 끊임없이 재해석하며 유럽 사회에서 소개해 왔다. 특히 아시
아의 종교 의식과 신성에 관해 깊이 연구하며 종교미술에 치중하였다. 근처의 인
도네시아 미술관 소장품과 루브르 미술관의 극동 지역 미술품을 이집트 유물들과
교환하면서 아시아 미술품만 전문으로 하는 미술관으로 거듭나게 되었다.

소장품의 규모가 계속 불어나게 되자 10년 동안 실내 재건축 공사를 거쳐
2001년 1월 다시 개관했다. 남아메리카의 진귀한 목재와 예술품용 석재를 도입
해 내부를 획기적으로 개조했다. 재건축 당시 한국이 많은 기금을 지원한 덕에 한

층의 절반을 차지하는 규모로 한국미술 전시실을 갖추게 되었다. 가까운 거리에 위치한 한국문화원과도 매우 밀접한 교류를 하고 있다.

유럽 사회에서 전통적으로 그래왔듯 아시아 미술품과 아시아 미술에 대한 지식은 최상류층들만 누릴 수 있는 특권이었다. 그 때문에 기메 미술관은 사치스럽기 그지없는 파리 16구의 아파트들 사이에 위치하고 있다. 후원 멤버나 주 관람객도 대부분 파리의 최상류층들이다. 기메 미술관 옆에는 후원자들의 정기적인 연회를 위한 매우 화려한 건물이 붙어 있고, 그 뒤로 전통 일본 정원과 다례를 위한 일본식 정자도 있다.

Maison Européenne de la Photographie

🖳 http://www.mep-fr.org/ ✉ 5/7 rue de Fourcy 75004 Paris ☎ 01 44 78 75 00 ♀ 매일 오전 11시~오후 8시 / 월요일, 화요일, 국경일 휴관 🚇 지하철 1호선 Saint-Paul역

유럽 사진 미술관은 사진을 테마로 하는 첫 미술관으로 유럽에서 가장 규모가 크다. 20세기 사진의 대가들만 선정하여 전시하고 있으나 지하 공간에는 젊은 작가들을 발굴하여 꾸준히 참신한 기획전을 열고 있다.

이 미술관은 1990년 건축가 이브 리옹 Yves Lion이 18세기 저택을 개조하여 매우 현대적인 공간으로 창조했다. 당시의 중앙 계단은 그대로 남겨두어 미술관의 또 다른 매력이 되었다. 지하에는 18세기 저택의 일부였던 포도주 저장고 형태를

그대로 유지한 카페가 있다. 미술관의 앞에는 일본의 료안사龍安寺 석정을 모방한 현대식 일본 정원이 설치되어 있다.

이곳에서 전시되었던 엘리어트 어윗Elliott Erwitt, 1928~의 사진전을 보면 이 미술관이 추구하는 전시 성향의 한 측면을 느낄 수 있다. 모든 사람들이 공감할 수 있는 순간을 포착하는 센스는 천재적이다.

사진은 유머의 예술이라고 어윗은 정의했다. 진정한 유머는 깔깔 웃게 만드는 것이 아니라 슬그머니 미소 짓게 만드는 것이다. 그에게 사진 테크닉은 크게 소중하지 않았다. 그 이유는 사진의 정의를 새로 발견하려 했기 때문이다. 회화로서는 도저히 표현할 수 없는 것을 표현하는 사진, 사실성으로 인해 유머와 의미가 있는 사진을 추구했던 그는 사진이 어떤 점에서 예술인지 분명하게 보여주고 있다. 시체들이 줄지어 선 복도에서 대화를 나누는 젊은 연인, 수도꼭지 옆에 서 있는 수도꼭지와 똑같이 생긴 새, 자동차 바퀴 밑에서 잠을 청하는 개, 담배 연기를 내뿜으며 공중을 바라보는 체 게바라, 장례식장의 재키 오나시스의 눈물 젖은 얼굴, 나체대회에서 남자의 나체를 감상하는 할머니들, 치맛자락이 날리는 매릴린 먼로 등등. 그는 현대 사회의 신화가 된 이미지들을 만들어 낸 작가였다.

그의 사진들을 보면 아직 사진이 개척해야 할 분야가 무궁무진하다는 것을 깨닫게 된다. 과연 어떤 화가가 자동차 바퀴 밑에서 잠을 청하는 개를 그릴 생각을 할까? 사진은 분명 전혀 새로운 예술이다.

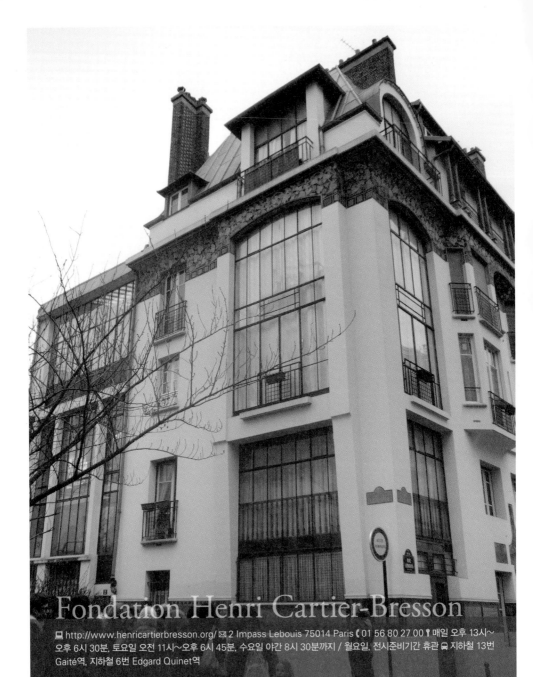

Fondation Henri Cartier-Bresson

🖥 http://www.henricartierbresson.org/ ✉ 2 Impass Lebouis 75014 Paris ☎ 01 56 80 27 00 📍 매일 오후 13시~
오후 6시 30분, 토요일 오전 11시~오후 6시 45분, 수요일 야간 8시 30분까지 / 월요일, 전시준비기간 휴관 🚇 지하철 13번
Gaité역, 지하철 6번 Edgard Quinet역

앙리 카르티에 브레송 재단은 희귀한 사

진 전시를 자주 기획한다. 주로 흑백사진과 기록사진들을 테마로 한다는 점에서 유럽 사진 미술관과 차이가 있다. 예술적으로는 유럽 사진 미술관과는 비교할 수 없는 수준 높은 작품들만 전시하는데, 브레송과 사진철학을 공유하는 근대 사진가들의 기획전이 많다. 사진작가들의 지인들, 사진전 큐레이터가 참여하는 포럼도 자주 열려 사진 전공자라면 반드시 들러야 할 곳이다.

앙리 카르티에 브레송Henri Cartier Bresson, 1908~2004은, 사진은 찍는 그 순간 완성된다는 사진철학으로 촬영 후 보정 작업을 거부한 국제 보도사진 작가 그룹 매그넘을 창설한 전설적인 사진작가이다. 그는 앙리 마티스, 장 폴 사르트르, 후앙 미로, 알베르토 자코메티와도 절친한 친구였다. 그가 찍은 사진 덕에 자코메티는 일약 세계적인 스타가 되었다.

앙리 카르티에 브레송은 흑백사진을 가장 세련된 예술 작품으로 끌어올린 작가다. 그림으로는 도저히 표현할 수 없는 흑백의 긴장감과 뉘앙스의 스펙트럼은 회화가 침범할 수 없는 사진의 독자 영역이 무엇인지 분명하게 보여준다. 그의 말대로 흑백사진이 아니면 사진이 아닐지도 모른다는 생각이 그의 작품들을 보면 절로 든다.

그는 사진의 본질에 가장 충실한 사진을 남겼다. 그의 사진기는 작은 휴대용 라이카 사진기였다. 복잡한 노출 메커니즘과 이미지의 선명도에 집착하는 거대한

사진기 없이도 얼마든지 예술 작품을 만들 수 있음을 그는 보여주었다. 완벽한 프레임과 이미지 구성, 인물의 순간적인 표정을 잡는 순발력은 압권이다.

그는 르누아르의 아들이자 영화감독인 장 르누아르Jean Renoir의 조수로 오래 일했던 경험이 있다. 그의 영향을 보여주듯 말년에 이탈리아 스카노Scanno 마을에 있는 자신의 집에서 찍은 연작들을 발표했는데, 이탈리아 고전 회화에 비교해 손색이 없을 정도로 완벽한 회화적 구성을 보여주었다.

그는 말년에 사진보다는 회화 작업에 몰두하며 보냈지만, 그가 사진에 남긴 업적은 사실 회화와의 연관보다는 현실을 그대로 가공하지 않고 담는 리포트 사진의 확립이었다. 그가 남긴 스페인 기록사진들과 아프리카 코트디부아르, 아시아의 기록사진들은 기록사진의 선구로 기록되고 있다.

기록사진은 회화가 다룰 수 없는 사진의 고유영역으로 앙리 카르티에 브레송을 통해 장르로서 자리잡게 되었다. 『내셔널 지오그래픽』의 화려한 사진 세계가 가능했던 것도 앙리 카르티에 브레송의 역할이 컸다. 흑백사진을 고집했던 그의 작업 덕분에 컬러풀한 기록사진의 세계가 개척된 점은 아이러니지만, 사진은 언제나 그랬듯 아이러니의 예술이자 아이러니 그 자체이다.

평범한 이미지에 담긴 초현실적 분위기

브레송의 대표작은 〈생나자르 역 뒤쪽 유럽광장〉이다. 이 사진에서 물에 잠긴 거리를 건너뛰는 한 남자의 그림자는 아무 특별한 것이 없는 이미지이지만, 그 평범함을 다시 초현실적인 이미지로 보게 만드는 마력이 담겨 있다. 사진은 그처럼 평범한 것이 결코 평범한 것이 아님을 환기시켜 주는 예술이다. 마치 거울 속에 비친 자신의 모습을 바라볼 때 전혀 자신 같지 않은 모습을 다시 발견하듯 그의 사진 속에는 거울 같은 기능이 있다. 사진은 마음으로 찍는 것이지 사진기로 찍는 것이 아니라는 정의가 그의 사진을 보면 새삼스럽다.

검은색의 그림자가 전해주는 불안감과 날지 못하고 땅에 속박된 인간의 조건이 가슴 한구석을 아리게 한다. 그 아래 물에 비친 거꾸로 서 있는 세상은 현실 속에 감춰진 모순과 허무와 나약함을 두드러지게 느끼도록 만든다. 배경의 철창과 역 건물의 어렴풋한 그림자는 르누아르가 즐겨 그렸던 인상파의 역 그림들을 떠올리며 프랑스적인 감수성을 진하게 풍긴다.

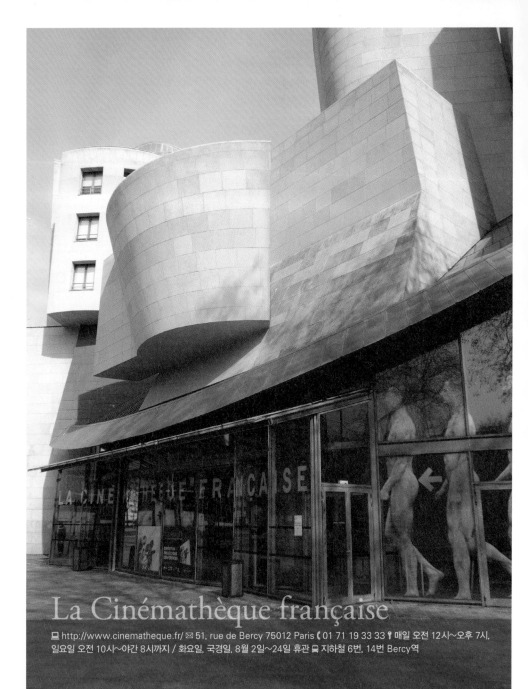

La Cinémathèque française

🖥 http://www.cinematheque.fr/ ✉ 51, rue de Bercy 75012 Paris 📞 01 71 19 33 33 🍴 매일 오전 12시~오후 7시, 일요일 오전 10시~야간 8시까지 / 화요일, 국경일, 8월 2일~24일 휴관 🚇 지하철 6번, 14번 Bercy역

시네마테크

시네마테크는 영화와 미술의 초창기 교류의 모든 역사를 보여주고 있다. 한때 전 세계인들의 가슴을 설레게 했던 지성과 영화의 선풍이 어디서 어떻게 시작되었는지 한눈에 볼 수 있다. 그런 실험영화의 전통이 현재 할리우드 영화와 무슨 관계가 있는지, 그리고 요즘 점점 인기를 얻어 가고 있는 디지털 아트와 비디오 아트의 장래와 어떻게 연결될 수 있는지 알아보기 위해서도 필수적인 방문 코스이다.

사진 예술을 이해하면 영화 예술은 어쩌면 반은 이해한 셈이다. 영화를 발명한 나라이자 세계에서 가장 권위 있는 칸 영화제를 운영하는 영화의 종주국 프랑스 파리에 자리 잡은 영화미술관 시네마테크Cinematheque는 세계 영화제의 전설이기도 하다. 예술영화의 상징 프랑스 누벨바그Nouvelle Vague를 창출한 주역인 시네마테크는 프랑스의 초창기 영화 자료뿐 아니라 영화에 관련된 근대화가들의 회화 작품을 3층에 걸쳐 체계적으로 전시하고 있다.

시네마테크의 설립 아이디어는 영화 수집가였던 로트 아이스너Lotte H. Eisner와 앙리 랑글루아enri Langlois의 협력에서 비롯한 것이지만, 문화부 장관이었던 앙드레 말로의 적극적인 의지가 없었다면 불가능했다. 정부 차원의 전폭적인 지원으로 마침내 윌 데이Will Day의 영화 컬렉션 등 역사적인 실험영화들이 1959년부터 분류되고 예술품으로 간주되어 소장품 목록이 만들어졌으며 정기적으로 상영되었다. 게다가 무대장식 스케치와 의상, 촬영 도구와 장면 구상의 흔적 등도 미

술 작품처럼 전시되었다.

과연 영화가 미술 장르 속에 포함될 수 있을까 하는 의심은 전시실에 발을 들이는 순간부터 사라진다. 페르낭 레제, 피카소, 샤갈의 영화 포스터나 의상뿐만 아니라 모든 예술 장르를 종합하는 아방가르드적 실험을 시도한 영화 무대장치 등을 볼 수 있다. 특히 무대 스케치가 어떤 방식으로 회화와 밀접하게 관련하여 발전했는지 상세히 볼 수 있다.

샤갈의 눈에 비친 채플린의 모습

예술과 현실의 관계에 대해 영화가 어떻게 접근하고 있는지는 채플린Charles Spencer Chaplin, 1889~1977의 연기에서 가장 잘 관찰할 수 있다. 세계대전이 터지면서 예술과 현실의 관계에 대해 고민했던 화가 마르크 샤갈은 채플린의 영화를 놓치지 않았다. 서커스를 단골 주제로 그림을 그렸던 샤갈이 채플린에 관심을 가지지 않았다면 오히려 이상할 것이다. 서커스의 광대와 마찬가지로 채플린은 의도적으로 인간의 몸동작을 분해하여 재조립함으로써 일상생활에서는 전혀 존재하지 않는 몸동작을 계속 취하는 인물을 만들어 냈다.

채플린의 팬터마임pantomime 원칙은 본래 입체파 미술에서 빌려온 것이었다. 채플린의 동작 하나하나는 입체파의 그림을 연상하도록 세밀하게 스케치되었으며, 채플린 역시 그 점을 염두에 두고 연기에 임했다. 결과적으로 미술은 영화 속

으로 섞여들며 지극히 인상적인 장면들을 연출했던 것이다. 채플린의 말은 단적으로 이런 그의 실험적 의도를 보여준다.

> "많은 사람들이 영화는 복잡해야 하고, 거대한 스케일의 구성이 필요하고, 스펙터클해야 한다고 생각한다. 그도 어떤 의미에서 일리는 있다. 그러나 나는 거대한 화면보다는 한 개인에 액센트를 주고 싶다. 나는 역 전체를 촬영하기보다는 한 배우의 모습 위로 지나가는 기차의 그림자를 더 찍고 싶다."

샤갈은 이러한 채플린의 관점에 주목해 그의 초상화를 그리기도 했다. 그 그림 속에는 예술과 현실 사이에서 고민하는 한 인간의 순수한 마음이 살아 있다. 샤갈은 이 초상화에서 채플린의 얼굴 표정은 없애고 연기하는 모습만 그렸다. 그의 얼굴은 따로 분리되어 공중에 떠 있는 것으로 묘사했다. 날개는 등 위에 돋아 있지 않고 팔에 들려 있다. 그것은 채플린의 것이며 그만이 자신의 날개를 사용할 수 있다는 것을 보여준다. 상처투성이의 맨발 한쪽은 인간적인 모습을 폭로하는 영화의 신성한 소명을 보여준다. 벗겨진 신발 한 켤레는 스타의 영광을 상징한다. 그 화려한 영광은 결국 벗은 신발 한 짝에 불과하다는 샤갈의 통찰이 가슴을 찌른다.

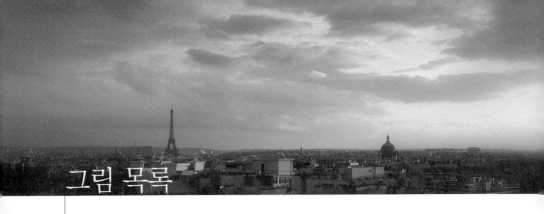

그림 목록

클루니 미술관

⟨아담의 상⟩, 파리 노트르담 사원, 남쪽 본당 정면, 13세기경, 석회석, 73×200×41cm

⟨못과 가시관을 든 천사⟩, 생루이 드 프와시 예배당의 천사상, 1304년경, 1861년 소장, 0.27×1.03×0.27m

⟨나만의 쾌락을 위해⟩, 부삭 성의 비단 양탄자 그림, 15세기 말경, 비단과 양모 혼합, 4.73×3.77m

⟨십자가상의 색유리창⟩, 콜마르 성당 색유리창, 13세기경, 1899년 소장, 0.35×0.85m

루브르 미술관

퐁텐블로 화파 ⟨가브리엘 데스트레와 그녀의 자매⟩, 1595년, 목판에 유화, 96×125cm

클로드 로랭 ⟨탈수수에 정박하는 클레오파트라의 배⟩, 1642년 또는 1643년, 캔버스에 유화, 170×119cm

장 도미니크 앵그르 ⟨목욕하는 여인⟩, 1808년, 캔버스에 유화, 97×146cm

기를란다요 ⟨노인과 소년⟩, 1488년, 목판에 유화, 46×63cm

안드레아 만테냐 ⟨성 세바스티안⟩, 1480년, 캔버스에 유화, 140×255cm

레오나르도 다 빈치 ⟨성 세례 요한⟩, 1513년 또는 1515년, 목판에 유화, 57×69cm

얀 반 에이크 ⟨롤랭 경의 성모⟩, 1435년, 목판에 유화, 62×66cm

요하네스 베르메르 ⟨레이스 짜는 여인⟩, 1665년, 캔버스에 유화, 21×24cm

렘브란트 판 레인 ⟨밧세바⟩, 1654년, 캔버스에 유화, 142×142cm

미켈란젤로 부오나로티 ⟨빈사의 노예⟩, 1513~1515년, 대리석, 높이 2.09m

⟨오세르의 부인상⟩, 크레타 섬, 기원전 630년경, 석회석, 높이 0.75m

로댕 미술관

오귀스트 로댕 〈청동 시대〉, 1877년, 청동, 66.5×181×63cm

오귀스트 로댕 〈생각하는 사람〉, 1880~1904년, 청동, 98×180×145cm

오귀스트 로댕 〈키스〉, 1882~1898년, 대리석, 183.6×10.5×118.3cm

오르세 미술관

오노레 도미에 〈세탁하는 여인〉, 1863년경, 목판에 유화, 33.5×49cm

장 프랑수아 밀레 〈이삭 줍는 여인들〉, 1857년, 캔버스에 유화, 111×83.5cm

귀스타브 쿠르베 〈오르낭의 장례식〉, 1849~1850년, 캔버스에 유화, 668×315cm

자크 에밀 블랑쉬 〈마르셀 프루스트〉, 1892년, 캔버스에 유화, 60.5×73.5cm

에두아르 마네 〈풀밭 위의 점심〉, 1863년, 캔버스에 유화, 264×208cm

클로드 모네 〈양귀비꽃〉, 1873년, 캔버스에 유화, 65×50cm

피에르 오귀스트 르누아르 〈물랭 드 라 갈레트의 무도회〉, 1876년, 캔버스에 유화, 175×131cm

폴 세잔 〈카드 게임하는 사람들〉, 1890년 또는 1895년, 캔버스에 유화, 57×47.5cm

빈센트 반 고흐 〈아를의 방〉, 1889년, 캔버스에 유화, 74×57.5cm

폴 고갱 〈아레아레아〉, 1892년, 캔버스에 유화, 94×75cm

오랑주리 인상파 미술관

클로드 모네 〈수련〉 연작, 1914~1926년, 목판에 유화, 1275×200cm, 450×200cm

파리시립근대미술관

모리스 드 블라맹크 〈센 강에서 샤투까지의 강둑〉, 1904년 또는 1905년, 캔버스에 유화, 80×59cm

오귀스트 에르뱅 〈다색 부조〉, 1920년, 채색목판, 60×88.5cm

페르낭 레제 〈촛대가 있는 정물〉, 1922년, 유화, 80×116cm

로베르 들로네 〈카디프 팀〉, 1913년, 유화, 208×326cm

라울 뒤피 〈전기 요정 축제〉, 1937년, 목판에 유화, 60×10m

앙리 마티스 〈파리의 춤〉, 1931~1933년, 목판에 유화, 391×355cm

아메데오 모딜리아니 〈부채를 든 여인〉, 1919년, 캔버스에 유화, 65×100cm

레오나르 후지타 〈주이 천의 누드〉, 1922년, 캔버스에 유화, 195×130cm

마르크 샤갈 〈꿈〉, 1927년, 캔버스에 유화, 100×91cm

장 포트리에 〈통조림〉, 1947년, 캔버스에 붙인 종이 반죽에 유화, 73×50cm

귀스타브 모로 미술관

귀스타브 모로 〈오이디푸스와 스핑크스〉, 1864년, 캔버스에 유화, 104.7×206.4cm

퐁피두 미술관

안젤름 키퍼 〈식물의 비밀스러운 생〉, 2001~2002년, 납판 위에 시멘트와 식물 혼합 유화, 1500×380cm

루이즈 부르주아 〈소중한 액체〉, 1992년, 나무, 철, 용액, 유리, 천, 흰색 돌 설치, 427×442cm

주세페 페노네 〈소피오 6〉, 1980년, 구운 흙, 75×158×79cm

니키 드 생팔 〈십자가형〉, 1965년, 다양한 소품과 폴리에스터에 유화, 23×147×61.5cm

이브 클라인 〈테네시 윌리엄스에게 바치는 경의〉, 거대한 푸른색 안트로파지, ANT 76, 1960년, 캔버스에 붙인 종이 위에 파란색 화학안료, 407×275cm

조르조 데 키리코 〈기욤 아폴리네르의 전조 초상〉, 1914년, 유화, 65×81.5cm

피카소 미술관

피카소 〈미노토르〉, 1937년 , 종이 위에 펜, 인디언 잉크, 목탄, 연필, 38.5×57cm

케 브랑리 미술관

믹 나메라리 차팔차리 〈쭝깅파의 꿈〉, 호주 파푼야 사막, 1996년, 캔버스에 아크릴, 122×153cm

〈크루〉, 코트디부아르, 사산드라 지역, 마스크, 19세기 말, 나무, 색, 깃털, 섬유질, 면, 조개, 20×68cm